부자와 **미술관**

부자와 미술관 미국 중·서부

초판 1쇄 인쇄 2023년 2월 15일
초판 1쇄 발행 2023년 2월 21일

지은이 최정표
펴낸이 정해종

펴낸곳 ㈜파람북
출판등록 2018년 4월 30일 제2018-000126호
주소 서울특별시 마포구 토정로 222 한국출판콘텐츠센터 303호
전자우편 info@parambook.co.kr **인스타그램** @param.book
페이스북 www.facebook.com/parambook/ **네이버 포스트** m.post.naver.com/parambook
대표전화 (편집) 02-2038-2633 (마케팅) 070-4353-0561

ISBN 979-11-92964-05-8 04600
책값은 뒤표지에 있습니다.

미국은 어떻게 세계 문화의 중심이 되었나

부자와 미술관

미국 중·서부
Central & Western
United States

최정표 지음

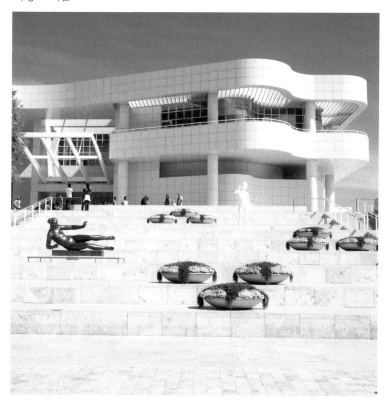

파람북

머리말

 미국은 군사적으로 강대국일 뿐만 아니라, 이제 문화에서도 명실공히 세계 최고의 국가이다. 한때 미국인들은 문화적으로 유럽에 대해 열등의식을 가지고 있었다. 루브르 박물관이나 대영박물관에 기가 죽어 있었다. 그러나 메트로폴리탄 미술관을 만들고부터는 그 열등의식에서 벗어났다. 뉴욕은 이제 세계문화의 중심지가 되었다.

 이런 사실은 미국에 널려 있는 수많은 명품 미술관들에 의해서도 입증되고 있다. 이런 미술관이 만들어진 데에는 잘 알려지지 않은 비화가 많다. 이 미술관들은 대부분 부자에 의해 만들어졌다. 20세기 초 미국은 빠른 산업화와 더불어 수많은 재벌이 출현했다. 그중에는 중독에 가까울 정도로 미술품 수집에 몰입했던 재벌들이 있었다. 그들에 의해 수많은 명품 미술관이 만들어졌다. 그들은 직접 미술관을 만들기도 하고, 대량의 수집품을 기존 미술관에 기증하기도 했다. 더러는 거금을 미술관에 기부했다. 부자들이 문화 육성에 대대적으로 참여했던 것이다.

 이 책은 이런 과정에서 탄생한 미국 명품 미술관들의 숨어있는 이

야기들을 소개한다. 두 권으로 나누어 제1권에서는 동부지역의 미술관 15개를, 제2권에서는 중서부지역의 16개 미술관을 다루고 있다. 모두 미국의 최고 미술관들이다. 우리가 즐겨 찾고 있는 이 명품 미술관들이 어떻게 설립되었으며, 어떤 과정을 거쳐 오늘날의 세계적인 미술관으로 발전했는지를 살펴보았다.

이 책은 미술관 소개서도 아니고 미술관 기행문도 아니다. 미술관 연구서라고 말하고 싶다. 소장 작품의 소개는 최소화하고 각 미술관의 역사성에 큰 비중을 두었다. 주로 경제학적인 관점에서 미술관을 바라보았다. 미술관은 경제법칙이 가장 잘 반영된 발명품이다. 최소의 비용으로 최고의 작품을 감상할 수 있는 곳이기 때문이다.

명품 미술관이 많아야 선진국이 될 수 있다. 문화가 선진국의 가늠자라는 점을 절대 소홀히 해서는 안 된다. 머지않은 미래에 우리도 많은 명품 미술관을 가지리라 기대해 본다.

이 책은 2014년부터 3년여에 걸쳐 '부자와 미술관'이라는 제목으로 월간 『신동아』에 연재되었던 글들을 수정 보완해서 만들었다. 자료들을 업데이트하는 데 역점을 두었다. 연재 시 글의 품격을 한결 업그레이드시켜준 강지남 기자에게 심심한 감사를 드린다.

한 권의 책이 나오기 위해서는 수많은 사람들의 도움이 필요하다. 이 책도 예외는 아니다. 그 분들을 모두 언급할 수는 없지만, 집사람 박정희는 이 책의 공동 저자나 마찬가지라 그냥 지나갈 수가 없을 것 같다. 그 많은 미술관의 방문 일정과 여행비용을 모두 구체화하고, 사진 촬영 및 자료수집과 정리를 도맡았고, 여러 생산적 의견을 개진하였고, 원고를 모

두 읽어주었다.

출판과정에서는 도판의 입수 등 미술 관련 책의 특성상 야기되는 어려운 일들이 많았다. 이런 어려움에도 불구하고 기꺼이 출판을 결정해 주신 정해종 대표에게도 심심한 감사를 표한다.

2023년 초봄 지리산 아래 산골 마을에서

최정표

차례

PART 3 서부 지역

PART 1
중부 지역

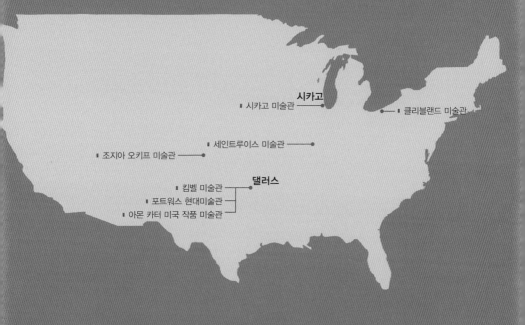

시카고
▪ 시카고 미술관 ——
클리블랜드 미술관 ▪——

▪ 세인트루이스 미술관 ——

▪ 조지아 오키프 미술관 ——

댈러스
▪ 킴벨 미술관 ——
▪ 포트워스 현대미술관 ——
▪ 아몬 카터 미국 작품 미술관 ——

시카고 미술관
The Art Institute of Chicago

1. 시카고가 보스턴에 뒤지지 않는 이유

미국의 중부 지방이 동부지방의 우월감을 이겨낼 수 있는 이유는 중부 지방에 시카고가 있기 때문이고, 시카고가 동부 명문 도시에 뒤지지 않는 이유는 바로 시카고 미술관이 있기 때문이다. 시카고 미술관(The Art Institute of Chicago)은 시카고의 보물이다. 훌륭한 작품들을 수없이 많이 소장하고 있을 뿐만 아니라 접근성이 가장 좋은 위치에 자리 잡고 있다.

시카고 미술관은 미국에서 메트로폴리탄 미술관 다음으로 큰 미술관이다. 소장품도 많고 전시실도 많다. 그리고 관람객도 많다. 시카고 미술관은 다운타운의 그랜트 공원(Grant Park) 안에 있다. 시카고시의 맨 오른쪽 끝은 오대호 중의 하나인 미시간호이고, 그 미시간호를 따라 그랜트 공원이 남북으로 길게 펼쳐져 있다. 시카고 미술관은 바로 이 공원의 중앙에 위치한다.

미술관의 북쪽에는 2004년에 완성된 밀레니엄 공원(Millenium Park)

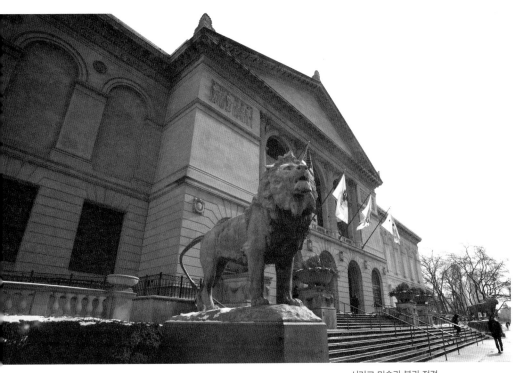

시카고 미술관 본관 전경

이 있다. 그러므로 정확히 말하면 시카고 미술관은 그랜트 공원과 밀레니엄 공원 사이에 있는 셈이다. 우람한 석조 건물이다. 정문은 미시간 애비뉴 쪽이라 찾기도 쉽고 접근성도 좋다. 건물 정면에는 양쪽에 커다란 돌 사자상이 떡 버티고 있다.

그랜트 공원은 1844년에 만들어진 '호수 공원(Lake Park)'에서 출발했다. 공원 이름은 남북전쟁 당시 유명한 북군 장군이었다가 나중에 18대 미국 대통령이 된 율리시스 그랜트(Ulysses S. Grant)에서 따왔다. 그랜트

시카고 미술관 신관

공원은 시카고의 정원이라고 불린다. 미시간호를 매립해서 확장된 곳에 만들었는데 시카고에서는 첫 번째 공원이다.

그랜트 공원의 서북쪽에는 서기 2000년이 시작되는 새천년을 기념하기 위해 1997년부터 공원을 조성했다. 이것이 바로 밀레니엄 공원인데 시카고 미술관의 북쪽에 있다. 2004년 개장식 때는 3일간 무려 30만 명이 몰려왔다. 공원은 디자인도 훌륭하고 곳곳에 조각 등 예술작품이 많이 설치되어 있어 시카고의 새로운 명소로 자리잡았다.

밀레니엄 공원 건설 사업은 최근 100년간 시카고시의 가장 큰 프로젝트였다. 4억 8천만 달러가 들어간 사업이다. 그런데 건설 과정에서는 물론 건설 후에도 많은 논란이 있었다. 예산이 처음 계획했던 것보다 3배나

더 들어갔고, 공사도 계획보다 4년이나 늦게 완공되었기 때문이다. 이런 일은 한국에만 있는 일인 줄 알았는데 미국도 마찬가지라는 점에서 일면 위안이 되기도 한다.

시카고는 중부 지방의 최고 도시이고, 미국에서는 뉴욕과 LA에 이어 세 번째로 큰 도시이다. 인근 지방과 합해 인구는 천만 명에 근접한다. 시카고는 1770년대부터 사람이 살기 시작했으나 1837년에 와서야 정식 행정구역이 된 도시로 역사는 비교적 짧은 편이다. 그러나 중부 지방의 중심도시로서뿐만 아니라 서부 개척의 전진 기지로서 1900년 전후에 급성장했으며, 산업, 유통, 금융의 중심도시가 되었다. 2010년 자료에 의하면 도시 단위로 GDP를 계산했을 때 동경, 뉴욕, LA에 이어 세계에서 네 번째로 경제활동이 많은 도시이다. 2018년에는 무려 6천만 명에 가까운 사람들이 시카고를 찾은 것으로 나와 있다.

시카고는 오대호 중 남북으로 가장 길게 뻗어 있는 호수인 미시간호의 남쪽 끝자락에 위치한 물류수송의 중심도시이다. 내륙에 있는 항구도시인 셈이다. 육로 교통수단이 발달하지 못했던 19세기에는 수상 수송이 매우 중요한 물류 유통의 수단이었기 때문이다. 따라서 시카고는 자연적으로 중부 지방의 중심도시가 될 수밖에 없었다. 이처럼 지정학적으로 많은 이점을 가진 도시인 만큼 시카고 미술관도 비교적 늦게 출발했으나 빠르게 성장했으며 앞으로도 그 위상이 결코 뒤처지지 않을 것이다.

시카고 미술관은 순 자산이 10억 달러가 넘는다. 입장료 수입과 회원의 회비 수입도 각기 1,000만 달러 이상이다. 각종 기부금 수입도 3,000만 달러가 넘는다. 이처럼 시카고 미술관은 자금력도 풍부한 미술관이다. 소

장품은 30만 점이 넘고, 1년 관람객은 200만 명에 이른다.

2. 미국 속의 인상파 미술관

시카고 미술관 2층의 인상파 전시실로 들어서는 순간 '아~!' 하고 탄성이 절로 나왔다. 미술 서적이나 대중매체를 통해 이미 눈에 익을 정도로 실컷 봐왔던 인상파의 걸작들이 즐비했기 때문이다. 마치 파리의 오르세 미술관에 온 듯한 기분이 들 정도로 유명한 인상파 작가들의 작품이 전시실을 가득 매우고 있었다. 시카고 미술관은 미국에서 인상파 그림을 가장 많이 소장하고 있는 미술관이라는 말이 한눈에 증명되었다.

인상파란 19세기 후반 파리에서 일어난 일종의 미술 혁명이었고 당시에는 평가받지 못했던 아방가르드 그림이었다. 말하자면 작품으로 쳐주지 않은 그림이었다. 그런데도 당시 시카고 부자들은 파리를 여행하면서 이런 그림들을 끝없이 사 모아 미술관에 기증했다. 오늘날 이 그림들은 미술사의 주옥같은 보물이 되었다. 시카고 부자들의 선견지명이었는지 단순한 행운이었는지는 알 수 없지만.

인상파 전시실에서 가장 먼저 내 눈에 들어온 것은 201호 전시실의 입구 정면에 걸려 있는 대형 그림이었다. 프랑스 화가 카유보트(Gustave Caillebotte, 1848~1894)가 그린 〈파리 거리; 비오는 날(Paris Street; Rainy Day)〉이다. 이 그림은 카유보트의 1877년 작품인데 212.2×276센티미터 크기의 대작이다. 당시 작품으로는 매우 큰 그림이 아닐 수 없다. 그 전시

부자와 미술관_ 미국 중서부

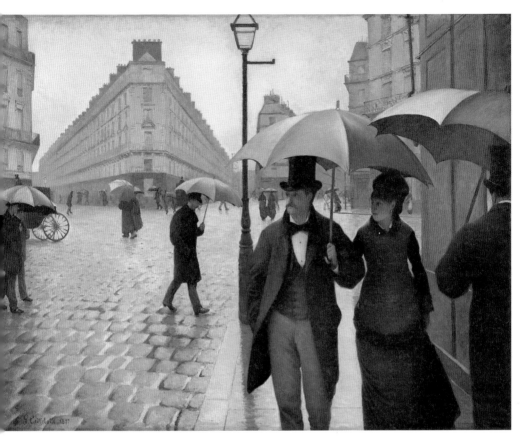

귀스타브 카유보트, 〈파리 거리; 비오는 날(Paris Street: Rainy Day)〉, 1877~1877

실의 사방 벽에 걸려 있는 다른 인상파 그림도 매우 화려하지만, 그중에
서도 카유보트의 그림은 크기나 내용 면에서 단연 압도적이다.

1870년대의 파리 거리, 비가 내리고 사람들은 멋진 우산을 들고 있다.
매우 사실적인 그림이다. 오른쪽 정면에 두 남녀가 한 우산을 같이 쓴 채
걸어오고 있다. 정장의 신사와 숙녀이다. 마치 파티에라도 가는 것 같은
화려한 차림새다. 부부인지 연인인지는 알 수 없다. 파리 북부의 한 기차

역 앞이라고 하는데, 신기하게도 파리 거리의 모습은 오늘날과 큰 차이가 없어 보인다. 자동차 대신 여기저기 마차가 다닌다는 정도만 다를 뿐이다. 건물의 높이나 거리의 넓이도 오늘날의 모습 그대로이다. 150년 전인데 서울의 거리였다면 어떠했을까?

이 그림은 카유보트의 대표작 중 하나로 1877년 제3회 인상파 전에서 처음으로 선보였다. 그 이후 카유보트의 친인척들에게로 전해져 오다가 1954년 뉴욕으로 팔려나간다. 그리고 이런저런 경로를 거쳐 1964년 시카고 미술관이 구입해서 현재에 이르고 있다. 이제는 시카고 미술관의 최고 보물 중 하나가 되었다.

카유보트는 파리의 상류 집안에서 태어나 유복하게 자랐다. 법대에 가서 1869년 학위를 받았고 1870년에는 변호사를 개업했다. 그는 엔지니어이기도 했다. 말하자면 재능이 많은 사람이었다. 보불전쟁에도 참전했다. 전쟁이 끝난 후에야 본격적으로 그림에 입문한 늦깎이 화가였다. 화가가 되기 위해 잠시 미술학교에 다니기도 했다. 자기 인생에 대해 고민이 많은 사람이었던 모양이다.

1874년경 카유보트는 드가(Edgar Degas) 등 인상파 화가들과 교류하면서 인상파 전에 관심을 가졌다. 1876년의 제2회 인상파 전 때 8점의 작품을 내놓으면서 정식으로 화단에 데뷔했다. 한 해 전인 1875년에는 파리의 살롱 전에서 거절당했다고 한다. 정통 화단에서 거절당한 이단아들이 갈 길은 혁명의 길뿐이었다. 그 길이 인상파 전이었다.

1874년 아버지의 재산을 상속받았는데 1878년 어머니마저 죽자 세 형제가 유산을 나누어 가졌다. 이때부터 카유보트는 경제적으로 여유가

생겼다. 그러다가 돌연 34살(1882)에 그림을 중단하고 정원 가꾸는 일과 요트경기 등 취미 생활에 몰입했다. 경제적으로 여유가 생겼기 때문이었을까? 예술, 정치학, 문학, 철학 등 인문학에도 많은 관심을 쏟았다. 인생에 대한 고민이 깊어서였을까? 결혼은 하지 않았다. 열한 살 아래인 하층계급의 여자와 친밀한 관계를 유지했으며, 그녀에게 많은 재산을 물려주었다. 안타깝게도 45세라는 짧은 생을 살다 갔다.

그는 오랫동안 화가보다 예술가의 후원자로 더 많이 알려져 왔다. 죽은 지 70년이 지나고서야 미술사학자들이 그의 예술적 공헌을 재평가하기 시작했다. 그의 후손들이 소장하고 있던 작품을 팔기 시작한 1950년대 이전에는 그의 작품은 잘 알려지지도 않았다. 〈파리 거리; 비오는 날〉도 1964년에 와서야 시카고 미술관에 입수된 것이다. 재평가되기 시작하면서부터 1970년대까지 계속 작품전시를 통해 일반에게 널리 알려졌다. 카유보트는 뒤늦게 빛을 본 작가라고 할 수 있다.

3. 점묘법의 최대걸작

시카고 미술관의 인상파 전시실에서 또 하나 감동을 안겨준 작품은 쇠라(Georges Seurat, 1859~1891)의 〈그랑자트섬의 일요일 오후(A Sunday Afternoon on the Island of La Grand Jatte)〉였다. 이 그림은 1884~1886년 동안 2년여에 걸쳐 완성된 207.6×308센티미터의 대형 작품이다. 수많은 스케치와 드로잉을 거쳐 그리고 또 그리면서 작품을 완성했다.

쇠라는 과학자와 같은 치밀한 화가였다. 그는 이 그림을 그리기 위해 그랑자트섬에 직접 가서 공원을 세심하게 관찰했을 뿐만 아니라 다양한 사람들을 대상으로 수많은 스케치를 했다. 따라서 이 그림은 다양한 습작품들도 함께 남아 있다. 그는 색, 빛, 형태 등에 대해 특히 심혈을 기울였다. 광학 이론과 색채이론까지 공부하면서 이 그림을 그렸다.

이 그림에서 점묘법(pointillism)이라는 특이한 방법을 사용했다. 점을 찍어서 그림을 그린 것이다. 이 방법은 나중에 피사로도 관심을 가지고 쇠라로부터 배워서 직접 시도해 보기도 했다. 〈그랑자트섬의 일요일 오후〉는 점묘법의 대표작이자 쇠라의 대표작이다.

이 그림에는 특이하게도 그림의 프레임이 그림 속에 함께 그려져 있다. 그것도 점을 찍는 점묘법으로. 지금 전시되어 있는 그림은 그림 프레임 밖을 다시 하얀 나무 프레임으로 감싸고 있다. 말하자면 두 개의 프레임이 그림을 감싸고 있는 셈이다. 하나는 그림 프레임이고, 다른 하나는 진짜 나무 프레임이다.

그랑자트섬은 파리 근교의 센강에 있는 섬이다. 쇠라의 그림 이후 이 섬에는 오랫동안 공장이 들어서 있었으나 지금은 주택이 들어서고 정원이 조성되어 있다. 이 그림을 그린 1884년 당시에는 도심으로부터 먼 전원 휴양지였다. 그림에는 많은 사람들이 나와서 강변을 산책하고 있다. 이상하게도 정장을 한 사람들이 많다. 공원에 놀러 나온 복장은 아닌 것 같은데? 아이들도 뛰어놀고 있다. 강아지도 보이고 원숭이도 보인다. 강에서는 뱃놀이도 한다. 사람은 48명, 보트는 8개, 강아지는 3마리, 원숭이는 1마리라고 한다. 독자들이 직접 한 번 확인해 보기 바란다. 평론가들은

부자와 미술관_미국 중서부

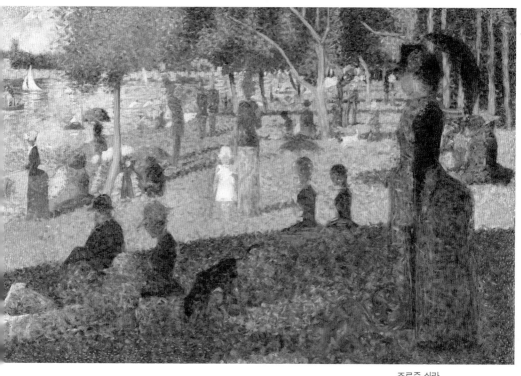

조르주 쇠라,
〈그랑자트섬의 일요일 오후(A Sunday Afternoon on the Island of La Grand Jatte)〉, 1884~1886

각 동물에 특별한 의미를 부여하기도 하지만 일반 독자들은 그냥 주인을 따라 산책 나온 것으로 보아도 무방할 듯싶다. 나무숲도 울창하다. 그야 말로 평화로운 일요일 오후의 강변 모습이다.

쇠라는 후기 인상파로 분류되는 작가이다. 그러면서 신인상파(Neo-Impressionism)를 연 작가이기도 하다. 그는 파리에서 태어나고 자랐다. 1878~9년에는 에콜 데 보자르(École des Beaux-Arts)에 다니면서 그림공

부를 했다. 1년간의 군 복무 후 1880년 다시 파리로 돌아왔다. 쇠라는 카유보트처럼 파리 살롱으로부터 전시가 거절되자 독립된 예술가의 길을 걷기로 마음먹었다. 1884년에는 다른 화가들과 함께 모임을 하나 만들었는데 거기서 폴 시냐크(Paul Signac)를 만났다. 둘은 점묘법에 몰두했다. 그리고 쇠라는 2년 넘게 걸려서 그 유명한 〈그랑자트섬의 일요일 오후〉를 완성했던 것이다.

쇠라는 모델을 하는 여인과 비밀리에 동거했는데 1890년에 아들을 낳았다. 안타깝게도 쇠라는 오래 살지 못했다. 1891년 불과 32살의 나이에 유명을 달리하고 말았다. 원인이 알려지진 않았지만 2주 후에는 아들도 같은 질병으로 죽었다고 한다. 안타까운 일이 아닐 수 없다.

〈그랑자트섬의 일요일 오후〉는 1900년 800프랑에 매각될 때까지 가족들이 소유하고 있었다. 1차 매각 후 파리에서 몇 사람에게로 넘겨지다가 1924년 시카고의 부호 바틀렛(Bartlett) 부부에게 2만 달러에 팔렸다. 그리고 2년 후인 1926년 시카고 미술관에 기증되었다.

프랑스는 이 그림을 매우 아까워하고 있다. 쇠라의 어머니는 이 그림을 프랑스에 기증하려고 했는데 프랑스 정부가 이를 거절했다. 그 진가를 몰랐기 때문이다. 나중에 프랑스는 시카고 미술관에 고가를 제시하며 판매를 요청해 보기도 했지만 시카고 미술관이 받아들일 리가 있겠는가? 1958년 이후 이 그림은 시카고 미술관을 떠나본 적이 없다. 이제 프랑스 사람들은 이 그림을 보기 위해 시카고로 갈 수밖에 없게 되었다.

4. 폐허에서 시작한 시카고 미술관

시카고 사람들은 일찍부터 예술의 중요성을 절감했다. 1866년 35명의 예술가들이 모여 시카고 디자인 아카데미(Chicago Academy of Design)라는 학교를 만들었다. 자체 건물은 없고 자기들의 스튜디오를 이용해 무료로 학생들을 가르쳤다. 이듬해에 정부로부터 정식인가를 받았다. 그리고 1868년부터 정식교육을 시작했다. 매일 수업하고 한 달에 10달러를 받았다. 이렇게 출발한 학교는 성공을 거두었고 1870년에는 5층짜리 석조 건물까지 마련했다.

그런데 1871년 시카고는 대화재로 도시가 쑥대밭이 되었다. 1871년 10월 8일 일요일 시카고 시내에 큰불이 났는데, 이 불은 10일까지 3일간이나 계속되었으며 수백 명이 사망하고 도시 지역을 잿더미로 만들어 버렸다. 이를 시카고 대화재(Great Chicago Fire)라고 하는데 아직도 그 원인은 명확히 밝혀지지 않고 있다. 이 화재로 1년 전에 지었던 시카고 디자인 아카데미는 잿더미로 변하고 학교는 빚더미에 앉았다.

학교는 다시 일어나기 위해 온갖 노력을 했으나 실패를 거듭했다. 1878년에는 만 달러나 되는 빚까지 지게 되어 결국 문을 닫았다. 1879년에 시카고 예술아카데미(Chicago Academy of Fine Arts)라는 새 학교가 생기면서 이 학교를 인수했다. 그리고 새 학교는 1882년 시카고 미술관(Art Institute of Chicago)으로 이름을 바꾸어 오늘날까지 이어지고 있다.

이처럼 시카고 미술관은 미술학교에서 출발했고, 미술관과 미술학교가 같은 조직에 속해 있다. 시카고 미술관의 공식적인 설립연도는 새 학

교가 세워졌던 1879년으로 잡고 있다. 지금은 미술학교가 미술관과 분리되어 학교는 시카고 미술관 대학(School of Art Institute of Chicago)으로 불린다. 그러나 법적으로는 여전히 같은 조직이다. 한 조직 속에서 미술관 기능과 학교 기능이 분리되어 있다고 볼 수 있다. 미술관은 미술대학의 현장학습장인 셈이다.

1887년 미술관과 학교는 새로 건물을 지어 이사했다가 1893년 다시 이사해 오늘날의 위치에 자리를 잡았다. 1893년은 시카고에서 '컬럼비아 만국박람회(World's Columbian Exposition)'가 열린 해이다. 시카고는 컬럼비아 만국박람회를 개최하기 위해 새 건물을 지을 계획을 세웠다. 그러자 시카고 미술관은 박람회가 끝난 후 자기들이 이 건물에 입주할 수 있도록 해달라고 시 정부에 강력히 요청했다. 시카고시는 이 요청을 받아들였다. 과연 문화와 예술을 사랑하고 이해하는 시카고 시민이었다. 이에 따라 시카고 미술관은 1893년부터 컬럼비아 만국박람회가 개최되었던 현재의 위치에서 오늘에 이르고 있다.

5. 시카고 사람들의 끝없는 노력

미국의 여느 미술관과 마찬가지로 시카고 미술관도 독지가들의 지원 없이는 오늘날의 미술관을 만들 수 없었다. 시카고의 수많은 독지가들이 작품을 기증하고 돈을 기부했다. 이런 것이 바로 오늘의 미국을 만든 미국의 저력이다. 돈을 벌면 자식에게 물려 줄 것만 먼저 궁리하는 한국의

부자와 미술관_ 미국 중서부

재벌과는 매우 대비되는 점이다. 미국의 부자라고 다 그런 건 아니지만 그래도 공익을 우선시하는 점은 우리나라가 본받아야 할 것이다.

시카고 미술관이 미국 속의 인상파 미술관이라고 할 정도로 주옥같은 인상파 그림을 수없이 많이 소장하고 있는 것은 시카고 유지들의 미술에 대한 높은 안목과 더불어 아낌없는 기부와 기증 덕분이다. 인상파 그림이 아직 인정받지 못하던 초기에 시카고의 유력 인사들은 파리를 비롯한 유럽 각지를 여행하면서 인상파 그림을 직접 사 모았다. 오늘날에야 모두가 미술사에 기록되는 작품들이지만 당시에는 별로 평가받지 못하던 무명 화가들의 것이었다. 그런 그림들을 사 모았다는 사실도 놀랍지만, 이것을 대부분 미술관에 기증했다는 사실은 놀라움을 넘어 부러울 따름이다. 자, 그럼 이들의 기증 퍼레이드가 어떻게 펼쳐지는지 자세히 살펴보기로 하자. 지루할지 모르지만, 중요 이름들을 하나씩 나열하면서 설명할 수밖에 없다.

시카고 미술관의 첫 기부자는 찰스 허친슨(Charles Hutchinson)과 마틴 라이어슨(Martin A. Ryerson, 1856~1932)이다. 1890년의 일이다. 허친슨은 시카고의 사업가이면서 자선가였는데, 시카고 미술관의 발전을 위해 지대한 공을 세웠다. 1882년부터 1924년까지 30년 넘게 시카고 미술관 이사회 의장을 맡아 오면서 시카고 미술관이 중요한 소장품을 확보하는 데 큰 공을 세웠다. 그는 시카고뿐만 아니라 미국 전역에 걸쳐 문화를 증진시키기 위해 노력한 사람으로 알려져 있다.

대사업가인 라이어슨은 허친슨의 친한 친구로서 시카고 미술관 설립 당시 이사로 참여했을 뿐만 아니라 시카고 미술관 역사상 가장 중요한

작품을 기부한 사람이기도 하다. 그는 작품뿐만 아니라 자기 도서관도 시카고 미술관에 기증했다. 그리고 그림, 조각, 가구 등 많은 장르에 걸쳐 수많은 작품을 기증했다.

라이어슨과 허친슨은 함께 전 세계를 여행하면서 중요 작품들을 구입해 시카고 미술관에 기증했다. 또 주위의 유력 인사들을 시카고 미술관에 연결해 주기도 했다. 특히 시카고 미술관이 인상파 작품을 확보하도록 하는데 지대한 노력을 기울였다. 라이어슨 부부의 수집품은 라이어슨이 75세로 죽은 1933년 대부분 시카고 미술관에 기증되었다. 남은 작품들도 부인이 죽은 1938년 이후 추가로 시카고 미술관에 기증되었다. 더러는 미국의 다른 미술관에도 기증되었지만, 대부분이 시카고 미술관 차지였다. 라이어슨 부부의 기증품은 시카고 미술관에 들어온 최고의 기증 작품으로 기록되고 있다. 기증 작품은 그림, 조각, 판화 등 모든 장르를 망라하고 있다.

1921년에는 조셉 윈터보텀(Joseph Winterbotham, 1852~1925)이라는 시카고의 대사업가가 무려 5천만 달러를 기부했다. 이 기부로 시카고 미술관은 다량의 훌륭한 유럽 작품을 소장할 수 있었다. 이것은 그의 첫 기부에 불과했다. 그 이후에도 시카고 미술관에 많은 돈과 작품을 기부했으며 대를 이어 기부는 계속되었다.

1922년에는 팔머 부부(Mr. and Mrs. Potter Palmer)가 시카고 미술관의 품격을 한층 더 격상시켜 놓았다. 팔머 여사(Mrs. Palmer, 1849~1918)는 21살 때 44살의 시카고 백만장자 포터 팔머(Potter Palmer)와 결혼한 여인인데 그림에 대한 집착과 시카고 미술관에 대한 애정이 매우 각별했다. 1888년부터 1895년 사이에 매년 프랑스를 오가며 인상주의 작품을 대량

으로 수집했다. 팔머 부부는 많은 그림을 미술관에 빌려주곤 했는데, 나중에는 팔머 부인의 유언에 따라 미술관에 아예 기증해 버렸다.

시카고 미술관의 기부 역사에서 헬렌 바틀렛이라는 여자를 언급하지 않을 수 없다. 헬렌 바틀렛의 소장품(Helen Birch Bartlett Memorial Collection)이 1926년 미술관에 들어왔는데 여기에 그 유명한 쇠라의 〈그랑자트섬의 일요일 오후〉가 포함되어 있었기 때문이다. 헬렌 바틀렛(Helen Bartlett, 1883~1925)은 프레데릭 바틀렛(Frederic Bartlett, 1873~1953)이라는 화가의 두 번째 부인이다. 1919년 결혼한 후 자주 유럽을 여행하면서 인상파 등 당시의 아방가르드 그림을 집중적으로 수집했다. 당시로는 전위 예술품 취급을 받았으나 오늘날은 모두 유명 작품이 되었다. 헬렌 바틀렛이 기증한 작품들은 시카고 미술관이 소장하고 있는 현대작품 목록의 초석이 되었다.

1933년에는 코번(Mrs. Lewis Larned Coburn)이라는 여인도 훌륭한 인상파 그림들을 미술관에 기증했다. 이처럼 수많은 독지가들이 다양한 인상파 작품들을 기증함에 따라 시카고 미술관은 미국 속의 인상파 미술관이라고 할 정도로 인상파 작품이 풍부해졌다.

찰스 우스터 부부(Charles H. and Mary F. S. Worcester)는 1925년부터 1947년까지 끊임없이 시카고 미술관에 돈을 기부하고 작품을 기증했다. 카유보트의 〈파리 거리; 비 오는 날〉도 그의 기부금으로 산 그림이다. 이 그림은 시카고 미술관의 최고 보물 중 하나로 인상파 전시실의 가장 좋은 위치에서 관람객의 시선을 사로잡고 있다.

1930년대 초 미술관은 획기적 변화를 시도했다. 당시 10여 년간 미

술관장을 지냈던 허쉬(Robert B. Harshe)가 큰 전시회를 두 차례 기획하면서 전시 방법을 완전히 바꾸어 버린 것이다. 그 이전까지만 해도 기증자나 대여자 중심으로 전시실을 배정하고 전시 순서를 배치했다. 말하자면 미술관이 그림 보관소 기능밖에 하지 못했다. 그러나 허쉬는 그림을 시대별, 작가별, 미술사조별 등 예술적 원칙에 따라 전시했다. 소비자 중심으로 전시 방법을 바꾼 것이다.

미술관은 1940년부터 소위 말하는 동시대 미술(contemporary arts)까지 수집하기 시작했다. 말하자면 아직 검증이 끝나지 않은 작품도 구입하기 시작한 것이다. 이때부터는 시카고 미술관 대학(School of Art Institute of Chicago) 출신 작가들의 작품도 수집했는데, 그들 중에는 조지아 오키프(Georgia O'Keeffe), 이반 올브라이트(Ivan Albright), 그랜트 우드(Grant Wood), 리안 골럽(Leon Golub) 등 나중에 유명 화가가 된 사람들이 많다. 이때부터 미술관은 동시대 미술의 수집에도 심혈을 기울였고, 지금의 소장품에 그 성과가 뚜렷이 나타나고 있다.

2015년에 있었던 에들리스(Stefan Edlis)와 니슨(Gael Neeson)의 기부는 미술관의 동시대 작품 수준을 한 차원 높여준 기부였다. 2차 대전 후 팝아트 작품의 최고 수집품이라는 평가를 받는 작품 목록이다. 앤디 워홀, 재스퍼 존스, 사이 톰블리, 제프 쿤스, 찰스 레이, 리처드 프린스, 신디 셔먼, 로이 리히텐슈타인, 게르하르트 리히터 등의 작품이 망라되어 있다. 미술관은 이 작품들을 적어도 50년간은 전시하겠다고 약속했다. 니슨은 에들리스의 두 번째 부인이고 둘 다 팝아트 작품의 열렬한 수집가이다. 그들이 기증한 작품의 시가는 4억 달러 정도로 미술관 역사상 최고의 기부다.

6. 가장 미국적인 그림

미술관 2층의 인상파 전시실을 지나 건물 뒷부분으로 쭉 나가면 오른쪽에 많은 전시실이 나타난다. 1900~1950년 사이의 미국 현대작품을 전시하는 곳이다. 그중 262호 전시실에 가면 우리가 미술책에서 자주 접하는 익숙한 그림과 마주치게 된다. 에드워드 호퍼(Edward Hopper, 1882~1967)의 〈나이트호크(Nighthawks)〉이다. 1942년 작품으로 크기는 84.1x152.4센티미터이다.

이 작품은 매우 색다른 느낌을 준다. 일반 그림과는 그 분위기가 완전히 다르다. 마치 만화 같기도 한데 분위기가 너무 스산하다. 호퍼의 그림에는 이런 특이한 분위기를 느낄 수 있는 작품들이 많다. 〈나이트호크〉는 밤새를 지칭하는데 밤에 자지 않고 쏘다니는 사람을 일컫는 말이다. 밤도둑을 지칭하기도 한다. 이 그림은 잠도 안 자고 밤늦게까지 바에 앉아서 술을 마시고 있는 사람을 묘사하고 있다.

맨해튼의 어느 식당이다. 정적만이 흐르는 식당 안은 쓸쓸하고, 공허하고, 고독함으로 가득하다. 그림 속의 사람들은 각자 자기 생각에만 빠져 있다. 현대인의 고독감을 진하게 나타내고 있다. 남녀 한 쌍은 어떤 사이인지 짐작하기 어렵다. 손님이 셋뿐인 걸 보니 심야인 것 같다. 인적도 끊긴 늦은 밤 술집에 부부가 이렇게 앉았을 리는 없지 않을까. 이런 것이 호퍼 그림의 특징이다. 이 그림은 호퍼의 대표작 중 하나인데 호퍼는 미국의 팝아트에 많은 영향을 미쳤다고 한다. 마치 만화 같은 그림이라는 공통점 때문인 모양이다.

에드워드 호퍼의 〈나이트호크(Nighthawks)〉가 있는 전시실

　　호퍼는 미국 뉴욕주 태생이다. 그는 일찍부터 그림에 재능을 보였다
고 한다. 부모는 이런 재능을 계발하기 위해 충분히 뒷받침 해주었다. 고
등학교 때는 한때 조선소 기사를 꿈꾸기도 했으나 졸업하자마자 순수미
술을 하기로 마음먹었다. 그러나 아버지는 돈을 벌 수 있는 상업미술을
하기를 바랐다. 그래서 뉴욕예술디자인학교(New York Institute of Art and
Design)에서 6년간 공부했다. 1920년대 중반까지는 상업미술에 종사했으
며 수차례 유럽도 다녀왔다. 그때까지 피카소를 전혀 몰랐다고 하는 것을
보면 유럽에서 그림공부를 한 것 같지는 않다. 그는 현대미술보다는 오히
려 렘브란트의 〈야간순찰〉과 같은 정통 그림에 감동을 받았다.
　　1913년의 아모리 쇼(Armory Show)에서 처음으로 자신의 그림을 팔

　　　　　　　　　　　　　　　　　　　　　부자와 미술관_ 미국 중서부

았다. 이때부터 맨해튼의 그리니치 빌리지(Greenwich Village)에 터를 잡고 거기서 평생을 보냈다. 호퍼는 뉴욕시의 모습을 특히 많이 그렸다. 그중에서도 맨해튼의 인간 군상을 많이 그렸다. 이 그림들에서 그는 인간의 소외감과 고독을 표현했다. 시끌벅적한 도시에 살지만 인간은 항상 외로운 존재라는 것을 나타낸 것이다.

호퍼는 1924년 그동안 만나고 헤어지기를 반복했던 조세핀 니비슨(Josephine Nivison)과 결혼한다. 둘의 성격은 정반대였다. 그녀는 자신도 화가였지만 남편을 위해 자기 커리어를 포기하고 호퍼에게 헌신했다고 한다. 둘은 좋은 동반자였다.

호퍼는 대공황기에도 다른 작가들보다는 좋은 대접을 받았다. 대공황이 절정에 달했던 1931년에도 휘트니 미술관(Whitney Museum of American Art)과 메트로폴리탄 미술관(Metropolitan Museum of Art) 등 유명 미술관이 그의 작품을 대량 구매하면서 높은 가격이 형성되었다. 그해에 호퍼는 30점 이상의 그림을 팔았다. 1932년부터는 휘트니 미술관의 연례전시회인 휘트니 전람회(Whitney Annual)에 매년 참가했다. 1930년대와 1940년대 초는 호퍼가 가장 왕성하게 작품 활동을 하던 시기다.

호퍼는 84세(1967)에 맨해튼의 워싱턴광장(Washington Square) 옆에 있는 자신의 스튜디오에서 숨을 거두었다. 열 달 후에는 그의 부인도 숨졌는데, 부인은 죽기 전 3천 점이 넘는 호퍼의 작품을 휘트니 미술관에 기증했다. 이 기증으로 휘트니 미술관은 호퍼 작품의 메카가 되었다. 그런데 그의 대표작 〈나이트호크〉는 이 그림을 그린 1942년에 곧바로 시카고 미술관이 구매했다고 한다. 시카고 미술관의 혜안이 돋보이는 대목이다.

7. 유명 작품이 된 우스꽝스러운 그림

263호 전시실에 가면 또 하나의 매우 재미있는 미국 화가의 그림을 만날 수 있다. 그랜트 우드(Grant Wood, 1891~1942)가 그린 〈아메리칸 고딕(American Gothic)〉이라는 작품이다. 1930년에 그렸고, 크기는 78×65.3센티미터다. 매우 우스꽝스런 그림이다. 노부부의 초상화 같은 그림인데, 할아버지가 삼지 쇠스랑을 들고 있고, 그들의 뒤에는 고딕 양식의 미국 전통 주택이 뾰족하게 솟아 있다.

노부부로 보이는 사람의 실제 모델은 화가의 주치의였던 치과의사와 화가의 누이동생이다. 처음에는 한 농부와 그의 노처녀 딸을 그리려 했다고 한다. 그림 속에서 삼지 쇠스랑은 고된 노동을 나타내고, 여자의 오른쪽 어깨 뒤에 있는 꽃 화분은 그들의 가정적인 모습을 나타낸다고 한다. 화가 우드는 1930년 아이오와주의 한 마을에 있는 고딕 양식의 미국 주택을 보고 이 그림을 구상했다. 그리고 그림 전체를 한 번에 그린 것이 아니고 집은 집대로, 모델은 모델대로 따로 그렸다.

화가 우드는 시카고 미술관이 주최한 작품 공모에 이 작품을 제출했다. 심사위원들은 그냥 우스꽝스런 작품 정도로 생각했으나 미술관의 한 후원자가 이 작품에 동메달과 더불어 300달러의 상금을 지급하자고 심사위원들을 설득시켰다. 그리고 시카고 미술관에는 이 그림을 구매하라고 설득했다. 이렇게 해서 이 그림이 시카고 미술관에 들어오게 된 것이다. 후원자의 수준과 안목을 짐작할 만하다.

이 그림은 곧 유명 그림이 된다. 미국 여기저기서 신문에 소개되었기

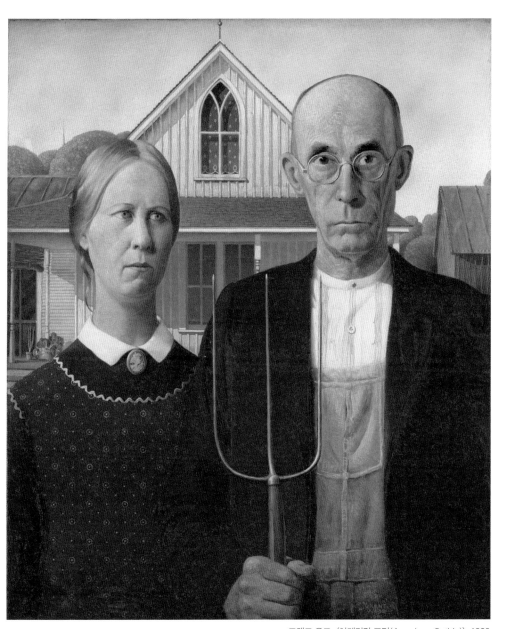

그랜트 우드, 〈아메리칸 고딕(American Gothic)〉, 1930

때문이다. 그러나 우드는 오히려 큰 홍역을 치렀다. 아이오와 사람들이 항의하고 나섰기 때문이다. 아이오와 사람을 초췌하고 얼굴을 찡그린 무서운 망나니 같은 사람으로 표현했다는 이유에서다. 우드는 아이오와 사람을 그린 것이 아니라 일반적인 미국인을 그린 것이라고 변명하고 나섰다.

모델이었던 그의 누이도 이 그림이 유명해지자 펄펄 뛰고 나섰다. 자기를 나이가 두 배나 많은 못난 늙은이의 마누라로 만들었다는 것이다. 누이는 이 그림이 어떤 노인과 그의 딸을 그린 것이라고 주장하고 나섰고, 우드도 마지못해 이 주장을 인정해 주었다.

이 그림은 그 의미도 다양하게 변질되어 나갔다. 비평가들은 이 그림이 미국의 농촌 생활을 풍자한 것이라고 주장했고, 점점 그런 방향으로 흘러갔다. 그런데 대공황이 심화하자 이 그림이 미국인의 꿋꿋한 개척자 정신을 나타낸 것이라는 해석이 우세해졌고 우드도 굳이 이를 부인하지 않았다. 그림에 대한 해석이 상황에 따라 어떻게 달라질 수 있는지를 보여주는 한 사례라고 할 수 있다.

이 그림은 20세기 미국 그림 중 가장 인기 있는 그림 중 하나이다. 아들 부시 대통령의 부인 로라 여사가 부시 지지 연설에서 자기도 애시청자라고 밝혔을 정도로 인기 있었던 미국 드라마 〈위기의 주부들(Desperate Housewives)〉의 시즌 초반 타이틀에도 이 그림이 사용되었다. 사실 로라는 이 드라마를 보지 않은 것으로 드러났지만 대중의 인기에 영합하기 위해 거짓 연설을 할 정도로 이 그림은 미국인들에게 매우 친근하다.

우드는 아이오와주 태생이다. 1910년(19살)에는 1년간 미니애폴리스

주요 소장품 중 하나인 폴 시냐크의 〈Les Andelys, Côte d'Aval〉, 1886

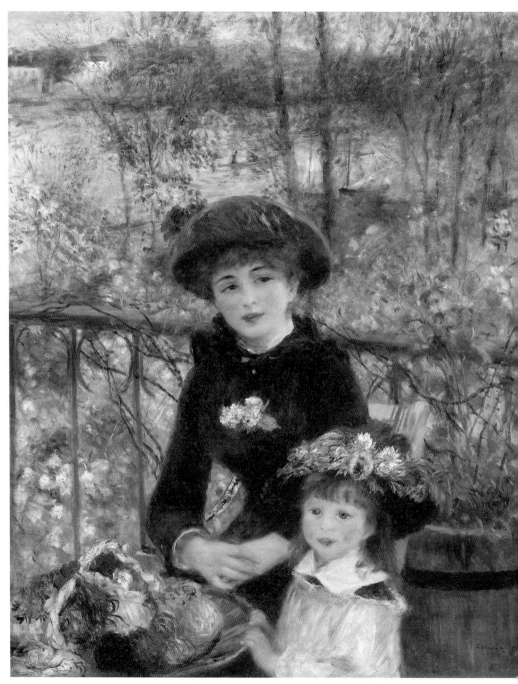

주요 소장품 중 하나인 르누아르의 〈Two Sisters(On the Terrace)〉, 1881

의 미술학교에 다녔고, 1913년(22살)부터는 시카고 미술학교에서 본격적인 그림공부를 시작했다. 1920년부터 1928년 사이에 유럽을 네 번이나 다녀왔는데, 이때 인상주의와 후기 인상주의를 깊이 공부했다. 그러나 그에게 가장 많은 영향을 준 작가는 15세기 네덜란드 화가 얀 반 에이크(Jan Van Eyck)였다고 한다.

1934년부터 1941년까지는 아이오와대학 미술학과(University of Iowa's School of Art)에서 학생들을 가르쳤다. 개인 비서와의 염문 때문에 학교에서 쫓겨났는데 우드는 동성애자였다고 한다.

그가 죽은 후 유산은 〈아메리칸 고딕〉의 여자 모델이었던 누이(Nan Wood Graham, 1899~1990)에게로 돌아갔다. 1990년 누이가 죽은 후에는 재산과 작품이 아이오와주의 피기 미술관(Figge Art Museum)에 기증되었다. 오빠 덕분에 영원히 자신의 존재를 후세에 남기게 된 투덜이 누이가 오늘날 시카고 미술관에 걸린 이 그림을 보면 어떤 생각이 들까?

클리블랜드 미술관
Cleveland Museum of Art

1. 오대호 남부의 항구도시 클리블랜드

미국 5대호 중 가장 남쪽에 위치한 호수가 이리호(Lake Erie)인데, 이리호의 남쪽 끝에 클리블랜드라는 큰 도시가 자리 잡고 있다. 이 도시의 동북쪽에 웨이드 공원(Wade Park)이라는 넓은 녹지대가 있다. 그 한복판에 웅장한 석조 건물이 하나 자리 잡고 있는데, 이 건물이 클리블랜드 미술관(Cleveland Museum of Art)이다. 미술관 바로 옆에는 클리블랜드 자연사박물관(Cleveland Museum of Natural History)도 있다. 이 공원은 클리블랜드 시민들의 정신적 휴식 공간이다.

클리블랜드 미술관은 1913년에 재단이 설립되고 1916년에 정식으로 개관한, 100년이 넘는 역사를 가진 미술관이다. 다양한 분야에 걸쳐서 7만여 점의 소장품을 가지고 있으며, 6,000년이 넘는 인류 역사의 예술작품을 커버하고 있다. 특히 우수한 아시아 예술품을 많이 소장한 곳으로 미국에서 손꼽히는 미술관이다. 또한 7억 5,000만 달러가 넘는 수익재산

을 가지고 있어서 미국에서 가장 돈이 많은 미술관에 속하기도 한다. 1년 예산이 3천 6백만 달러에 이르는데 수익자산의 수입으로 2/3를 충당하고 있다. 미술관은 2억 8천만 달러에 이르는 작품 구매기금을 가지고 있으며, 이 자금에서 매년 1,300만 달러 상당의 작품을 구매한다. 2001년부터 2014년까지 대대적인 확장공사가 있었고, 이 공사로 미술관의 공간은 만 8,000평으로 확장되었다.

클리블랜드 미술관은 미국 최대의 예술 전문 도서관인 잉걸스 도서관(Ingalls Libraries)의 본부이기도 하다. 이 도서관은 예술 전문 서적 43만점과 디지털 자료 50만 점을 소장하고 있다. 도서관은 1913년 미술관 설립 계획이 시작되었을 때 동시에 추진했는데, 처음에는 만 권의 장서로 시작했지만, 지금은 최고의 예술 전문 도서관이 되었다.

클리블랜드는 미국 오하이오주(Ohio State)에 속한다. 5대호 아래쪽에

는 오하이오주, 인디애나주, 일리노이주가 나란히 자리 잡고 있는데, 이들은 모두 가도 가도 끝이 없는 평야로 이루어진 주들이다. 산이 70퍼센트가 넘는 우리나라에서는 상상하기 힘든 대평원이다.

오하이오주는 그중에서 가장 오른쪽이고, 이리호의 바로 아래에 자리 잡고 있다. 따라서 클리블랜드는 일종의 항구도시인데 내륙으로 수많은 운하와 철도로 연결된 교통의 요충지이다. 이런 연유로 클리블랜드는 1796년 처음 마을이 생긴 후 제조업 중심으로 급속도로 성장해 왔다. 1814년에는 정식 행정구역이 되었고, 1836년 시로 승격했다.

클리블랜드는 인근 지역과 합쳐 인구가 3백만 명 가까이 되는 미국에서 14번째로 큰 도시이다. 또한 인류 역사상 가장 돈 많은 부자로 기록되고 있는 록펠러(John D. Rockefeller)가 1870년에 그 유명한 석유회사 스탠더드 오일(Standard Oil)을 설립한 곳이기도 하다. 이 회사는 1885년에 본부를 뉴욕시로 옮겼기 때문에 대부분의 사람들은 스탠더드 오일이 뉴욕에서 시작한 회사인 줄 알고 있다.

록펠러는 소년 시절에 클리블랜드에서 조그만 상점의 경리 보조원으로 사회에 첫발을 내디뎠지만, 당시에 막 발견된 석유사업에 올인함으로써 인류 역사상 최고의 부자로 기록되는 돈의 성을 쌓을 수 있었다. 한때는 미국 전역에 걸쳐 석유 공급의 90퍼센트를 록펠러가 장악했다. 완벽한 석유 독점을 구축한 것이다.

이 때문에 미국 정부는 독점금지법을 만들었고 스탠더드 오일은 여러 개의 회사로 분할되는 운명을 맞고 말았다. 가격을 올려 독점이윤을 최대화하려는 독점 횡포가 얼마나 심했길래 새로운 법까지 만들어 회사

부자와 미술관_ 미국 중서부

를 쪼개버렸을까. 오늘날의 관점에서 보아도 시행하기 힘든 혁신적인 정
책인데, 당시 석유 독점이 얼마나 국민의 지탄을 받았는지 짐작이 가고도
남는다. 사회공헌사업을 그렇게 많이 한 록펠러 재벌도 자본주의의 심장
국가인 미국에서는 분할되는 운명을 맞았던 것이다.

2. 지식인 재벌, 레너드 한나 주니어

클리블랜드 미술관의 발전 과정에서는 한나 재벌을 언급하지 않을

수 없다. 한나 재벌의 창업자 레너드 한나 주니어(Leonard C. Hanna Jr., 1889~1957)가 아니었다면 오늘날의 클리블랜드 미술관은 결코 존재할 수 없었을 것이기 때문이다. 클리블랜드 미술관은 미술관의 크기에 비해 유달리 인상파와 후기 인상파의 유명 작품이 많은 편인데 이들 중 거의 절반은 한나의 기증품이다. 클리블랜드 미술관을 한나 미술관이라고 불러도 무방할 정도로 한나는 클리블랜드 미술관에 많은 공헌을 했다.

만약 한나가 자기 소장품을 클리블랜드 미술관에 기증하지 않고 개인 미술관을 만들었다면 클리블랜드에도 워싱턴의 필립스 컬렉션(Phillips Collection)이나, 로스앤젤레스의 게티 미술관(Getty Museum)과 같은 훌륭한 개인 미술관이 만들어졌을지도 모른다. 필립스 컬렉션은 필립스 재벌의 개인 수집품으로 만든 워싱턴의 대표적 개인 미술관이고, 게티 미술관은 석유 재벌 폴 게티의 개인 소장품으로 만든 로스앤젤레스의 최고 개인 미술관이다. 그러나 한나는 개인 미술관을 만드는 대신 자기 소장품을 모두 클리블랜드 미술관에 기증해 클리블랜드 미술관을 오늘날과 같은 유명 미술관으로 만들었다.

한나는 클리블랜드 태생이고 예일대학 출신의 인텔리 사업가였다. 초기에는 철강업에 종사했지만 제1차 세계대전에 참전해 사업은 중단되었다. 전쟁이 끝난 후 고향 클리블랜드로 돌아와서 광산업에 뛰어들었으며, 사업에 성공해 큰돈을 벌었다. 광산업은 위험부담이 크지만, 성공했을 때는 일약 재벌로 부상할 수 있는 업종이다. 한나는 광산업으로 클리블랜드의 재벌이 되었다.

우리나라에도 광산업으로 재벌이 된 사업가가 있었다. 일제 강점기에

북한에서 금광에 뛰어들어 재벌이 된 최창학이라는 사업가가 있었는데, 그는 해방 후 한때 우리나라에서 가장 돈이 많은 재벌이었다. 일제 강점기 때의 친일행적이 두려웠던지 해방 후에 김구 선생이 귀국하자 자기가 살던 저택을 김구 선생에게 헌납했다. 이 집이 김구 선생이 암살될 때까지 머물렀던 경교장이라는 건물이다. 물론 미술관은 없고, 기증된 미술품도 없다.

재벌이 된 한나는 광적인 예술품 수집가였을 뿐만 아니라 연극 애호가이고, 예술 후원자이며, 복싱이나 야구 등에 능한 만능 스포츠팬이기도 했다. 말하자면 최고의 문화인이었다. 그는 그림에 탁월한 안목이 있었기 때문에 전문가의 도움 없이 자기 마음에 드는 작품은 모두 구입했다.

한나는 각종 자선단체에 평생 9천만 달러나 기부할 정도로 대단한 자선 사업가였다. 당시의 9천만 달러는 어마어마한 액수이며, 그의 기부 내역은 일일이 열거할 수 없을 정도로 많다. 클리블랜드 미술관에서는 직접 봉사활동도 했다. 1914년부터 자문위원으로 활동했고, 1920년부터는 작품확보위원회에도 참여했다. 개인 재단을 설립해 많은 기부 활동을 했고, 죽을 때는 클리블랜드 미술관에 3천 3백만 달러의 유산을 남겼다. 그는 결혼하지 않고 평생 독신으로 살았다. 클리블랜드 미술관이 그의 후손이 된 셈이다.

3. 사회공헌에 앞장선 클리블랜드의 재벌들

클리블랜드는 1800년대에 미국 산업혁명의 전초기지 중 하나였던 만큼 많은 부자들이 출현했다. 산업혁명 시기에 미국에서는 철도, 광산, 철강, 석유, 금융 등 새 산업이 끊임없이 일어났고, 이 산업에 뛰어든 많은 사람들이 큰돈을 벌었다. 이들은 그 돈을 자선사업과 문화사업에 미련 없이 기부했는데, 이것이 바로 오늘의 미국을 있게 한 밑거름이다. 클리블랜드 미술관도 이 과정에서 이들의 기부에 힘입어 첫걸음을 성공적으로 내디딜 수 있었다.

클리블랜드 미술관은 1913년에 재단이 설립되면서 처음 시작되었다. 이 재단은 당시 클리블랜드 지역의 기업인들이 출연한 자금으로 만들어졌다. 이때 참여한 재벌은 힌먼 헐버트(Hinman Hurlbut, 1819~1884), 존 헌팅턴(John Huntington, 1832~1893), 호러스 켈리(Horace Kelley, 1819~1890) 등이었다. 이들의 유산이 클리블랜드 미술관 설립 재단에 기증됨으로써 클리블랜드 미술관이 만들어질 수 있었다.

헐버트는 변호사였는데 금융업에 진출해 큰돈을 번 사람이다. 나중에는 철도산업에까지 손을 대 막대한 부를 축적했다. 그는 많은 예술품을 수집했는데 사후에 그의 예술품은 클리블랜드 미술관에 기증되었고, 이 기증품은 클리블랜드 미술관의 초석이 되었다.

헌팅턴은 발명가였는데 당시 최고의 성장산업이었던 석유산업에서 많은 특허를 얻어 큰돈을 벌었다. 그는 자선사업에 많은 돈을 기부했다. 물론 미술관에도 큰돈을 기부했다.

켈리는 클리블랜드 토박이로 할아버지 때부터 클리블랜드의 유명 인사였고 부자였다. 그는 주로 부동산 경영을 통해 부를 축적했다. 예술에 관심이 많았고, 해외여행도 즐겼다. 물론 자선사업에도 많은 돈을 썼다.

이들의 기부금을 바탕으로 당시 화폐로는 아주 큰 액수인 125만 달러나 되는 비용을 들여 웨이드 공원의 남쪽 끝자락에 아름다운 대리석 건물을 지었다. 이것이 오늘날 클리블랜드 미술관의 시작이다. 이 건물은 1916년에 완공되어 일반인에게 문을 열었다.

웨이드 공원은 당시 클리블랜드의 대재벌이었던 제프타 웨이드 1세(Jephta Wade I, 1811~1890)가 기증한 땅에 세워진 공원이다. 거의 10만 평에 달하는 땅이다. 웨이드 1세는 텔레그래프 통신을 개발한 사람인데 그당시 텔레그래프는 최첨단 통신수단이었다. 그는 이 사업으로 큰돈을 벌었고 나중에는 철도산업과 금융업에까지 진출해 부의 성을 쌓았다.

1916년 클리블랜드 미술관 개관식에는 웨이드 1세의 손자인 웨이드 2세가 참석했다. 손자도 문화사업에 관심이 많아 클리블랜드 미술관 이사회의 초대 부의장이 되었다가 1920년에는 의장까지 맡았다. 이처럼 클리블랜드 미술관은 클리블랜드의 재벌들이 힘을 합쳐 만든 미술관이다.

4. 그림이 말해주는 시대상

나는 클리블랜드 미술관의 2층에서 주로 많은 시간을 보냈다. 내가 보고 싶은 그림들 대부분이 그곳에 전시되어 있었기 때문이다. 두 미국

작가의 작품이 특히 나의 시선을 끌었다. 당시의 미국 사회상을 현장감 있게 보여주는 그림들이었기 때문이다. 조지 벨로우스(George Bellows, 1882~1925)의 〈샤키의 수컷(Stag at Sharkey's)〉과 윌리엄 마운트(William Mount, 1807~1868)의 〈음악의 힘(The Power of Music)〉이었는데, 당시 미국 사회의 한 단면을 잘 엿볼 수 있는 그림이다.

〈샤키의 수컷〉은 뉴욕 맨해튼의 샤키 살롱에서 벌어지던 복싱 게임을 그린 그림이다. 샤키 살롱은 벨로우스의 화실 건너편에 있는 유명 살롱으로 거기서는 밤마다 복싱경기가 벌어졌다. 1909년 그림인데 당시에 복싱은 불법이었지만 개인 살롱이라는 점을 이용해 공공연히 복싱경기가 행해지고 있었다.

이때가 미국에서는 재벌이 전성기를 누리던 때이고 뉴욕은 그런 재벌들의 주된 활동무대였다. 최고의 재벌이었던 록펠러의 독점회사가 1911년에 분할되었으니 재벌에 대한 비판이 최고조에 이르던 시대였다. 벨로우스의 그림은 이때 서민들의 오락거리는 어떠했는지를 보여주는 그림이기도 하다.

복싱은 사람들끼리 노골적으로 싸움을 붙여놓고 그것을 즐기는 게임으로 인간의 내면에 잠재하는 동물적 본성을 그대로 나타내는 경기이다. 사람들이 가장 좋아하는 구경거리가 불구경과 싸움 구경이라고 한다. 복싱은 인간들이 의도적으로 싸우게 해 그것을 구경하는 경기로, 인간의 내면에 잠재되어있는 잔인성을 즐기는 경기이기도 하다. 거기다가 복싱은 도박까지 곁들여서 즐기는 복합적 오락이다.

당시 뉴요커들의 중요 밤 문화 중 하나였던 복싱경기를 벨로우스는

부자와 미술관_ 미국 중서부

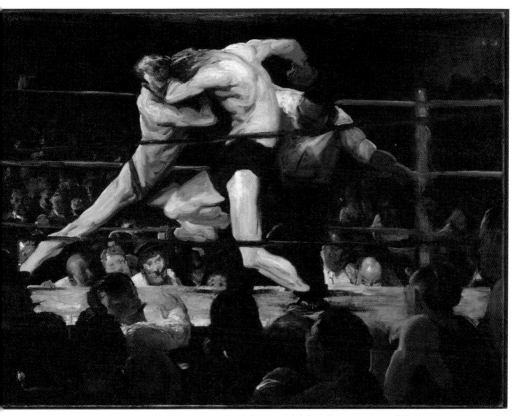

조지 벨로우스, 〈샤키의 수컷(Stag at Sharkey's)〉, 1909

매우 실감 나게 묘사하고 있다. 벨로우스는 화가가 되기 위해 운동을 그만둔 프로야구 선수 출신이라는 것을 입증이라도 하듯 운동선수의 특징을 본능적으로 잘 잡아내고 있다. 운동선수는 종목과 무관하게 운동의 본질에 대해서 잘 파악하고 있기 마련이다.

벨로우스는 복싱경기의 역동적인 움직임과 선수들이 뿜어내는 에너

지를 잘 포착했다. 그리고 경기의 격렬함을 현장감 있게 잘 묘사했다. 관중들의 흥분된 모습도 실감 나게 그려내고 있다. 그림 앞에 서면 마치 실제로 링 옆에서 복싱경기를 관람하는 것처럼 착각할 정도이다. 이 모습은 당시 뉴욕 맨해튼의 밤 문화 중 한 단면인데, 벨로우스는 그 외에도 도시인의 생활을 주제로 많은 그림을 그렸다.

벨로우스는 1900년대 초의 사실주의 미국 화가다. 오하이오주 태생으로 오하이오 주립대학(Ohio State University)에 다닐 때는 야구선수도 하고 농구선수도 했다. 프로야구 선수 제의도 받았고 잡지의 삽화 작가 제의도 받았다. 이처럼 그는 다재다능한 사람이었다. 그러나 1904년에 뉴욕시로 와서 예술가의 길을 택했으며 뉴욕시는 그의 작품 무대가 되었다. 그는 급진주의 작가이기도 했다. 1999년에 빌 게이츠는 벨로우스의 1910년도 작품 하나를 무려 2,750만 달러(300억 원)에 구입했다고 한다. 개혁을 요구했던 급진주의 작가의 작품에 재벌이 그 많은 돈을 쓸 수 있다는 것은 재벌도 넓은 아량을 가졌다는 것을 의미하는 것이 아닐까?

윌리엄 마운트의 〈음악의 힘(The Power of Music)〉은 흑인 노예에게 애틋한 연민을 느끼게 하는 작품이다. 남북전쟁(1861~1865) 이전인 1847년 작품인데 흑인에 대한 차별이 그림에 적나라하게 표현되고 있다. 백인들은 마구간 안에서 바이올린을 연주하면서 놀고 있는데, 흑인은 마구간 안으로 들어갈 수 없어 문밖에 숨어서 이들의 음악에 귀를 기울이고 있다. 자기도 모르게 음악에 빠져 잠시 휴식을 취하고 있는 것 같다.

음악을 듣고 즐기는데 백인과 흑인의 차이가 어디 있겠는가. 하지만 그림은 현실에서 엄연히 존재하는 흑백차별을 음악을 통해 애틋하게 표

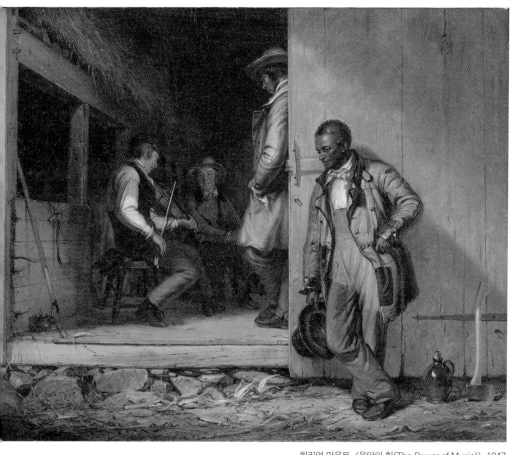

윌리엄 마운트, 〈음악의 힘(The Power of Music)〉, 1847

현하고 있다. 미국에서 벌어졌던 흑인 노예의 인권유린과 학대의 역사는 익히 잘 알려져 있다. 남부의 대농장주들은 흑인 노예의 노동력에 의존해서 재벌이 되었고 그 부를 유지할 수 있었다. 마운트의 그림에서는 그런 흑인들의 애잔한 모습을 엿볼 수 있다.

마운트는 뉴욕주의 롱아일랜드(Long Island)에서 태어났다. 그림의 배경은 롱아일랜드의 스토니브룩(Stonybrook)에 있는 그의 집이다. 마운트는 역사화를 그리면서 화가가 되었는데, 나중에는 일상생활의 생생한 모습을 많이 그렸다. 그의 형도 화가였고 초상화를 많이 그렸다.

5. 여인의 초상화

클리블랜드 미술관에서는 화려한 옷을 흐드러지게 입은 예쁜 여인의 초상화 한 점이 특히 눈길을 끌었다. 제임스 티소(James Tissot, 1836~1902)가 그린 〈7월(July)〉이라는 그림이다. 1878년 작인데 티소의 동거녀이자 모델인 캐슬린 뉴턴(Kathleen Newton)을 그린 작품이다. 여인은 7월의 화창한 햇볕을 받으면서 소파에 편안하게 기대어 있다. 여인의 옷은 마치 웨딩드레스처럼 화려하게 흐드러져 있다. 티소의 대표 그림 중 하나를 클리블랜드 미술관에서 보게 되어 놀랍기도 하고 반갑기도 했다.

티소는 프랑스 화가이지만 영국에서 오랜 기간 작품 활동을 했다. 영국에 있을 때 두 아이의 엄마인 한 이혼녀와 사랑에 빠져 달콤한 동거를 하면서 작품 활동에 열중했고 많은 작품을 만들었다. 동거녀였던 캐슬린

부자와 미술관_ 미국 중서부

제임스 티소, 〈7월(July)〉, 1878

이라는 여인은 독특한 이력을 가진 여자였다. 17살에 인도에서 근무하는 약혼자를 만나러 가던 중 선상에서 선장과 눈이 맞아 아이를 가졌다. 이 때문에 그녀는 인도에서 곧 이혼을 당하고 런던으로 돌아왔다. 런던에서도 또 한 남자와의 사이에서 아이를 가졌다. 말하자면 젊은 나이에 사생아 둘을 낳은 이혼녀가 된 것이다. 요즘 기준으로도 매우 특이한 여인의 여정인데 당시로서는 주위의 시선이 편하지 않았을 것이다.

티소는 1876년 이런 캐슬린과 깊은 사랑에 빠져 함께 살게 되었고 예술가로서의 런던 생활이 행복하기만 했다. 그러나 그 사랑은 오래가지 못했다. 1882년 불과 스물여덟의 젊은 나이에 캐슬린이 폐결핵으로 죽고 말았기 때문이다. 티소와는 6년간의 달콤한 사랑이었다. 티소는 그녀를 잃은 슬픔이 너무 커 곧장 파리로 돌아가 버렸다. 〈7월〉은 티소가 영원히 잊지 못한 캐슬린을 그린 작품이다. 티소는 캐슬린을 잊지 못하고 죽을 때까지 캐슬린과의 아름다운 추억을 되뇌면서 살았다.

티소라는 화가의 일생도 매우 드라마틱하지만 캐슬린이라는 여인의 짧은 일생도 안타깝기만 하다. 젊은 여인의 사랑과 욕망, 인생에 대한 열정이 뒤엉켜 있는 격정의 드라마 같은 인생이다.

티소는 젊었을 때 파리에서 미술학교에도 다녔고, 드가, 마네 등과도 친하게 지냈다. 보불전쟁에 참전했을 뿐만 아니라 파리 코뮌을 옹호한 의식 있는 예술가였다. 그러나 런던을 너무 좋아해 1871년 파리를 떠나 런던으로 갔으며 캐슬린이 죽은 1882년까지 영국에서 살았다. 1874년에는 드가로부터 첫 인상과 전에 참가할 것을 권유받았으나 거절하고 독자적인 길을 추구했다.

베르트 모리조, 〈독서(Reading)〉, 1873

주요 소장품 중 하나인 페르낭 레제(Fernand Léger)의 〈The Aviator〉, 1920

주요 소장품 중 하나인 클로드 모네의 〈The Red Kerchief〉, 1868~1873

클리블랜드 미술관에는 또 하나의 아름다운 여자 초상화가 눈길을 끈다. 여류화가가 그린 여자 초상화인데, 모리조(Berthe Morisot, 1841~1895)가 자기 언니 에드마(Edma)를 그린 〈독서(Reading)〉라는 그림이다. 제목 그대로 풀밭 위에 앉아 독서를 하는 정숙한 여인의 모습을 그린 작품이다. 여인은 정장을 입고 있다. 1873년 작품이니 산업화와 더불어 섬유산업이 급성장하면서 여성들의 복식도 매우 화려해졌던 시기이다. 따라서 옷을 만든 천에도 아름다운 무늬가 장식되어 있다.

이 그림은 모리조의 대표작 중 하나이다. 모리조는 프랑스 화가인데 당시만 해도 드문 여류화가였고 인상파 화가였다. 1864년부터 그녀의 작품은 살롱에 전시되기 시작했다. 인상파를 선도했던 마네의 모델이 되어 마네의 그림에도 많이 등장하고 있으며, 1874년 첫 인상파 전에도 참가한 화가이다. 당시 인상파 전에 참가한 작가는 세잔, 드가, 모네, 피사로, 르누아르, 시슬리 등이다. 그녀는 나중에 에두아르 마네의 동생 유진 마네(Eugene Manet)와 결혼해 그 유명한 화가 마네의 제수가 된다. 인상파 시절의 대표적 여류화가로 평가받고 있다.

1. 미시시피강의 전설

미국의 중부에는 캐나다 국경 지역에서 발원하여 미국을 동서로 나누면서 남북으로 길게 흘러 멕시코만으로 들어가는 커다란 강이 있다. 세계에서 4번째로 길다고 하는 미시시피강이다. 이 강은 미국의 10개 주를 통과한다. 미주리(Missouri)주도 10개 주 중의 하나인데 미시시피강은 미주리주에서 가장 큰 도시인 세인트루이스(St. Louis)시를 감싸고 흘러간다. 세인트루이스 미술관(Saint Louis Art Museum)은 이 도시의 서쪽 끝 넓은 녹지대인 포레스트 공원(Forest Park)에 자리 잡고 있는 소담스러운 미술관이다.

세인트루이스 미술관은 1904년에 정식 개관했다. 1904년에 세인트루이스에서는 세계 박람회가 개최되고 제3회 하계 올림픽이 열렸다. 미술관은 그 훨씬 이전에 설립이 준비되었지만, 세계 박람회 행사가 끝나면서 현재의 위치에 자리 잡았다. 미술관은 3만 점 이상의 작품을 소장하고 있

세인트루이스 미술관 외관

으며, 1년에 50만 명 이상의 관람객이 다녀간다. 미주리주는 미국 전역의 거의 중앙에 자리 잡고 있는 내륙의 대평원인데 세인트루이스 미술관은 이 지역에서 가장 크고 유명한 미술관이다. 독일의 유명한 표현주의 작가 인 막스 베크만(Max Beckmann, 1884~1950)의 작품을 가장 많이 소장하고 있는 미술관이고, 미주리 출신의 미국화가 조지 칼렙 빙엄(George Caleb Bingham, 1811~1879)의 작품도 가장 많이 소장하고 있는 미술관이다.

부자와 미술관_ 미국 중서부

세인트루이스는 인근 지역과 합쳐 인구가 거의 3백만 명이며 미국에서 16번째로 인구가 많은 도시다. 이 도시는 1673년에 서양인이 처음 찾아들었는데 프랑스인들이 미시시피강을 탐험하면서 발견한 지역이다. 자연적으로 프랑스령이 되었다. 처음에는 미시시피강 건너편 일리노이 지역에 정착했으나 나중에 강을 건너와 지금의 세인트루이스 지역에 마을을 만들기 시작했다. 1764년의 일이다. 이것이 세인트루이스라는 도시의 출발이다. 1822년에 와서야 정식 행정구역이 되었다.

2. 박람회와 올림픽이 한꺼번에 열린 도시

1803년에는 미국 중부에서 오늘과 같은 미국 국토의 틀이 잡히는 대사건이 벌어진다. 소위 말하는 루이지애나 매입(Lousiana Purchase)이다. 루이지애나를 포함하여 미시시피강 서쪽 지역을 미국이 프랑스로부터 사들인 것이다. 이때 캐나다의 일부도 함께 사들였다. 오늘날 관점에서는 도저히 이해가 되지 않는 일이 벌어진 것이다. 그런 어마어마한 땅을 어떻게 사고팔고 한다는 것인지 알 수 없는 일이다. 미시시피강 서쪽의 드넓은 땅을 미국이 프랑스로부터 사들였다는 전설적인 이야기이다.

이 일은 당시로서는 미국 영토를 두 배로 확장시키는 일이었고, 오늘날 미국 영토의 23퍼센트를 확보하는 사건이었다. 1810년 기준으로 유럽에서 이주해 온 미국 인구는 10만 명이 채 되지 않은 시기였다. 구매 금액은 1,500만 달러였다. 1에이커당 3센트이다. 2011년 화폐가치로 환

산하면 2억 2,000만 달러이고 1에이커당 가격은 42센트이다. 코미디 같은 이야기가 아닐 수 없다. 이 일을 해낸 사람은 토머스 제퍼슨(Thomas Jefferson) 대통령이었다. 그래서 제퍼슨이 미국인들로부터 추앙받는지도 모른다.

그런데 이 땅을 판 사람은 나폴레옹(Napoleon Bonaparte)이다. 이 땅은 본래 스페인의 지배에 있었으나 나폴레옹에 의해 프랑스 지배로 넘어갔다. 유럽에서는 영토를 확장하기 위해 그 많은 전쟁을 수행했던 사람이 미국에서는 자기가 점령한 땅보다 더 넓은 땅을 팔아버렸다. 오늘날 기준으로는 이해하기 어려운 일이 아닐 수 없다. 그런데 나폴레옹은 이 땅을 팔면서 "영국도 이제는 미국 때문에 골치깨나 썩고 조만간 그 콧대가 꺾이지 않을 수 없을 것이다"라는 말을 남겼다고 한다. 나폴레옹은 미국을 이용해 영국을 견제해 보겠다는 얄팍한 심보가 있었던 모양이다. 영국은 이제 나폴레옹의 예언 정도가 아니라 미국의 품속에서 살아가는 푸들 신세가 되고 말았다.

세인트루이스는 1803년에 있었던 루이지애나 매입 100주년을 기념하기 위해 국제박람회를 기획했다. 행사를 더 크게 치르기 위해 박람회는 1903년에서 1년 연기하여 1904년에 개최되었다. 박람회의 정식 이름은 '루이지애나 매입 기념 박람회(Louisiana Purchase Exposition)'이다. 이 행사는 포레스트 공원과 인근의 워싱턴대학에서 개최되었고 그때까지는 최대의 세계 박람회였다. 이 박람회를 위해 지었던 예술 궁전(The Palace of Fine Art)이 지금의 세인트루이스 미술관이 되었다.

1904년에는 세인트루이스에서 제3회 하계 올림픽도 개최되었는데

본래는 시카고에서 열리기로 되어 있었다. 세인트루이스의 세계 박람회 조직위원회는 박람회 행사의 일환으로 별도의 스포츠 행사도 개최할 계획을 세웠다. 그러자 근대 올림픽의 창시자인 쿠베르탱은 이 행사가 시카고의 하계 올림픽을 무력화시킬 것이라고 우려했다. 당시만 해도 박람회가 대세였지 올림픽은 큰 행사가 아니었기 때문이다. 쿠베르탱은 올림픽의 성공적 개최를 위해 개최지를 시카고에서 세인트루이스로 옮기지 않을 수 없었다. 세인트루이스 올림픽은 세인트루이스 세계 박람회를 보완하는 행사로 개최되었던 것이다.

두 행사 모두 포레스트 공원에서 개최되었다. 세인트루이스시의 서쪽 외곽 200만 평 가까운 면적에 자리 잡고 있는 포레스트 공원은 1876년에 만들어진 공원으로서 공원 내에 온갖 문화 레저시설을 다 갖추고 있다. 골프장, 미술관, 자연사박물관, 동물원, 과학관, 각종 스포츠 시설, 호수 등 세인트루이스 시민들의 여유로운 휴식 공간이다.

3. 기부와 기증으로 터를 잡다

세인트루이스 미술관은 미국 도시들의 미술관 설립 붐과 더불어 일찍이 1879년에 설립되었다. 1881년에 설립된 예술학교도 미술관의 한 조직이었다. 세인트루이스에 있는 워싱턴대학교(Washington University) 내의 한 기관이었고, 건물은 세인트루이스 시내에 있었다. 1904년에 세인트루이스 세계 박람회가 열리면서 지금의 위치인 포레스트 공원으로 옮

겨졌다. 1909년에는 워싱턴대학과 완전히 분리되고 이름도 시립미술관 (City Art Museum)으로 바뀌었다. 1912년에는 미술관을 관장할 독립된 재단이 만들어졌다. 지금의 이름인 세인트루이스 미술관(Saint Louis Art Museum)이라는 명칭은 1972년에 와서야 붙여졌다. 그리고 2009년에 대대적인 확장공사가 시작되어 2013년에 완공되었다. 이 공사로 미술관 시설 면적이 7천 평이나 늘어났다.

이러한 변천 과정을 가진 세인트루이스 미술관도 미국의 여느 도시 미술관이나 마찬가지로 수많은 독지가의 자금 기부와 작품 기증으로 오늘날의 미술관으로 우뚝 설 수 있었다. 미국의 기업인들에게는 돈을 벌어서 자기만을 위해 쓰지 않는 전통과 문화가 만들어져 있다. 이것이 바로 문명인의 자세이고 미국 사회의 힘이다. 법적으로 내 소유라고 해서 내 힘으로만 그 돈을 번 것이 아니라는 얘기다. 사회의 뒷받침이 있었기 때문에 사업도 할 수 있었고 돈도 벌 수 있었다는 생각이다. 따라서 번 돈도 결국은 대중과 함께 공유해야 한다는 생각을 가진다. 그렇기 때문에 미국에서는 수많은 기부와 기증이 이루어질 수 있는 것이다.

미술관 설립 초기인 1917년에는 한때 미국에서 가장 큰 담배회사를 경영했던 대니얼 캐틀린(Daniel Catlin)의 미망인이 바르비종파와 헤이그파의 그림들을 30점이나 기증했다. 1920년대에 와서는 주물공장과 철도산업을 운영했던 윌리엄 빅스비(William K. Bixby)라는 부호가 중국 작품들을 미술관에 기증했다. 그는 미술 수집을 위해 중국과 일본은 물론 한국까지 여행했던 사람이다. 제약업으로 부를 쌓은 제임스 발라드(James F. Ballard)라는 사람은 카펫에 미친 사람이었다. 그는 카펫 수집을 위해 온

갖 위험을 무릅쓰고 40개가 넘는 나라를 찾아다녔다. 1929년 70개의 카펫을 미술관에 기증했고, 딸에게 물려준 카펫 중 일부도 딸이 1972년 미술관에 기증했다.

4. 계속 이어지는 기부와 기증

미술관은 자체적으로도 작품 수집에 심혈을 기울였다. 초창기 몇십 년은 미술관 예산의 거의 3분의 2를 작품 구입에 지출했다. 이런 일은 대공황으로 고용을 증대시켜야 할 때까지 계속되었다. 대공황으로 미술시장이 침체기에 빠지고 작품 가격이 하락하자 이 틈을 타서 다시 작품 수집을 이어갔다.

1940년에는 두 사람의 독지가가 소장품 목록을 획기적으로 변화시킨다. 사무엘 데이비스(Samuel C. Davis)와 호러스 스워프(Horace M. Swope)라는 사람이다. 사무엘 데이비스는 데이비스컵 국제테니스대회의 창시자인 드와이트 데이비스(Dwight F. Davis)의 형이다. 이들은 세인트루이스 명문가의 자손인데, 사무엘 데이비스는 1893년 하버드대학을 졸업한 후 미술품 수집을 위해 세계 여행을 다닐 정도로 미술품에 대한 애정이 대단했던 사람이다. 그는 202점이나 되는 중국 도자기를 포함해 수많은 작품을 미술관에 기증했다. 호러스 스워프 역시 하버드를 졸업한 지식인인데 700점이 넘는 인상파 작품을 비롯해 광범위한 장르의 작품을 1940년 세인트루이스 미술관에 기증했다.

1950년대에 오면 또 한 사람의 데이비스(Davis)가 세인트루이스 미술관의 소장품 목록을 한층 업그레이드시켜 놓는다. 라이언버거 데이비스(J. Lionberger Davis)라는 사람인데 사무엘 데이비스(Samuel Davis)와는 관계가 없는 사람이다. 그는 변호사이면서 은행가였는데 다양한 분야에 걸쳐 고르게 작품을 수집했다. 세인트루이스 미술관에 기증한 여러 수집가 중에서 가장 다양한 분야에 걸쳐 균형 있게 작품을 수집한 사람이다. 이즈음 작품 구매 비용이 미술관 예산의 10퍼센트 이하로 떨어지고 있었다. 10년 전까지만 해도 50퍼센트 가까이 작품 구매에 지출할 수 있었는데. 따라서 기부와 기증이 미술관의 작품 확보에 매우 중요한 통로가 아닐 수 없었다.

마크 스타인버그(Mark C. Steinberg, 1881~1951)라는 사람은 중개회사의 점원으로 시작해 투자 중개업 등으로 큰 부를 축적한 세인트루이스의 대부호였는데 그의 사후에 부인이 많은 작품을 세인트루이스 미술관에 기증했다. 딸과 사위도 이어서 세인트루이스 미술관의 큰 후원자가 되었다. 2차 대전 후에 부부가 파리 여행을 갔을 때 부인이 자기는 그림이 좋으며 그림 수집을 했으면 좋겠다고 남편에게 얘기했다고 한다. 그런 후 부부가 유리창 너머에 샤갈 그림이 걸려 있는 어떤 화랑을 보자마자 남편이 곧바로 그 그림을 구매했다는 에피소드가 있다. 그들은 30여 년에 걸쳐 유럽의 근현대 그림과 조각 등을 세인트루이스 미술관에 기증했다.

저널리즘 분야의 최고상인 퓰리처상(Pulitzer Prizes)은 유명한 저널리스트 조지프 퓰리처(Joseph Pulitzer)의 이름에서 유래하였다. 이 사람의 손자인 조지프 퓰리처 주니어(Joseph Pulitzer Jr., 1913~1993)도 세인트루이

스 태생의 저널리스트인데 1940년대 후반부터 50여 년간 변함없는 세인트루이스 미술관의 후원자였다. 그는 유럽 및 미국의 현대작품들을 많이 기증했다.

시드니 션버그(Sydney M. Shoenberg)라는 사람은 백화점과 금융업을 하면서 큰돈을 번 사업가였다. 그는 1955년 션버그 재단을 만들어 세인트루이스 미술관에 거액을 기부했다. 미술관은 이 기부금으로 추상표현주의, 미니멀리즘, 팝아트 등 2차 대전 후의 미국 현대 그림을 대량 구매할 수 있었다. 그의 두 아들도 아버지처럼 세인트루이스 미술관 후원을 계속 이어 나갔다.

기존의 후원자들이 미술관 후원을 계속하는 가운데 새로운 후원자도 끊임없이 나타났다. 그중에서도 가장 돋보이는 공헌을 한 사람은 모튼 메이(Morton D. May, 1914~1983)이다. 모튼 메이는 메이 백화점 설립자의 손자인데, 그는 부모와 함께 어렸을 때부터 유럽 여행을 하면서 예술에 대한 안목을 키웠다. 그런데 그는 부모의 기대와는 달리 고전보다 현대작품에 관심이 많았다.

모튼 메이는 화가였던 친척의 지도로 독일 표현주의의 대가 막스 베크만(Max Beckmann)의 작품을 알게 되었고, 1948년에는 첫 수집품으로 베크만의 작품을 구입했다. 그는 특히 독일의 표현주의 작품에 크게 매료되었다. 표현주의 작품의 가격이 상승하기 시작하자 메이는 수집 분야를 다른 곳으로 넓혀 나갔다. 그는 여러 분야에 걸쳐 5,100점이 넘는 작품을 세인트루이스 미술관에 기증했다.

5. 막스 베크만과의 인연

세인트루이스 미술관에는 독일 작가들의 작품이 유달리 많다. 그중에서도 독일 표현주의의 대가 막스 베크만(Max Beckmann, 1884~1950)의 작품은 세계에서 가장 많이 소장되어 있다. 이것은 베크만과 세인트루이스 시와의 특수한 관계와 모튼 메이라는 사람의 기증 덕분이다. 베크만은 노년에 세인트루이스에 잠시 정착했던 인연이 있다. 미술사가들에 의해서는 표현주의로 분류되고 있지만 스스로는 표현주의라는 사조 자체를 아예 인정하지 않았던 작가이다.

베크만은 독일의 라이프치히(Leipzig)에서 태어났다. 한평생 자화상을 그려온 작가로 유명하다. 렘브란트와 피카소도 그랬다. 그는 매우 지적인 화가였고 독일의 바이마르 공화국 시절에 이미 크게 성공한 작가이다. 1925년부터는 프랑크푸르트 예술학교에서 훌륭한 제자들을 길러내기도 했다. 그때까지 베크만은 부와 명예를 한껏 누리고 있었다. 그러나 히틀러의 등장과 더불어 그의 인생은 헝클어지고 말았다.

1933년 그는 문화 반역자로 몰렸고 교수직에서 해직되었다. 1937년부터는 그의 작품들도 수난받기 시작했다. 박물관에서 몰수되었고, 나치가 타락 작품이라는 딱지를 붙여 별도로 전시하기도 했다. 베크만은 암스테르담에서 10여 년 동안 가난에 찌든 채 숨어 살았다. 미국으로의 탈출 시도도 성공하지 못했다. 1944년에는 심장병으로 고동 받고 있는 60대 노인인 그를 군대에 집어넣으려고도 했다. 그래서인지 암스테르담 시절의 작품은 그 이전 작품과 비교해 치열한 인생이 녹아들어 있다고 평가

막스 베크만, 〈푸른 재킷을 입은 자화상(Self-Portrait in Blue Jacket)〉, 1950

받는다.

2차 대전이 끝난 후 그는 미국으로 건너가서 3년 동안 세인트루이스에 있는 워싱턴대학에서 학생들을 가르쳤다. 여기서 세인트루이스 미술관과의 특별한 인연이 시작된다. 그의 후기 작품들은 대부분 미국의 미술관에 남아 있고 그 중심이 세인트루이스 미술관이다. 베크만은 필립 거스턴(Philip Guston) 등 미국 작가들에게 많은 영향을 미쳤다고 알려져 있다.

나는 세인트루이스 미술관의 전시실을 돌다가 큰 전시실 하나가 몽땅 베크만의 작품으로 가득 채워져 있는 것을 보고 깜짝 놀랐다(2011.10.18). 자화상을 많이 그렸던 작가였던 만큼 〈푸른 재킷을 입은 자화상(Self-Portrait in Blue Jacket)〉이 특히 눈에 들어왔다. 이 작품은 죽기 직전인 1950년에 그려진 작품이다. 겉모습보다는 내면세계를 표현하려 애쓴 작품이라고 볼 수 있다. 매우 이지적인 모습으로 그려져 있다. 담배를 꼬나문 채 어느 한 곳을 응시하고 있는 모습이다. 뭔가를 집중적으로 사색하고 있다. 미국으로 건너와서 작가로서 다시 자신감을 찾은 모습이라고 할까.

6. 베를린 장벽이 무너질 때 그려진 그림

전시실을 여기저기 돌다 보면 한쪽 벽을 가득 매우고 있는 큰 그림 6폭을 발견할 수 있다. 마치 6폭의 대형 병풍을 벽에 붙여놓은 것 같다. 이 그림은 독일의 유명한 현대화가 게르하르트 리히터(Gerhard Richter,

부자와 미술관_ 미국 중서부

1932~)가 그린 대형 작품 3점이다. 한 점이 두 폭으로 이루어져 있어 작품은 3점이지만 그림은 6폭이다.

　뉴욕도 아닌 세인트루이스에 리히터의 첨단작품이 세 점이나 걸려 있는 것을 보고 놀라지 않을 수 없었다. 게다가 그림이 매우 클 뿐만 아니라(320×400cm) 난해해 보이는 추상화이기 때문이다. 마치 대형 캔버스에 무질서하게 뿌려 놓은 먹물들이 아래로 쭉쭉 흘러내리는 것 같은 그림이다. 또는 비 오는 깜깜한 밤에 흙탕물에 젖은 자동차 창문 밖으로 비친 풍경화 같기도 하다. 검은색 사이로 저 멀리서 불빛이 빛나고 있기 때문이다.

　제목을 통해 겨우 그림의 의미를 어렴풋이 짐작해 볼 수 있을 것 같다. 세 점 모두 1989년도 작품이다. 제목은 매우 단순하다. 〈11월(November)〉, 〈12월(December)〉, 〈1월(January)〉이라고 되어 있다. 1989년 11월은 베를린 장벽이 무너지고 독일이 통일되는 엄청난 일이 벌어진 때이다.

　게르하르트 리히터는 동독의 드레스덴(Dresden)에서 태어나서 자랐다. 1961년 베를린 장벽이 들어서기 두 달 전에 가까스로 동독을 탈출해 서독에서 작품 활동을 계속하고 있는 독일의 최고 현대 작가이다. 대학교수를 지내기도 했다.

　이러한 리히터의 인생 역정과 1989년의 독일을 연결시키면 이 그림을 해석하는 어떤 실마리가 있을 것 같기도 하다. 온 나라가 들떠 있었던 것과는 달리 리히터는 매우 복잡한 심정이었다고 한다. 그는 자기 자신과 독일의 과거, 현재, 미래를 생각했을지도 모른다. 어쨌든 그림이란 작가의 의도와는 관계없이 보는 사람이 자기 나름대로 해석하는 묘미가 있다.

게르하르트 리히터는 미술시장에서도 인기 있는 작가이다. 1990년대 중반부터는 이미 독일 밖에서 리히터의 작품을 찾기 시작했다. 2004년에는 1년 거래액이 1억 2,000만 달러를 넘어섰다. 2010년 경매에서는 7,600만 달러가 넘는 작품도 나왔다.

7. 돋보이는 미국 작가의 작품

세인트루이스 미술관은 조지 칼렙 빙엄(George Caleb Bingham, 1811~1879)이라는 작가의 작품을 가장 많이 가지고 있는 미술관이다. 빙엄은 가장 유명한 19세기 미국화가 중 한 사람이고, 2011년에 탄생 200주년 행사가 거창하게 치러진 화가이다. 그런데 그는 자신의 작품 가운데 5퍼센트 정도만 직접 사인했다. 그래서 진위 논쟁이 많이 일어나는 작가다.

빙엄은 미주리강을 따라 펼쳐진 신 개척지에서 일어나는 일상생활을 화폭에 많이 담았다. 〈카드놀이를 하는 뗏목 위의 사람들(Raftsmen Playing Cards)〉도 그런 작품 중 하나이다. 뗏목 위에 여섯 사람이 있는데 둘은 카드놀이를 하고, 둘은 이를 구경하고 있다. 한 사람은 노를 젓고, 또 한 사람은 담배를 물고 생각에 잠겨 있다. 거기다가 두 사람은 맨발이다. 벗어 놓은 구두가 뗏목 위에 나뒹굴고 있다. 술병도 하나 보인다. 뗏목뿐만 아니라 강과 주위 풍경이 매우 평화롭다. 감상자도 마치 뗏목의 한쪽 끝에 동승해 있는 것처럼 느끼게 하는 작품이다.

이 그림을 보면서 증기선이 연기를 내뿜으며 어지럽게 강을 오르내

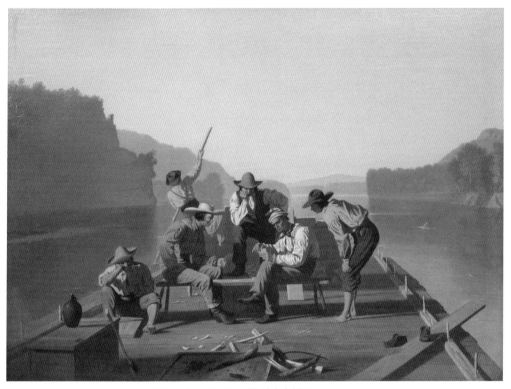

칼렙 빙엄, 〈카드놀이를 하는 뗏목 위의 사람들(Raftsmen Playing Cards)〉, 1847

리는 또 다른 모습을 상상하면 과학 문명의 발전이 얼마나 미워지는가. 이 그림 이후 얼마 되지 않아 미주리강도 그렇게 바뀌고 말았다. 인간들은 그림의 평화스러운 모습에 매료되면서도 왜 경제성장과 과학발전에 안달하는지 모를 일이다.

빙엄은 버지니아의 비교적 유복한 집안에서 태어났는데 아버지가 빚보증을 잘못 서는 바람에 모든 재산을 날리고 온 가족이 신천지를 찾아

미주리로 이주했다. 그 바람에 그는 학교 교육도 못 받고 독학으로 공부해 화가가 된다. 빙엄은 9살 때 우연히 미국의 초상화가인 체스터 하딩(Chester Harding)을 만나게 되는데 이 만남이 화가가 되는데 상당히 영향을 미쳤을 것이라고 보고 있다.

빙엄은 커가면서 목사나 변호사가 될 생각도 가졌다. 그러나 19살 때 그린 초상화가 20달러에 팔리자 자기의 재능에 대해 용기를 가지기 시작했다. 1838년(27살)경 이미 그는 세인트루이스에서 초상화가로서 이름을 날렸고, 많은 유명 인사들이 그에게 초상화를 의뢰해 왔다. 빙엄은 이들과 좋은 관계를 쌓아나갔다. 이를 바탕으로 정치에 진출해서 선출직과 임명직 등 여러 공직을 맡기도 했다.

미국의 사진작가이면서 포토 리얼리즘 화가인 척 클로스(Chuck Close, 1940~)의 대형 초상화 〈키스(Keith)〉도 세인트루이스 미술관에서 놓치지 않아야 할 작품이다. 이 그림은 클로스가 1968년에서 1970년까지 자기 가족과 친구들을 그린 7개의 그리자유(grisaille) 대형 초상화 그림 중 하나이다. 그리자유 그림은 회색만을 이용해 돋을새김으로 그리는 단색 화법이다. 그리고자 하는 사람의 얼굴을 사진으로 찍은 후 그 이미지를 대형 캔버스로 옮겨서 그리자유 기법으로 그린 그림이다. 흑백만을 이용해 아주 섬세하게 그렸다. 매우 정교한 기술이 요구되는 독특한 기법이다. 이 작품은 사진과 그림이 동시에 이용되었다는 특징이 있다.

클로스는 미국의 워싱턴주에서 태어났으며 시애틀에 있는 워싱턴대학(University of Washington)을 졸업했다. 1964년 예일대학(Yale University)에서 석사학위를 받은 후 풀브라이트 장학금으로 유럽에 건너가서 한동

주요 소장품 중 하나인 존 마틴의
〈망각의 물을 찾는 사닥(Sadak in Search of the Waters of Oblivion)〉, 1812

주요 소장품 중 하나인 소 한스 홀바인(Hans Holbein le Jeune) 〈레이디 길퍼드, 메리 워턴의 초상〉, 1527

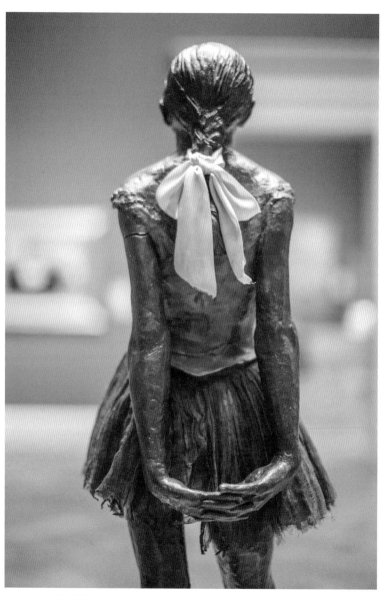

주요 소장품 중 하나인 드가의 〈열네 살의 어린 무용수(Little Dancer of 14 Years)〉 뒷모습

세인트루이스 미술관 전시실. 전면에 보이는 작품은 척 클로스의 〈키스(Keith)〉

안 살기도 했다. 1970년에 첫 개인전을 열었으며, 1973년에 그의 작품이
처음으로 MoMA에 전시되었다. 뉴욕에서 작품 활동을 하고 있다.

부자와 미술관_ 미국 중서부

텍사스 포트워스의 3개 미술관
Kimbell Art Museum
Modern Art Museum of Fort Worth
Amon Carter Museum of American Art

1. 문화도시 포트워스

텍사스 동북쪽에는 댈러스(Dallas)라는 유명한 도시가 있고, 그 서쪽 가까운 곳에 포트워스(Fort Worth)라는 낯선 이름의 작지 않은 도시가 있다. 댈러스는 케네디 대통령이 암살당한 곳이고, 각종 영화와 드라마의 무대이기도 해서 그 이름이 익숙하다. 하지만 포트워스는 생소하다. 텍사스에서도 외진 곳에 속하고, 한국과도 별 인연이 없기 때문이다. 그런데 이 도시에 다이아몬드처럼 빛나는 미술관이 세 개나 있다. 킴벨 미술관(Kimbell Art Museum), 포트워스 현대미술관(Modern Art Museum of Fort Worth), 아몬 카터 미술관(Amon Carter Museum of American Art)이 그 것이다.

킴벨 미술관은 정통 유럽 미술품을, 포트워스 현대미술관은 제2차 세계대전 이후의 현대작품을, 아몬 카터 미술관은 미국 작가 작품을 소장하고 전시한다. 뉴욕시에 비교한다면 킴벨 미술관은 프릭 컬렉션, 포트워스

현대미술관은 뉴욕현대미술관(MoMA), 아몬 카터 미술관은 휘트니 미술관이라고 할 수 있다. 이들 세 미술관은 서로를 보완하며 종합미술관 구실을 한다. 포트워스가 문화도시로 자부심을 가질 만한 이유가 여기에 있다. 포트워스는 텍사스에서 미술관이 가장 먼저 설립된 곳으로, 이 점에서도 문화적 자부심을 가진다.

세 미술관은 서로 멀지 않은 곳에 자리해 한꺼번에 관람하는 데 불편한 점이 없다. 나는 단지 이 미술관들을 둘러볼 목적으로 2011년 10월 포트워스를 방문했다. 이 도시는 일부러 가지 않으면 좀체 방문할 기회를 만들기 어려운 곳이다. 텍사스의 한쪽 끝에 있는, 미국에서도 오지에 해당하기 때문이다. 그렇지만 미술관 순례자라면 꼭 한 번 가봐야 할 도시이다.

포트워스 인구는 100만 명 정도로 텍사스에서는 큰 도시이다. '포트(fort, 요새)'로 시작하는 이름에서 보듯 도시는 1849년 군사 요새로 출발했다. 1846년 발발한 미국-멕시코 전쟁 때 군사적 요충지였는데, 당시 이 지역에서 활약한 미국 장군 윌리엄 워스(William Jenkins Worth)의 이름을 따서 도시 이름을 지었다. 군사도시로 출발했지만 지금은 문화도시를 지향한다. 문화시설이 꽤 많다. 미술관은 이 도시의 아이콘이다.

2. 킴벨 미술관

킴벨 미술관은 케이 킴벨(Kay Kimbell)이라는 부호와 그의 아내 벨마 킴벨(Velma Kimbell)이 모든 것을 바쳐 만든 미술관이다. 소장품은 350여

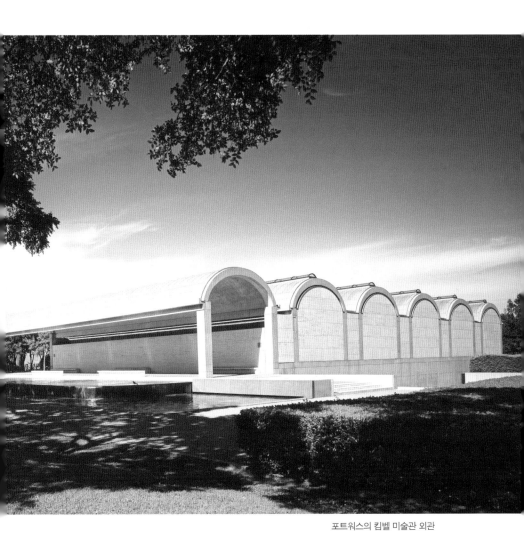

포트워스의 킴벨 미술관 외관

점에 불과하지만, 주옥같은 유럽 명품으로만 구성됐다. 또한 미술관 건물부터가 미국에서 최고 건물로 인정받는 하나의 예술작품이다. 가히 '작은 루브르'라 할 만하다. 미술관의 태동은 1935년으로 거슬러 올라가지만, 1972년 지금의 미술관 건물이 지어지면서 진가를 발휘하기 시작했다. 미술관 설립자 케이 킴벨(Kay Kimbell, 1886~1964)은 중학교를 중퇴하고 방앗간에 취직할 정도로 빈한한 가정 출신이었으나 사업에 뛰어난 재능을 발휘했다. 그는 제분, 음식료품, 석유, 유통, 보험 등에 걸쳐 70개가 넘는 회사를 일궈 텍사스 재벌로 부상했다. 1931년 아내 벨마는 남편을 포트워스에서 열린 한 그림 전시회에 데리고 갔는데, 이것이 계기가 돼 킴벨은 그림에 빠졌다. 당장 그 자리에서 영국 그림을 한 점 샀다고 한다.

킴벨은 그림을 사 모으기 시작하면서 1935년 미술관을 위한 재단(Kimbell Art Foundation)을 만들었다. 그리고 30년 뒤인 1964년, 그동안 모은 명품들과 기타 재산을 재단에 넘기면서 "최고의 걸작이 될 미술관 건물을 지으라"라는 유언을 남겼다. 아내도 자신 몫의 재산을 재단에 기부했다. 킴벨 재단은 미 서부지역 최고 미술관인 'LA 카운티 미술관(Los Angeles County Museum of Art)' 관장을 지낸 리처드 브라운을 초대 관장으로 초빙해 새 미술관 신축 임무를 맡겼다. 브라운은 미술관에 전시할 렘브란트, 반 다이크 등의 작품과 잘 어울릴 보석 같은 건물을 짓겠다고 선언했다.

수많은 건축가를 심사한 후 루이스 칸(Louis Kahn)이라는 대가에게 미술관 신축을 맡겼다. 건물은 1969년 공사에 들어가 1972년 완성됐고, 기대하던 대로 걸작이 탄생했다. 미술관 건물은 그 안에 전시될 작품의 품

격에 전혀 부족하지 않다고 평가받았다. 이후 소장품이 늘어나자 건물을 더 짓기로 계획했는데, 기존 건물에 흠이 될 것을 우려해 새 건물은 길 건너에 따로 지었다. 새 건물도 또 다른 고품격을 자랑하면서 2013년 개관했다.

새 건물은 세계 명품 미술관을 수없이 설계한 이탈리아의 전설적 건축가 렌조 피아노(Renzo Piano)가 설계했고 그 이름을 렌조 피아노 파빌리온(Renzo Piano Pavilion)이라고 붙였다. 렌조 피아노는 첫 건물을 설계한 루이스 칸의 제자이기도 하다. 새 건물은 파격적이면서도 첫 건물과 아주 조화를 잘 이루고 있다. 새 건물 역시 소장품 못지않은 예술작품이다.

킴벨 미술관은 최고의 품격을 지향한다. 초대 관장 브라운은 "양보다 질이고, 작품 수를 늘리기 위해 소장의 품격을 훼손해서는 안 된다"라는 원칙을 분명히 했다. 그래서 미술관은 지금도 여전히 명품만을 고르고 골라 350여 점만 소장한다. 이와 더불어 미술사 전문가들을 위해 5만 9,000여 권의 장서를 갖춘 도서관을 운영한다. 킴벨 미술관은 4억 달러가 넘는 수익자산을 운용하고 있으며 1년 예산 1,200만 달러의 65퍼센트를 수익자산으로부터 조달한다. 작품 구매를 위한 별도 기금은 없다.

3. 미 대륙에서 유일한 미켈란젤로 작품

킴벨 미술관에서는 미켈란젤로와 카라바조의 작품을 언급하지 않을 수 없다. 두 작품 모두 그들의 대표작이고 미술사에 기록되는 작품이기

때문이다.

〈성 안토니오의 고통(The Torment of Saint Anthony)〉은 아메리카 대륙에 단 한 점뿐인 미켈란젤로의 작품이다. 그리고 전 세계에 오직 네 점뿐인 미켈란젤로의 패널 그림 중 하나이다. 15세기 독일의 유명한 판각 화가 마르틴 숀가우어(Martin Schongauer)가 판각한 패널에 미켈란젤로가 그림을 그린 것이다. 미켈란젤로가 12세 무렵 그린 작품으로 그의 유년기 작품으로는 유일하게 남아 있는 것이라고 한다.

2008년 소더비 경매에 나왔을 때 이 작품은 미켈란젤로의 스승이 만든 작품으로 알려졌고, 미국의 한 미술 상인이 200만 달러에 낙찰받았다. 그리고 뉴욕 메트로폴리탄 미술관으로 옮겨 정밀 감정을 했더니 뜻밖에도 미켈란젤로 본인의 작품으로 판명됐다. 이를 알게 된 킴벨 미술관은 곧 그 가격의 3배인 600만 달러 이상을 지급하고 이 작품을 사들였다.

카라바조의 〈카드 사기꾼(The Cardsharps)〉은 매우 재미있는 그림이다. 속임수로 하는 카드 도박 장면을 그렸는데, 긴장되면서도 코믹하게 묘사하고 있다. 그래서인지 라트루 등 후세 화가들이 이 그림을 모사하거나 패러디한 작품만 해도 50여 점이나 된다. 카라바조가 23세 때쯤 스승에게서 벗어나 홀로서기를 할 때 그린 작품으로 그의 첫 후원자가 구매했다. 그 이후 로마의 귀족 가문으로 넘겨져 내려오다가 1890년대부터는 행방이 묘연해졌다.

이후 100여 년이 지난 1987년 스위스 취리히의 한 수집가가 이 작품을 시장에 내놓았고 킴벨 미술관이 사들여 지금까지 소장하고 있다. 그런데 2006년 영국의 한 미술사학자가 소더비 경매에서 똑같은 그림을 하

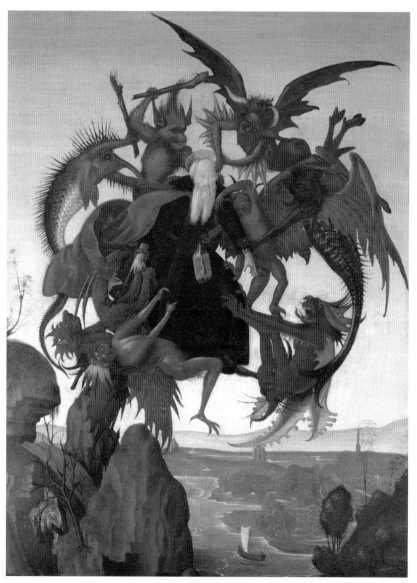

미켈란젤로, 〈성 안토니오의 고통(The Torment of Saint Anthony)〉, 1487~1488

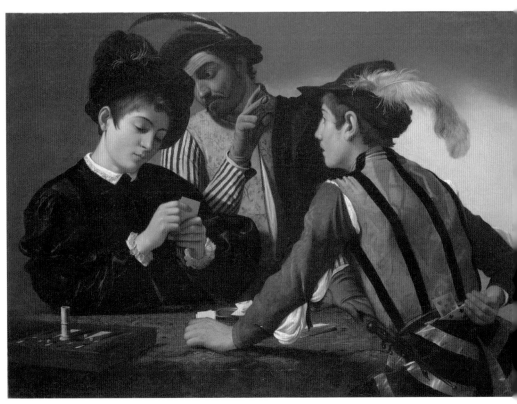

카라바조, 〈카드 사기꾼(The Cardsharps)〉, 1594

나 구입했다. 소더비는 킴벨 미술관 작품의 모사품이라며 판매했는데, 구
매자는 카라바조가 직접 그린 것이라고 주장했다. 학계에서도 구매자의
의견에 동조하는 사람이 많았다. 카라바조는 똑같은 그림을 여러 점 그
리기도 했기 때문이다. 결국 진위를 놓고 소송까지 벌어졌다. 구매자는
2011년 사망했고, 그림은 런던의 한 미술관에 대여됐는데, 보험금이 무
려 1,000만 파운드(약 170억 원)나 되었다고 한다.

부자와 미술관_ 미국 중서부

4. 포트워스 현대미술관

포트워스 현대미술관은 미국의 여느 현대미술관에 결코 뒤지지 않는다. 미술관의 출발은 1892년까지 거슬러 올라간다. 텍사스의 첫 공인 미술관으로, 도서관(Fort Worth Public Library and Art Gallery)과 함께 설립됐다. 1892년 이후 이름과 위치가 수없이 바뀌면서 오늘의 포트워스 현대미술관으로 자리 잡았다. 전시실 규모는 1,500평 정도이고, 3,000점이 넘는 현대작품을 소장하고 있다.

특히 2002년 새롭게 개장한 미술관은 일본이 자랑하는 현대 건축가 안도 다다오(Ando Tadao)가 설계한 건물로, 건물 자체가 마치 현대 조각품 같아 매우 돋보인다. 내부 전시실은 물론 건물의 외형과 정원 모두 현대적 감각을 최대한으로 부각시킨 초현대식 건축물이다. 실내 전시실은 넓고 천장이 높아 어지간한 규모의 대작이 전시돼도 답답한 느낌을 주지 않는다.

이 미술관의 하이라이트는 건물을 에워싼 연못이다. 미술관 건물이 마치 물속에서 솟아오른 것처럼 야트막한 연못에 둘러싸였다. 건물 외벽은 통유리로 돼 있어 미술관 안에서 바깥을 보면 발아래에서 물이 출렁인다. 벽이 모두 통유리로 둘러싸인 만큼 실내에서도 마치 정원에 나와 있는 것 같은 느낌을 받게 된다. 미술관 레스토랑도 반드시 들러야 한다. 식당 바깥이 모두 물이라, 호수 한가운데 떠 있는 듯하다. 강원도 원주에 있는 '뮤지엄 산' 역시 안도의 작품으로 두 미술관은 닮은 점이 많다.

연못의 외곽은 푸른 잔디밭이고, 거기에는 조각품들이 전시돼 있

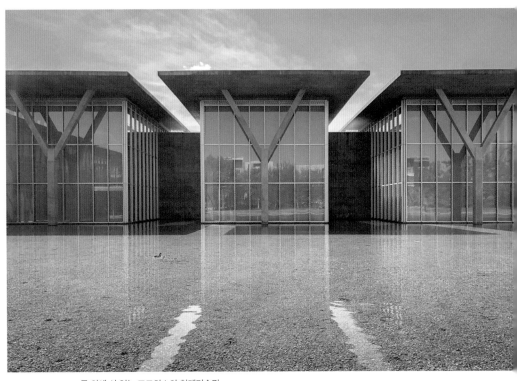

물 위에 서 있는 포트워스의 현대미술관

다. 텍사스의 따스한 햇볕을 받으면서 정원의 조각품을 감상하는 것 역시 놓쳐서는 안 될 즐거움이다. 미술관 정면 왼쪽에는 세라(Richard Serra)의 초대형 철 조각품이 우뚝 솟아 있다. 3층인 미술관 높이보다 더 높다. 〈Vortex〉라는 제목이 붙은 이 작품은 대형 철 구조물로 만들어진 전형적인 세라의 조각품으로, 32톤이 넘는 대형 철판 7개로 만들어진 총 230톤짜리 작품이다. 2002년 설치된 이후 10여 년간 산화한 철은 구릿빛 녹을 금빛처럼 햇볕에 반사시키고 있다.

안도 다다오는 일본 오사카 출신으로 매우 특이한 경력을 소유한 현

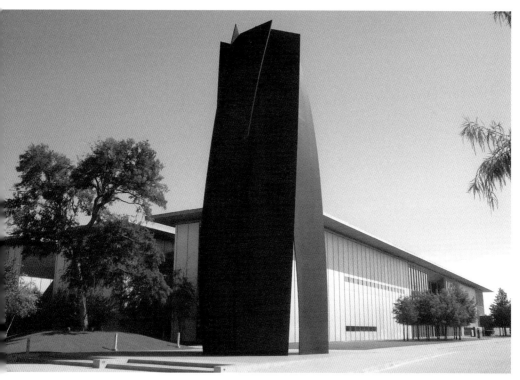

포트워스 현대미술관 외부에 설치된 리처드 세라의 〈Vortex〉

대 건축가다. 건축가로서 체계적인 교육도 받지 않았고, 건축가가 되기 전에는 트럭 운전사와 권투선수를 했다. 독학으로 공부한 건축가이고, 일본의 정신을 잊지 않는 건축가로 정평이 나 있다.

　포트워스 현대미술관은 안도의 세 번째 미국 내 건축물이다. 첫 번째는 1997년 시카고에 지은 자신의 집이고, 두 번째는 2001년 건축한 세인트루이스의 퓰리처 예술재단(Pulitzer Foundation for the Arts) 건물이다. 그런데 두 건물 모두 포트워스 현대미술관과 비교해 규모가 매우 작다. 따라서 포트워스 현대미술관은 안도가 미국에서 자신의 기량을 최고로 발

휘해서 지은 첫 건물인 셈이다. 안도는 유명 건축가들과 벌인 치열한 경쟁에서 승리해 이 건물의 설계자로 선정됐다. 완공 후 미술관 측은 안도의 작품에 찬사를 아끼지 않았다고 한다.

5. 텍사스 오지에서 만나는 추상미술

포트워스 현대미술관에는 추상표현주의(Abstract Expressionism) 거장들의 작품이 유난히 많다. 뉴욕 MoMA에서나 볼 수 있을 법한 추상표현주의 작품을 텍사스의 변방 도시에서 감상할 수 있다는 것은 정말 의외였다. 특히 추상표현주의 1세대 거장들의 작품은 미술관의 품격을 한층 높여주고 있다.

로버트 머더웰(Robert Motherwell)은 미국 추상표현주의를 지칭하는 용어 '뉴욕파(New York School)'를 처음 사용한 사람으로 잭슨 폴록, 마크 로스코, 빌렘 드쿠닝, 필립 거스턴 등과 더불어 추상표현주의 1세대로 일컫는다. 그들 중에서는 막내에 해당할 것이다.

포트워스 현대미술관은 머더웰의 작품을 50여 점 소장하고 있다. 머더웰이 화가의 길을 걷기 시작한 첫해(1941)부터 죽기 1년 전(1990)까지의 작품을 망라한다. 그중에 〈스페인 공화국에 대한 애가(Elegy to the Spanish Republic)〉와 〈스페인 공화국에 대한 애가 No. 171(Elegy to the Spanish Republic No. 171)〉은 그의 대표작에 해당한다. 머더웰은 검은색과 하얀색을 대비시키고, 수직 막대기와 계란형 모양을 대비시키는, 이

런 유형의 그림을 수백 점 그렸다. 여기서 '애가(Elegy)'는 스페인 내전 (1936~1939)과 공화주의자들의 비극적 패배를 나타낸다. 애가는 장례식 때 부르는 진혼곡이라고 볼 수 있다. 생과 사를 대비시키고 잔인한 죽음을 잊을 수 없다는 머더웰의 염원이 담긴 작품이다.

머더웰은 워싱턴주에서 태어났지만, 학창 시절 대부분을 캘리포니아에서 보냈다. 그는 스탠퍼드대학에서 철학을 전공하고, 하버드대 대학원에 가서도 철학을 공부했다. 이후 컬럼비아대 박사과정에서 미술사를 전공했고, 곧이어 전업 화가의 길로 들어섰다. 그는 1940년대 미국에서 일어난 추상표현주의의 토대를 닦는 데 중요한 역할을 한 것으로 평가받는다. 1944년 구겐하임 미술관에서 개인전을 열었고, 같은 해 MoMA가 그의 작품 한 점을 구입했다. MoMA는 그의 작품을 구입한 첫 미술관으로, 그로 인해 그의 앞길이 열리기 시작했다. MoMA가 인정한 작가였으니.

1940년대 중반에 오면 머더웰은 미술계 아방가르드 운동의 주요 대변자가 된다. 1958년에는 추상표현주의의 대표적 여류화가인 헬렌 프랑켄탈러(Helen Frankenthaler)와 결혼하는데, 그의 세 번째 결혼이었다. 그러나 이 결혼도 1971년까지만 이어졌다. 1991년에는 포트워스에서도 그의 회고전이 열렸다.

6. 추상 대가에서 구상으로 옮겨간 화가

포트워스 현대미술관에는 필립 거스턴(Phillip Guston)의 작품도 많다.

주로 전성기이던 1950~70년대 작품이다. 〈불빛(The Light)〉은 1964년 작품인데 유난히 눈길이 갔다. '저것도 그림일까.' 하는 생각이 들어서다. 추상이라는 것이 본래 그렇긴 하지만 내게는 그저 '물감으로 된 낙서'였다. 3개의 물체가 검은색으로 그려져 있는데 무엇인지 통 알 수가 없다. 마음속의 심상이라 생각하고 각자의 상상에 맡겨 해석할 수밖에 없을 것 같다. 제목 때문인지 바탕으로 그려진 분홍색은 물체 뒤에서 비추는 불빛 같기도 하다.

거스턴의 〈페인터스 폼스(Painters's Forms)〉는 매우 괴기스러운 그림이다. 입에서 온갖 잡동사니가 쏟아져 나온다. 입에서 쏟아져 나오는 것은 다리, 구두, 담배꽁초, 손톱, 재떨이 뚜껑 등이라고 하는데 그림에서 식별해내기가 쉽지 않다. 작가 자신의 입이라고 가정하면, 이 그림은 그의 자화상이 될 것이다.

필립 거스턴은 캐나다 몬트리올에서 태어나 어릴 때 가족이 모두 로스앤젤레스로 이주했다. 부모는 우크라이나계 유대인인데, 거스턴이 캘리포니아에서 자랄 때 유대인은 흑인과 마찬가지로 심한 차별대우를 받았다고 한다. 어려운 유년 시절을 보낸 것이다. 게다가 그는 열 살 무렵 아버지가 목매 자살한 모습을 직접 목격하는 비극을 겪었다.

거스턴은 14세 때 LA의 예술고등학교에 입학하는데, 거기서 나중에 미국 추상표현주의의 대가가 된 잭슨 폴록을 만난다. 둘은 친구가 됐다. 학교가 미술보다 체육을 강조하자 둘은 이 정책에 반대하는 글을 발표했다. 이 사건으로 둘 다 퇴학 처분을 받는데 폴록은 나중에 복학해서 졸업했다. 거스턴은 미술 교육을 제대로 받지 못하고 거의 독학으로 공부했다.

22세 때 거스턴은 뉴욕으로 갔다. 그 후 이런저런 대학에서 미술을 가르쳤고, 드디어 1950년대에 들어 추상표현주의 1세대 작가로 크게 성공을 거두며 명성을 얻었다. 그러나 1970년대 와서는 추상에 점점 실망을 느끼고 방황하며 구상 쪽으로 옮겨가기도 했다.

7. 아몬 카터 미국 작품 미술관

포트워스의 세 번째 명품 미술관인 '아몬 카터 미국 작품 미술관(Amon Carter Museum of American Art)'은 이름 그대로 미국 작가의 작품을 소장하고 전시하기 위해 아몬 카터(Amon G. Carter, 1879~1955)가 만든 미술관이다. 소장품은 1820년대에서 1940년대까지의 작품에 집중되어 있다. 아몬 카터는 자기의 수집품을 기준으로 미술관을 만들라고 유언을 남겼고, 딸 스티븐슨(Ruth Carter Stevenson)이 1961년 미술관을 정식 출범시켰다.

초대 관장 와일더(Mitchell A. Wilder)는 미국 미술사의 현장을 만들겠다는 원대한 꿈을 안고 미국 작가의 작품을 시대별, 유파별로 균형 있게 수집했다. 그 결과 미술관은 1830년대의 풍경화부터 20세기 현대작품까지 미국 미술사를 한눈에 조망할 수 있는 미술관으로 발전했다. 유명 작가는 물론 웬만한 미국 작가의 작품은 모두 소장하고 있다. 미술관은 미국 사진작가 400여 명의 작품 3만여 점도 갖고 있다. 명실공히 미국 미술 역사의 메카다. 미술관은 1977년과 2001년에 대대적인 확장공사를 했고

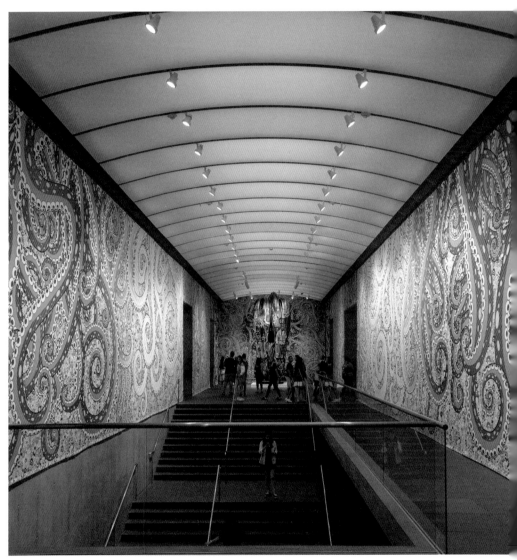

포트워스 현대미술관 전시장 내부

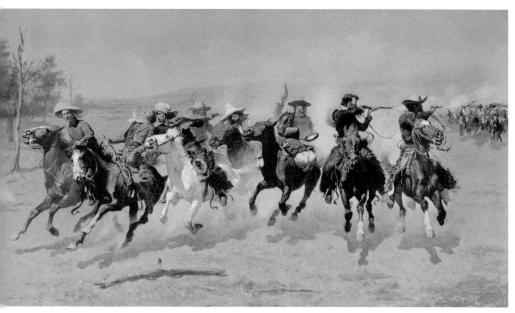

주요 소장품 중 하나인 프레데릭 레밍턴의 〈A Dash for the Timber〉, 1889(아몬 카터 미술관)

2019년에는 개축을 위해 잠시 미술관을 닫기도 했다.

아몬 카터는 13세 때 어머니가 죽자 가출해 뜨내기 외판원으로 사회 생활을 시작했다. 기차에서 샌드위치를 파는 등 온갖 잡동사니 일을 다 했다. 외판원으로 타고난 기질이 있었던지 샌드위치 사업으로 크게 성공해 언론사를 인수했고, 이 회사를 지역의 최고 언론사인 'Fort Worth Star-Telegram'으로 키웠다. 이 언론사는 텍사스는 물론 인근의 뉴멕시코와 오클라호마까지 영역을 넓혀 나갔다. 나중에는 라디오와 TV까지 운영하는 종합 미디어 회사로 발전했다.

포트워스의 아몬 카터 미술관

아몬 카터는 포트워스를 위해서라면 어떤 일도 마다하지 않은 사람이었다. 많은 회사와 학교를 포트워스에 유치했고, 미국 전역에 포트워스를 홍보하는 일에 열정을 쏟았다. 언론사를 운영한 만큼 홍보의 귀재이기도 했다. 그런 아몬 카터가 포트워스에 미술관을 남긴 것은 매우 당연한 일이었는지도 모른다.

조지아 오키프 미술관
Georgia O'Keeffe Museum

1. 오키프와 뉴멕시코

미국 서남부에 자리한 뉴멕시코주는 황량한 사막이다. 비옥한 농토는 찾아보기 어렵고, 가도 가도 관목 덤불과 돌밭 천지다. 간혹 보이는 작은 시냇물이 '이런 땅에서도 사람이 살 수는 있겠구나…' 하는 생각을 들게 한다. 원래 멕시코 땅이었다가 1912년 미국의 47번째 주로 편입됐다. 이름 그대로 미국 속에서 새로 탄생한 멕시코(New Mexico)인 셈이다.

뉴멕시코 북부에는 미국의 여느 도시와는 전혀 다른 도시, 샌타페이 (Santa Fe)가 있다. '어도비(Adobe)'라고 하는 스페인식 황토 흙집이 가득한 아름다운 멕시코 마을이다. 조지아 오키프 미술관(Georgia O'Keeffe Museum)은 샌타페이 한복판에 자리한다. 아담하고 소박한 어도비 건물로, 미국의 여성 현대화가 조지아 오키프(1887~1986)를 기념하는 개인 미술관이다.

오키프 미술관은 1995년 설립되기 시작해 그의 사후 11년이 지난

관람객이 도열한 조지아 오키프 미술관

1997년에 개관했다. 140점의 오키프 작품으로 시작했지만, 현재는 3,000여 점으로 늘었다. 전 세계에서 오키프 작품을 가장 많이 소장하고 가장 많이 전시하는 미술관이다.

미술관은 그의 그림뿐만 아니라 유산과 작품세계를 총괄적으로 관리하는 기념관 성격이 강하다. 2001년 미술관에서 조금 떨어진 곳에 연구센터(Georgia O'Keeffe Museum Research Center)를 열어 미국 모더니즘 미술에 대한 연구를 지원하고 있다. 미국 모더니즘 미술을 연구하는 유일한 연구시설이다.

샌타페이에서 북쪽으로 1시간 정도 달려가면 오키프가 말년에 살던

시골 마을 '아비키우(Abiquiu)'가 나오고, 거기서 또 북쪽으로 20분을 더 가면 그가 작업장으로 쓴 농장 '고스트 랜치(Ghost Ranch)'를 만날 수 있다. 아비키우와 고스트 랜치 모두 아름다운 캐년으로 둘러싸인 사막 마을이다. 오키프는 1940년 고스트 랜치에, 1945년엔 아비키우에 집을 마련했다.

오키프의 재산은 조지아 오키프 재단(Georgia O'Keeffe Foundation)이 소유하고 있었는데, 재단은 2006년 재산을 모두 오키프 미술관에 넘기고 해체했다. 재단이 소장한 800여 점의 오키프 작품도 미술관이 맡았다. 아비키우와 고스트 랜치도 미술관이 인수했다. 이러한 작업을 거쳐 미술관은 명실공히 오키프를 기념하는 심장이 되었다.

그런데 왜 오키프 미술관은 그가 주로 활동한 뉴욕과는 한참 떨어진 샌타페이에 있는 걸까? 그는 42세였던 1929년부터 20년간 거의 매년 뉴멕시코를 찾았다. 그리고 1949년 이후에는 아예 뉴멕시코에 눌러앉았다. 아비키우와 고스트 랜치에 거주하면서 많은 작품을 만들었다. 이러한 연고로 뉴멕시코에서 가장 아름다운 도시이자 예술 도시를 자처하는 샌타페이에 오키프 미술관을 만들게 된 것이다.

샌타페이는 미국 속 스페인 도시다. 크기는 뉴멕시코에서 네 번째이지만 인구 70만 명의 어엿한 주도(州都)다. 본래 인디언들이 살던 곳으로, 1100년경에는 이 지역에 푸에블로족 인디언 마을이 많았다고 한다. 샌타페이에 백인이 진출한 것은 1598년으로 기록된다. 물론 멕시코에서 온 스페인 사람들이었다. 1810년 멕시코가 스페인으로부터 독립할 때까지 스페인 땅이었다가 멕시코에 귀속됐고, 이후 미국에 편입됐다.

샌타페이는 스페인식 황토 흙집들이 이국적인 분위기를 자아내는 미국 속 스페인 도시다. 예술가가 많이 살고, 관광객도 많이 놀러 온다. 기후가 따뜻하고 여느 미국 도시와는 다른 풍경이 매력적이기 때문이다. 집도, 건물도, 거리도 모두 예술작품처럼 느껴진다. 도시 전체가 미술관이라 할 만큼 갤러리가 도처에 널려 있다. 갈색의 어도비 흙집으로 가득한 풍경은 한국의 옛 시골 정취와도 흡사해 정겹기만 하다. 맑은 하늘을 상징하는 코발트색 창틀은 어도비와 산뜻하게 어우러진다.

2. 스티글리츠를 만나다

조지아 오키프는 전 세계적으로 가장 유명한 미국의 여성 화가다. 40대에 미국 최고의 화가에 등극했고, 100세까지 살면서 부와 명예를 함께 누렸다. 개인적 삶은 드라마틱하고 격정적이었다.

1930~40년대에 오키프의 명성과 인기는 하늘 높은 줄 모르고 치솟았다. 작품 의뢰가 쇄도했고, 뉴욕과 그 근방에서 전시회도 많이 열렸다. 최고 전성기는 50대 때 찾아왔다. 1943년 시카고 미술관(Art Institute of Chicago), 1946년 뉴욕현대미술관(Museum of Modern Art)에서 단독 회고전을 열었다. MoMA의 첫 여성 작가 회고전 주인공이 바로 오키프였다.

여러 대학에서 명예학위도 받았다. 1976년에는 자서전을 썼고, 이듬해 그를 주제로 한 영화가 제작됐다. 1977년에는 제럴드 포드 당시 미국 대통령으로부터 미국 시민에게 주어지는 최고 영예인 대통령 자유메

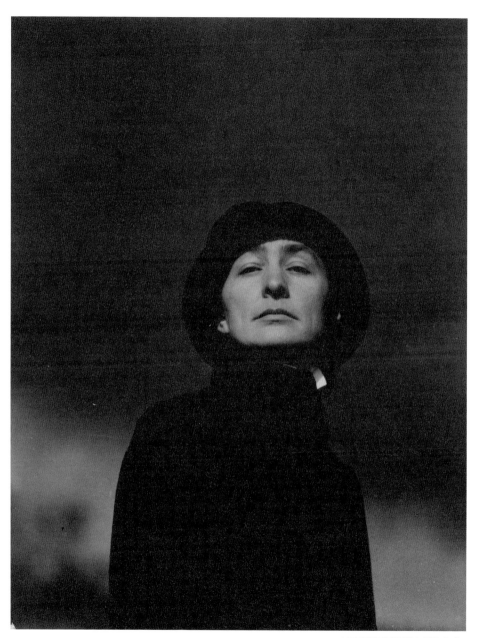

스티글리츠가 촬영한 조지아 오키프

달(Presidential Medal of Freedom)을, 1985년에는 국가 문화메달(National Medal of Arts)을 수훈했다.

오키프는 위스콘신주의 시골 마을에서 목장을 운영하는 아일랜드계 아버지와 헝가리계 어머니 사이에서 태어났다. 어려서부터 미술가가 되기를 원했던 그는 18살 때 시카고 예술학교(School of the Art Institute of Chicago)에 진학하며 본격적으로 미술 공부를 시작했다. 그 시절 예술가 대부분이 그랬듯 오키프도 뉴욕으로 옮겨가 미술 공부를 계속했다.

그는 뉴욕에서 운명의 남자 앨프리드 스티글리츠(Alfred Stieglitz, 1864~1946)를 만난다. 스티글리츠는 당시 세상에 갓 출현한 사진을 예술의 경지로 끌어올린 유명 사진작가이자 뉴욕 예술계의 거물이었다. 그는 '291'이라는 갤러리를 운영하며 유럽의 많은 아방가르드 작가를 미국에 소개하고 있었다.

오키프는 스물한 살 때 처음 291 갤러리를 방문했다. 하지만 당시엔 '거장' 스티글리츠에게 말조차 건넬 수 없는 애송이에 불과했다. 8년이 지난 1916년에야 오키프는 스티글리츠와 가까운 사이가 됐고, 291 갤러리에서 개인전을 열었다. 이는 예술가로서 자신감을 갖게 된 중요한 계기가 됐다.

3. 사막에서 얻은 영감

오키프는 한때 순수예술을 포기하고 시카고에서 상업예술가로 일했

부자와 미술관_미국 중서부

지만, 1918년 스티글리츠의 요청으로 아예 뉴욕으로 이주해 작품 활동에만 몰두했다. 그해 스티글리츠는 뉴욕주 북부의 아름다운 호수 지역 레이크 조지(Lake George)에 있는 별장에 오키프를 초대한다. 레이크 조지는 나도 한 번 가 본 적이 있는데, 울창한 삼림 속에 크고 아름다운 호수가 펼쳐진 곳이다. 뉴욕 사람들이 최고로 꼽는 여름 휴양지 중 하나이다.

두 사람은 이때부터 1929년까지 매년 여름을 레이크 조지에서 함께 보냈다. 1923년부터는 스티글리츠가 매년 오키프의 개인전을 열어줬다. 스티글리츠의 후원에 힘입어 그는 1920년대 중반 이후부터 화가로서 명성을 날리기 시작했다.

오키프는 스티글리츠와의 관계가 소원해진 1929년 기차여행을 하던 중 우연히 들른 뉴멕시코에 완전히 매료됐다. 당시 교통 사정으로는 뉴욕에서 뉴멕시코까지 여러 날이 걸렸음에도 이후 거의 매년 뉴멕시코를 방문했다. 그는 뉴멕시코 사막 이곳저곳을 여행하며 휴식을 취했고, 사막에서 주워 모은 돌과 동물 뼛조각 등으로부터 작품의 영감을 얻었다(사막 풍경과 동물 머리뼈는 오키프 그림의 중요 소재가 된다). 나중에는 유타주 콜로라도강까지 여행의 반경을 넓힌다.

오키프는 40대 중반에 이르자 신경쇠약으로 작업을 할 수 없는 지경이 됐다. 1934년 고스트 랜치를 방문하고는 아예 여기 눌러앉기로 맘먹었다. 고스트 랜치는 빨간 절벽이 병풍처럼 주위를 빙 둘러싼 사막의 요새 같은 곳이다. 붉은 암석 사이로 간간이 초록 식물이 머리를 내민다. 황량함 속에서도 생명력을 느낄 수 있는 묘한 매력을 발산한다. 내가 방문한 때는 초가을이었는데, 맑고 푸른 하늘 아래 내리쬐는 사막의 햇빛이

하나의 조명처럼 고스트 랜치를 감싸고 있었다.

　오키프는 1945년에 아비키우에도 집을 마련했다. 1949년에는 뉴욕에서 뉴멕시코로 아예 이사를 왔다. 1950년대 후반에는 그간 꿈꿔오던 세계 여행에도 나섰다. 여행 중에도 많은 작품을 그렸다. 하지만 나이가 들수록 시력이 급속히 나빠져 85세가 되는 1972년부터는 유화보다 드로잉에 몰두했다. 1984년에는 아비키우에서 샌타페이로 옮겨왔고, 1986년에 99세로 생을 마감했다. 한국 나이로는 100세였다.

　오키프의 작품은 매우 두드러진 특색이 있어서 쉽게 구분해낼 수 있다. 한국 최고의 여성 화가인 천경자의 작품을 쉽게 알아볼 수 있는 것처럼. 이상하게도 오키프와 천경자의 작품에는 일맥상통하는 점이 있다는 생각이 든다.

4. 캔버스 가득한 꽃 한 송이

　미술관에 전시된 그림 중 가장 인상적인 것은 〈Pedernal〉이라는 이름이 붙은 풍경화였다. 페데르날산과 사막의 덤불을 수채화처럼 그린 유화다. 사막의 황량함이 초록 덤불과 뚜렷한 대비를 이룬다. 〈하얀 장미 추상화(Abstraction White Rose)〉도 오키프의 전형적인 꽃 그림으로 눈길을 끌었다. 꽃은 오키프 그림의 주요 소재이다. 곡선의 흐름이 매우 부드럽고 탐미적이다. 오키프의 꽃 그림에서 꽃잎과 꽃술 등은 여성의 생식기로 은유되기도 하는데, 이는 남성적 시선의 미의식에 도전장을 던진 것으로

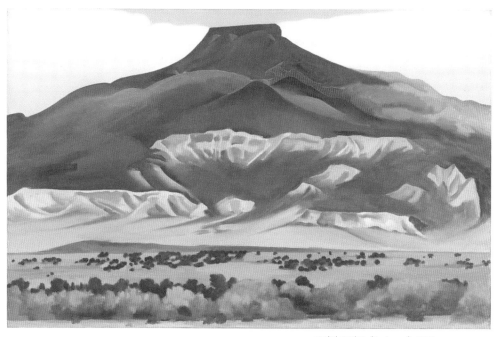

해석된다. 그는 꽃 한 송이를 캔버스 가득 확대해 아주 크게 그리면서 이러한 상징성을 최대화했다.

오키프는 사람들이 당시 우후죽순처럼 솟아오르는 맨해튼 고층빌딩에 환호하자, 자신도 꽃을 크게 확대해 그리면 대중의 관심을 받을 수 있으리라 생각했다고 한다. 처음에는 주목받지 못하는 듯했지만, 오키프의 예상은 결국 적중했다. 꽃 한 송이가 화폭을 채운 그의 독특한 스타일이 사람들의 이목을 끄는 데는 그리 오랜 시간이 걸리지 않았다.

오키프와 스티글리츠는 1924년에 정식 부부가 된다. 이때 오키프는 37세, 스티글리츠는 60세로 무려 23세 차이였다. 스티글리츠가 사망한 1946년까지 둘은 22년간 서류상 부부 사이를 유지하며 상대방의 예술세계에 지대한 영향을 미쳤다.

스티글리츠는 뉴저지주의 독일계 유대인 가정에서 태어났다. 비교적 여유 있는 집안이라 스티글리츠는 일곱 살에 뉴욕에서 가장 좋은 사립학교에 다녔다. 아들의 재능을 알아챈 아버지는 아들의 대학 교육을 위해 가족을 모두 데리고 독일로 이주했다. 스티글리츠는 독일에서 대학에 다니며 유럽 여행을 많이 했다. 1890년 서른여섯의 나이에 뉴욕으로 돌아와 본격적으로 사진작가의 길에 들어섰다.

스티글리츠는 1893년 9세 연하의 오버마이어와 결혼했다. 하지만 결혼 생활은 원만하지 못했다. 그는 훗날 '돈 때문에' 첫 결혼을 했다고 고백한 바 있다. 신부는 맥주회사를 운영하는 사업가의 상속녀였고, 당시 스티글리츠의 아버지는 주식 투자가 망해 쪽박 신세였다.

5. 오키프 예술의 성지

스티글리츠는 여성 취향이 독특한 남자로 한평생 젊은 여자에 탐닉하며 살았다. 그래도 첫 아내는 남편이 언젠가는 자신에게 돌아올 것이라 여겨 경제적 지원을 계속했고, 덕분에 그는 재정적 어려움 없이 작품 활동을 할 수 있었다. 하지만 1924년 스티글리츠 부부는 정식으로 이혼했

　　　　　　　　　부자와 미술관_ 미국 중서부

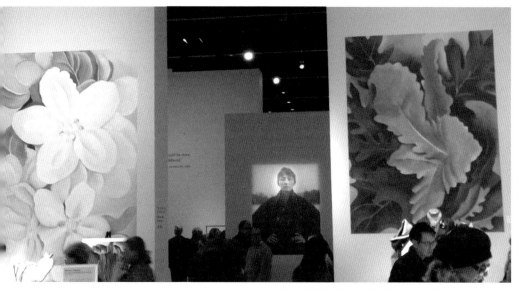

대형 꽃 그림이 전시된 조지아 오키프 미술관 전시실

고, 이혼 도장을 찍은 지 채 4개월도 지나지 않아 오키프와 결혼했다. 결혼 후에도 둘은 독자적으로 작품 활동을 계속해 나갔다. 상대방의 고유 영역은 침범하지 않는다는 합의가 이뤄진 셈이다.

그러나 재혼 3년 만에 스티글리츠는 22세의 젊은 여성과 사랑에 빠진다. 이 여성은 아이가 하나 있는 유부녀인데도 거의 매일 스티글리츠를 찾았다. 오키프도 곧 이 사실을 알게 됐고, 두 사람 사이에 거리가 생기기 시작했다. 1946년 스티글리츠가 쓰러졌다. 오키프가 병원에 도착하자 젊은 애인이 그를 지키고 있었다. 애인이 나간 사이 오키프가 남편의 임종을 지켜봤다. 오키프는 스티글리츠의 유해를 화장해 레이크 조지에 뿌렸는데, 정확한 장소는 밝히지 않았다. 그는 남편이 남긴 작품들을 정리해

미국의 주요 미술관에 기증했다.

스티글리츠는 1917년 자신의 갤러리에 오키프가 방문했을 때부터 오랜 기간 그를 모델로 사진 작업을 했다. 1937년 은퇴할 때까지 오키프가 모델이 된 사진 작품이 350점이 넘는다. 그중에는 누드 작품도 있다. 스티글리츠 회고전에서 이 작품들이 공개됐을 때 센세이션을 일으켰다.

화가는 대개 가난하다. 고흐는 그 대명사다. 가난이 작가정신을 키운다는 주장도 있다. 하지만 부자 화가도 있다. 화가가 부자인 이유는 크게 두 가지다. 부모가 부자이거나 생전에 유명해져서 큰돈을 벌었기 때문이다. 은행가 아버지를 둔 세잔이 전자라면 피카소와 오키프는 후자다. 오키프는 일찍이 명성을 얻어 여유롭게 작품 활동을 할 수 있었고, 개인 미술관도 만들 수 있었다.

하지만 유명 화가의 개인 미술관에는 대표작이 거의 없는 경우가 많다. 일찍 유명해진 작가일수록 작품이 남김없이 팔려나가 자기 미술관을 만들 때는 남아 있는 작품이 별로 없기 때문이다. 피카소의 대표작은 세계 유명 미술관에 흩어져 있고 정작 파리의 피카소 미술관에서는 그의 대표작을 구경할 수 없다. 암스테르담에 있는 고흐 미술관은 이와 다르다. 생전에 빛을 보지 못해 팔린 작품이 별로 없었기 때문이다.

오키프는 생전에 유명해진 화가지만, 샌타페이의 개인 미술관에는 그의 많은 작품이 소장돼 있고 대표작도 더러 있다. 그가 경제적으로 여유가 있었고, 직접 작품을 관리했기 때문이다. 미국 유명 미술관도 빠짐없이 오키프 작품을 소장하고 있지만, 샌타페이의 오키프 미술관이야말로 그의 작품을 감상할 수 있는 최고의 장소라 하겠다.

로스앤젤레스
- 노턴 사이먼 미술관
- 헌팅턴 라이브러리
- 로스앤젤레스 현대미술관
- 로스앤젤레스 카운티 미술관
- 제이 폴 게티 미술관
- 해머 미술관

로스앤젤레스 카운티 미술관
Los Angeles County Museum of Art

1. 서부의 메트로폴리탄 미술관

천사의 도시 로스앤젤레스(Los Angeles, LA)는 세 가지로 구분하여 살펴봐야 한다. 첫째는 LA시, 둘째는 LA 카운티, 셋째는 LA 메트로폴리탄 지역이다. LA 카운티는 캘리포니아주의 한 행정구역으로 면적은 경기도와 비슷하다. LA 카운티 내에 88개의 자치 시가 있고, 그중 하나가 LA시(the City of Los Angeles)다. LA시는 LA 카운티의 수도다.

일반적으로 LA 카운티와 그 주변 지역의 도시들을 합쳐 LA라고 하는데, 이것이 LA 메트로폴리탄이다. 흔히 LA를 미국에서 뉴욕 다음으로 큰 도시이자 서부에서 가장 큰 도시라고 하는데, 이때의 LA는 LA 메트로폴리탄으로, 이 지역의 인구는 무려 1,800만 명에 달한다. 수도권 지역의 모든 도시를 합쳐서 '서울'이라고 하는 것과 마찬가지다.

LA시 다운타운을 통과하는 큰길, 윌셔 블러바드(Wilshire Boulevard)에는 여러 채의 건물로 구성된 큰 미술관이 하나 있다. 미국인들이 '라크마

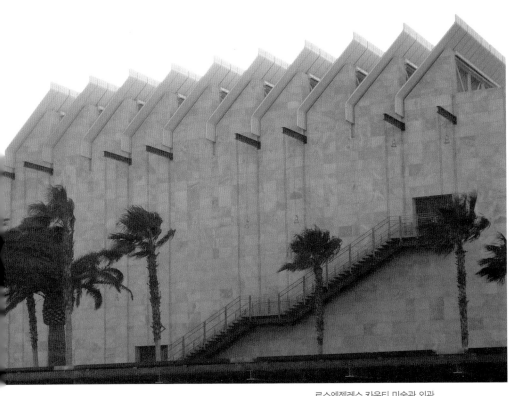

로스엔젤레스 카운티 미술관 외관

(LACMA)'라는 애칭으로 부르는 로스앤젤레스 카운티 미술관(Los Angeles County Museum of Art, LACMA)이다. 미 서부에서 가장 큰 미술관이고, 소장품이 15만 점 이상인 종합미술관이다. 그리스 · 로마의 고대 유물에서부터 중국, 인도, 한국, 일본 등 아시아 작품, 라틴아메리카, 유럽 등지의 작품이 망라돼 있다. 관람객은 1년에 160만 명에 이른다. 명실공히 '서부

의 메트로폴리탄 미술관'이라 할 수 있다.

LACMA는 원래 'LA 역사 · 과학 · 예술 박물관(Los Angeles Museum of History, Science and Art)'의 일부였다. 1961년 이 박물관으로부터 별도로 분리되어 정식 미술관으로 설립되었다. 종합 박물관의 한 부서에 지나지 않았던 것을 불과 50여 년 만에 세계적 미술관으로 만들 수 있는 게 미국의 저력이 아닐까 싶다. 2011년 자료에 따르면 미술관의 수익자산은 3억 달러다(소장품 가치 제외). LA 카운티가 매년 2,900만 달러를 보조하는데, 이것으로 미술관 1년 지출액의 3분의 1가량을 충당한다. 연간 4,000만 달러 정도 모이는 회비와 기부금 등으로는 총지출의 절반 정도를 충당한다.

미술관의 중요 사항은 이사회가 결정한다. 사업가, 배우, 가수 등 LA의 유명인사들이 이사를 맡는데, 이들은 적어도 연간 10만 달러 이상을 직접 기부하거나 유치해야 한다. 이사직이 노블레스 오블리주를 실천하는 자리인 셈이라 LACMA의 이사 직책은 이 지역에서 사회적 위상이자 명예로 통한다.

2. LA 시민들, 궐기하다

LA는 동부에 비해 문명화가 뒤지고 미술관도 훨씬 늦게 만들어졌다. 하지만 LA는 동부의 보스턴이나 제임스타운보다 50여 년 먼저 서양인들이 뿌리내린 곳이다. 콜럼버스가 카리브해 연안에 도착한 것이 1492년이고, 스페인 사람이 멕시코를 거쳐 처음 LA에 찾아든 것이 1542년이다. 이

부자와 미술관_미국 중서부

에 비해 영국인이 버지니아 연안의 제임스타운에 도달한 때는 1607년, 보스턴 연안에 닿은 때는 1620년이었다.

그런 만큼 '서부의 심장' LA도 동부에 뒤지지 않는 자부심을 갖고 있다. 1848년 미국 땅으로 귀속되고 1850년 캘리포니아가 미국의 31번째 주로 편입됐기에 LA가 신개척지인 것처럼 인식될 뿐이다. 동부에 비해 문명화의 역사는 짧지만, LA 사람들은 전 세계 영화와 대중예술을 주도한다는 자부심이 아주 강하다. 그런 곳에 남부럽지 않은 미술관이 없다는 것은 적잖이 자존심 상하는 일이었다.

이에 LA 사람들은 훌륭한 미술관을 만들자며 궐기했다. 미국의 여느 미술관처럼 LA 지역 부호들이 나섰다. 하워드 애먼슨(Howard F. Ahmanson, Sr, 1906~1968), 안나 빙 아널드(Anna Bing Arnold), 바트 리턴(Bart Lytton) 세 사람이 마중물이 됐다. 애먼슨은 맨 먼저 200만 달러를 쾌척하며 미술관의 신축을 독려했다. 1965년 지금의 위치에 터를 정하고 1,150만 달러를 들여 건물 세 채를 지었다. 이 건물들에는 기부자의 이름을 따서 애먼슨 빌딩, 빙 센터, 리턴 갤러리(1968년에 Frances and Armand Hammer 빌딩으로 개명)라는 이름이 붙었다.

미술관은 1980년대에 얼 파월 관장의 주도로 무려 2억 900만 달러의 기부를 유치, 소장품과 미술관을 대대적으로 확장한다. 1986년에는 늘어난 소장품을 전시하기 위해 3,500만 달러를 들여 네 번째 건물인 앤더슨 빌딩(Robert O. Anderson Building)을 지었다(2007년에 Art of Americas 빌딩으로 개명). 이로써 오늘날의 미술관 모습이 거의 갖춰졌고, 이후에는 주변의 새 건물을 사들이고 기존 건물을 개축해 현재에 이르렀다.

LACMA 설립에 거금을 쾌척한 애먼슨은 보험업으로 큰돈을 번 금융인이다. 대공황 때 화재보험으로 사업 기반을 마련했고, 이후 부동산과 석유사업에 투자해 엄청난 재력을 쌓았다. 네브래스카 출신으로 19세 때 온 가족이 LA로 이주했다고 한다. LACMA 이외에도 LA 뮤직센터 등 각종 문화사업과 자선사업에 돈을 아끼지 않았다. 공화당의 후원자로 많은 정치자금을 댄 것으로 알려져 있다.

3. '피카소'도 쾌척하는 기부자들

주목할 작품 기증자로는 헨리 라자로프(Henri Lazarof, 1932~2013)를 언급해야 한다. 2007년 그는 시가로 1억 달러에 상당하는 130여 점의 현대작품을 기증했다. 기증 작품 목록에는 피카소 작품 20여 점을 비롯해 클레와 칸딘스키 작품 등이 포함돼 있다. 자코메티, 브란쿠시, 헨리 무어, 드쿠닝, 호안 미로 등의 조각 작품도 있다. 라자로프는 불가리아 태생의 유명 작곡가다. 미국으로 이주해 UCLA에서 작곡을 가르쳤고, 훗날 UCLA로부터 명예교수직을 받았다.

오랜 기간 LACMA 이사회 멤버로 활동한 엘리 브로드(Eli Broad, 1933~2021)는 6,000만 달러를 내놓아 2008년 미술관에 BCAM(Broad Contemporary Art Museum)이라고 불리는 컨템퍼러리 작품 전시관을 만들었다. 개관 전시회에는 유명 현대 작가 28명의 1950년대 이후 작품 176점이 전시됐는데, 이 중 146점이 브로드 자신의 수집품이었다.

브로드는 포춘(Fortune) 지 선정 500대 기업에 포함된 기업을 두 개나 일군 대재벌이다(건설업에서 하나, 보험업에서 하나). 2015년 기준 그의 재산은 74억 달러로 세계 부자 순위 65위다. 음악, 미술 등 예술·문화 사업에 큰돈을 기부하고 자선사업에도 많은 돈을 썼다.

그는 부모가 고흐의 드로잉 한 점을 구입한 것을 계기로 미술에 관심을 갖기 시작했다. 아내와 함께 동시대 작품 전문 수집가가 됐는데, 초창기에는 미로, 피카소, 마티스 등 현대작품도 구입했다. 브로드 부부는 1984년 예술재단(Broad Art Foundation)을 설립했다. 그들의 수집품 중 600여 점은 개인 소장품이고 1,500여 점은 재단 소장품인데, 2008년 부부는 개인 소장품도 재단이 소유하도록 했다. 재단은 대중이 이 소장품을 쉽게 접할 수 있도록 적극 나섰다. 그간 전 세계 500여 개 미술관 및 대학에 8,000회 이상에 걸쳐 작품을 대여 전시했다. 재단은 훗날 소장품을 미술관에 기증할 것이라고 한다. 물론 가장 강력한 후보는 LACMA이다.

유명 미술관은 특정 개인의 소장품은 전시하지 않는 것이 관례다. 그 소장품을 미술관에 기증할 것이라는 약속이 있는 경우에만 특별히 전시를 허용한다. 유명 미술관에서 전시했다는 이유만으로 작품 가격이 올라갈 수 있기 때문이다. LACMA는 2001년 브로드의 소장품을 전시했다가 여론의 비난을 받은 바 있다.

4. VIP 기부자 위원회

2014년에는 제리 페렌키오(Jerry Perenchio, 1930~2017)로부터 5억 달러에 해당하는 작품 47점을 기증받았다. 여기에는 세잔, 드가, 마그리트, 마네, 모네, 피카소 등의 작품이 포함됐다. 2023년까지 이 작품들을 위한 새 건물을 짓는다는 조건이 붙기는 했지만, 이는 LACMA 역사상 최대의 기증일 뿐 아니라 미국 미술관 기부 역사상 최고일 것이라고 회자된다. 페렌키오는 캘리포니아 프레스노 출신의 사업가이다. 미국에서 가장 큰 스페인어 방송 언론사를 소유하고, 할리우드 영화계와 연예 사업계에서 막강한 영향력을 발휘하는 인물이다. 직접 정치에 나서지는 않았지만 공화당의 막강한 자금줄로도 알려져 있다.

LACMA는 미국 내에서 라틴아메리카 미술의 최대 소장자로 떠오르고 있다. 이는 1996년 버나드 르윈(Bernard Lewin, 1906~2003) 부부가 2천 점 넘는 작품을 기증한 덕분이다. 르윈은 독일 태생 미국인으로 멕시코와 특별한 인맥을 구축하고 있었으며 멕시코 미술품을 가장 많이 소장한 개인으로 알려져 있다. 멕시코의 전설적 화가 디에고 리베라가 그린 프리다 칼로의 초상화는 단 한 점뿐인데, 이를 르윈이 소장하고 있었다.

LACMA는 시카고 태생의 IT 벤처사업가 맥스 파레프스키(Max Palevsky, 1924~2010)의 기증으로 명품 가구와 공예품 또한 다량 보유하게 됐다. 파레프스키는 1990년 32점의 명품 가구를 기증한 이후 1993년에 42점을 추가로 기증했다. 2000년에는 가구 수집에 사용하라고 200만 달러를 내놓기도 했다.

LACMA는 LA 지역의 유지들로 구성된 여러 종류의 후원회를 운영한다. 후원회의 주요 활동은 소장품을 늘리기 위한 자금 마련. 가장 공헌이 큰 위원회는 'VIP 기부자 위원회'로, 이 위원회는 1년에 한 번씩 갈라 이벤트(gala event)를 여는데 참가비가 1만 5,000~6만 달러에 달한다. 이벤트에선 큐레이터로부터 새로운 작품 구매 계획에 대한 설명을 듣고, 투표로 구매 작품을 결정하기도 한다. 이런 행사를 통해 1년에 300만 달러 이상을 모금하는데, 1986년 이 위원회 설립 이후 여기서 모은 자금으로 170점 이상의 작품을 구매했다고 한다. 이처럼 LA의 부자들은 다양한 방법으로 미술관에 공헌한다.

5. 역사책이 된 그림

그림은 때로 역사책이 된다. 시대 상황을 매우 예리하게 드러내기 때문이다. LACMA가 소장한 조지 벨로우스(George Bellows)의 〈절벽 주민들(Cliff Dwellers)〉이 그런 그림이다. 1913년 작품인 이 그림은 그해 뉴욕에서 열린 '아모리 쇼(Armory Show)'에 출품됐다. 그림은 당시 뉴욕의 한 빈민가를 적나라하게 표현하는데, 당시 시대상을 이토록 실감나게 묘사하기도 어려울 것이다.

그림의 배경은 맨해튼의 동남쪽 브루클린 다리 근방이다. 아파트 사이에서 마치 일군의 시위꾼들이 쏟아져 나오는 것 같다. 하지만 사실은 시민들의 일상 모습이다. 무더운 한여름에 수많은 사람이 거리로 나와 있

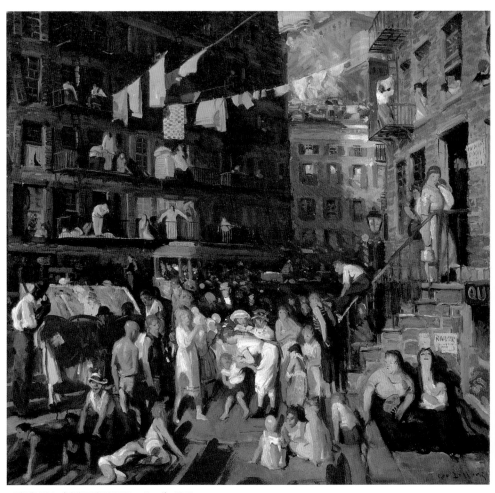

조지 벨로우스, 〈절벽 주민들(Cliff Dwellers)〉, 1913

다. 찜통 같은 집 안에서 버티기 힘들어 밖으로 나온 것이다. 길거리에는 전차가 지나가고 그 옆에는 노점상과 빨래터도 있다. 아파트 사이에 매어 놓은 빨랫줄에 빨래가 널려 있다. 그때는 맨해튼 거리가 이랬다.

1870~1915년 뉴욕시 인구는 150만 명에서 500만 명으로 급증했다. 유럽 각지에서 이민자가 물밀듯 쏟아져 들어왔기 때문이다. 정부가 제대로 된 주거지를 마련해줄 수 없어, 이들은 되는 대로 어울려 살아갈 수밖에 없었다. 그 모습이 벨로우스의 눈과 손을 통해 이 그림으로 태어났다. 화가는 아파트 사람들을 높은 절벽의 숱한 동굴에 붙어사는 사람들로 봤는지, 아니면 그들의 하루하루 삶이 내일을 예측할 수 없는 절벽 같다고 봤는지 그림의 제목을 〈절벽 주민들〉이라고 붙였다. 미국도 처음부터 잘 살았던 게 아니다. 또 모두가 잘사는 것도 아니다. 현재도 이런 모습으로 사는 곳이 있다. 벨로우스의 그림은 국가와 정치인이 무엇을 해야 하는지 암시한다고 해석할 수도 있다. 이런 상황을 방치한다면 국가가 아니다.

LACMA의 대표적 소장품으로는 17세기 바로크 시대의 프랑스 화가 조르주 드 라투르(Georges de La Tour)가 1640년에 그린 〈촛불 앞의 막달라 마리아(Magdalene with the Smoking Flame)〉를 들 수 있다. 막달라 마리아(Mary Magdalene)는 여러 화가가 초상화 소재로 택했는데, 그중에서도 라투르의 그림이 가장 유명하다. 라투르는 막달라 마리아를 소재로 여러 점을 그렸지만, LACMA의 소장품이 가장 많이 사랑받고 있다. 똑같은 그림이 프랑스 파리의 루브르 박물관에도 있다. 그가 그린 또 다른 버전의 막달라 마리아는 뉴욕 메트로폴리탄 미술관, 워싱턴 내셔널갤러리, 파리 루브르 박물관이 소장하고 있다.

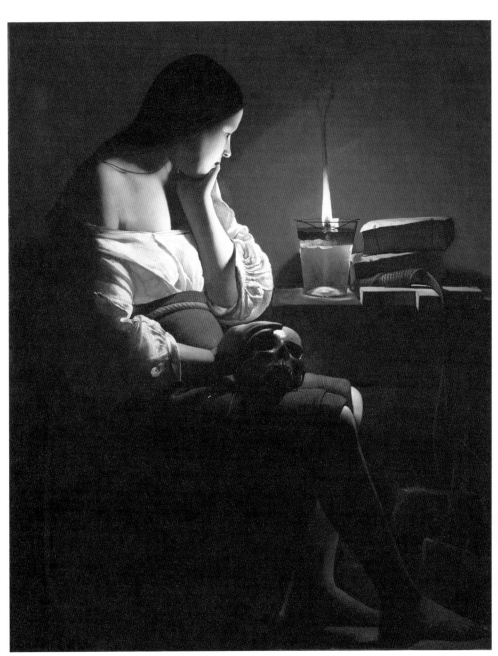

조르주 드 라투르, 〈촛불 앞의 막달라 마리아(Magdalene with the Smoking Flame)〉, 1640

〈촛불 앞의 막달라 마리아〉가 그려진 17세기에는 모든 가톨릭 국가가 막달라 마리아를 숭배했다. 라투르는 집시를 모델로 막달라 마리아를 그렸다. 얼굴과 가슴을 책상 위의 촛불로 밝고 환하게 부각했지만, 그 외의 부분은 어둡게 처리했다. 종교적 사색에 잠긴 막달라 마리아가 매우 아름다울 뿐만 아니라 경건한 모습으로 묘사된다. 무릎에는 해골이 얹혀 있고, 책상 위에는 책과 십자가, 십자가 위에는 채찍이 놓여 있다. 전체 구성이 매우 종교적이면서 신비롭다.

라투르는 카라바조의 영향을 많이 받은 작가로 알려져 있다. 1915년 한 독일 학자가 그를 재조명할 때까지 그는 거의 알려지지 않았다. 심지어 그의 많은 작품이 페르메이르(Johannes Vermeer)의 화풍과 비슷해 페르메이르의 작품과 혼동되기도 했다. 라투르의 작품은 대부분 종교적인 내용이고, 〈촛불 앞의 막달라 마리아〉처럼 촛불에서 나오는 빛을 기준으로 화면 전체를 철저하게 명암 처리하는 방식이 그림의 주조를 이룬다. 라투르의 작품은 1935년 파리에서 전시회가 열린 후부터 대중의 관심을 크게 받기 시작했고 수요도 급증했다. 이에 따라 위작이 등장했고, 유명 미술관이 소장한 작품들을 놓고도 위작 시비가 일고 있다.

6. 340톤의 바윗덩어리를 옮긴 '결단력'

LACMA의 뒤뜰에는 무려 340톤이나 되는 돌 작품이 설치돼 있다. 마이클 하이저(Michael Heizer)의 〈공중에 뜬 바윗덩어리(Levitated Mass)〉다.

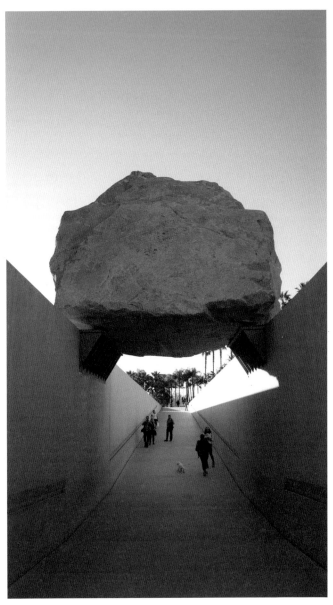

미술관 뒤뜰에 설치된 마이클 하이저의 〈공중에 뜬 바윗덩어리(Levitated Mass)〉

대형 콘크리트 참호 위에 얹혀 있어서 참호 속으로 내려가 밑에서 올려볼 수도 있다. 이 작품은 2012년에 설치됐는데, 예술계의 지대한 관심을 받았다. 그 규모와 난해성 때문이다. 하이저는 자기 작품에 대해 어떤 설명도 하지 않는 인물. 이 작품에 대해서도 아무런 설명도 달지 않았다. 그러나 이 작품의 크기와 영원성은 강조했다. 적어도 3,500년은 갈 것이라고 했다.

하이저가 이런 작품을 처음 구상한 것은 1968년으로 거슬러 올라간다. 그러나 크레인이 부러지는 등 난관을 극복하지 못했다. 그런데 2006년 캘리포니아 리버사이드 카운티의 주루파 계곡 채석장에서 우연히 이 돌을 발견했다. 크기와 무게로 볼 때 채석하기도 쉽지 않았고, 더군다나 LACMA까지 옮기는 것은 거의 불가능했다. 하지만 LACMA는 이를 강행하기로 했다. 이 작업을 위해 민간 기부자들로부터 천만 달러를 모금했다.

2011년 8월 운송 계획이 나왔지만 여러 가지 어려움으로 계속 연기되다가 마침내 이듬해 2월 이 돌이 채석장을 출발했다. 특별 제작된 운송 차량은 밤에만 움직였고, 한 시간에 10킬로미터만 이동했다. 채석장에서 LACMA까지는 100킬로미터 남짓한데 4개 카운티의 22개 도시를 우회하느라 이동 거리는 170킬로미터로 늘어났다. 수많은 나무를 잘라내고 길가의 차를 옮기고, 신호등을 일시 철거했다. 이동하는 길에 구경꾼이 구름처럼 몰렸고, 운송차가 정차하는 곳에서 파티가 열리고 결혼식도 치러졌다.

11일간의 여정 끝에 2012년 3월 10일 오전 4시 30분, 돌은 LACMA에

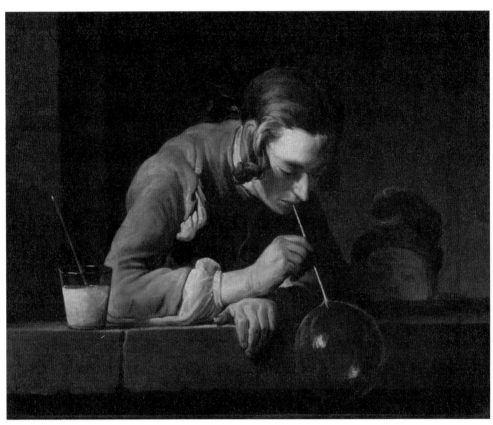

주요 소장품 중 하나인 18세기 프랑스 정물화가
장 바티스트 시메옹 샤르댕(Jean-Baptiste-Siméon Chardin)의 〈Soap Bubbles〉, 1739

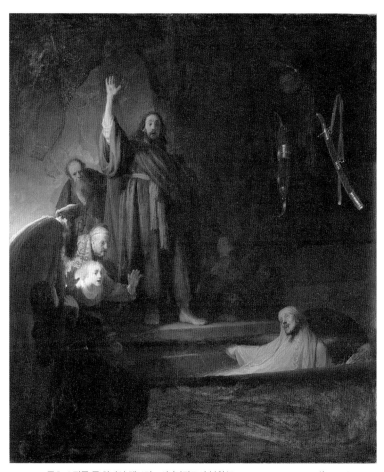
주요 소장품 중 하나인 렘브란트의 〈라자로의 부활(The Raising of Lazarus)〉, 1630~1632

도착했다. 뒤뜰에 설치하는 데 다시 3개월이 걸렸다. 6월 24일 드디어 설치가 완료돼 일반인에게 공개됐다. 이 '황당한' 설치 과정은 기록영화로 만들어져 2014년 9월 LA에서 상영됐다.

하이저는 대규모 조각을 만드는 초현대 작가다. 그의 작품 활동은 땅 위에서 벌어지는 토목공사와 같아 그의 예술을 지구예술(earth art) 또는 대지예술(land art)이라고 한다. 그는 현재 네바다의 하이코에서 땅을 파면서 예술 활동을 하고 있다.

LACMA는 일본을 제외하고는 한국 작품을 가장 많이 소장한 외국 미술관으로 꼽힌다. 한국 작품의 첫 기증자는 박정희 대통령이다. 박 대통령은 1966년 이 미술관을 직접 방문한 후 도자기 여러 점을 기증했다고 알려져 있다. LA는 미국 내에서 한국 교민이 가장 많이 사는 곳이다. LACMA가 소장한 한국의 미술품들은 그들의 향수를 달래주는 역할을 할 것이다.

로스앤젤레스 현대미술관
Museum of Contemporary Art, Los Angeles

1. 컨템퍼러리 미술관

미국의 대도시에는 '컨템퍼러리 미술관(museum of contemporary art)' 이 있다. 컨템퍼러리란 동시대(同時代), 즉 지금 이 시대라는 뜻인데, '컨템 퍼러리 미술관'은 우리말로 번역하는데 마땅한 용어가 없다. 그래서 그냥 컨템퍼러리 미술관 또는 현대미술관이라고 해버린다. 영어를 그대로 번 역한 '동시대 작품 미술관'이라는 용어가 우리에게는 그다지 익숙하지 않 기 때문이다.

영어에서도 현대미술관이라는 용어가 컨템퍼러리 미술관까지 포괄 하는 개념으로 사용되기도 한다. 뉴욕에 있는 MoMA는 그냥 현대미술관 (Museum of Modern Art, MoMA)인데 컨템퍼러리 작품도 함께 다루는 미술 관이다. 이 미술관이 설립된 1929년에는 '동시대 작품'이 바로 '현대작품' 이었다. 그때는 '동시대'와 '현대'를 구분할 필요가 없었다. 현대작품이 막 출현한 시기였고, 그것이 바로 동시대 작품이었기 때문이다.

MOCA 그랜드 애비뉴 전시관

그러나 지금은 '현대작품'과 '동시대 작품'이 구분된다. 동시대 작품은 지금 이 시대의 작품이다. 반면에 현대작품은 인상파 이후의 작품이기는 하지만 지금 이 시대 이전의 작품이다. 현대작품이 출현한 지도 백 년이 훨씬 넘었으니, 현대작품은 이제 또 다른 의미에서 고전이 되었다.

컨템퍼러리 미술관은 지금 이 시대 작가의 작품을 소장하고 전시하는 미술관이다. 그래서 '컨템퍼러리 미술관'은 전통 미술관과는 구분해

부자와 미술관_ 미국 중서부

따로 운영되고 있다. 물론 지금의 컨템퍼러리 미술품도 시간이 많이 흐르고 나서는 고전 작품이 되고 전통 미술관의 소장품이 될 것이다. 컨템퍼러리 작품은 새롭게 계속 쏟아져 나오기 때문이다.

미국의 대도시는 대부분 컨템퍼러리 미술관을 따로 운영하고 있다. LA도 '컨템퍼러리 미술관'이 매우 유명하다. 여기서는 이를 'LA 현대미술관(Museum of Contemporary Arts, LA)'이라고 번역하고, 편의상 'MOCA'라는 약칭을 사용한다.

LA의 MOCA는 불과 40여 년 전인 1979년에 만들어진 미술관이다. 지금 이 시대의 미술품을 소장하고 전시하기 위해 만든 현대미술관으로 1940년 이후의 작품을 취급한다. MOCA의 전시관은 LA시의 세 곳에 흩어져 자리 잡고 있다. LA시 다운타운의 그랜드 애비뉴(Grand Avenue)에도 있고, LA시 다운타운의 리틀 도쿄지역(Little Tokyo district)에도 있고, 웨스트 할리우드(West Hollywood)에도 있다. 말하자면 MOCA는 세 개의 각기 분리된 전시관으로 구성되어 있다.

2. 미술관 설립에 앞장선 LA의 부자들

LA지역의 유일한 현대미술관이었던 '패서디나 미술관'이 1974년 LA의 최대 재벌이면서 최고의 컬렉터였던 노턴 사이먼에게 인수되자 이 미술관은 사이먼의 소장품을 전시하는 개인 미술관이 되었다. 다른 미술관들과 차이가 없는, 전통적인 형식의 미술관으로 바뀌어 버린 것이다. 이

러자 LA지역에서는 현대미술관이 사라지는 결과가 되었다. 이 지역의 문화 예술가들에게는 현대미술관의 필요성이 절실했다.

이런 가운데 1979년 베벌리힐스 호텔(Beverley Hills Hotel)에서 정치자금을 모금하는 한 모임이 있었는데, 이 모임에서 세 명의 LA 거물이 우연히 같은 테이블에 앉게 되었고, 이들 사이에 현대미술관 건립이 중요한 화제가 되었다. 세 사람은 LA 시장, 시의회 의원, 그리고 마르샤 사이먼 와이즈먼(Marcia Simon Weisman)이라는 여인이었다. 이들은 동시대 작품을 위한 미술관의 필요성에 깊이 공감했다. 그리고 새로운 컨템퍼러리 미술관을 만들기로 합의했다. 그 이후 일사천리로 미술관 설립이 진행되었다.

현대미술관 설립에 가장 적극적이었던 사람은 마르샤였다. 우연히도 그녀는 패서디나 미술관을 인수한 노턴 사이먼의 누이이다. 노턴 사이먼이 현대미술관을 전통 미술관으로 바꾸자 누이가 주도해 새로운 현대미술관 MOCA를 만든 셈이다. 남매 덕분에 LA 지역에 두 개의 훌륭한 미술관이 탄생했다. 마르샤는 돈도 기부하고 작품도 기부했다. 그리고 많은 기부자를 끌어모았다.

마르샤는 미네소타 출신의 사업가 프레더릭 와이즈먼(Frederick Weisman)과 결혼했는데 부부 모두 대단한 그림 수집가였다. 그들은 1940년대부터 동시대 작품들을 집중적으로 수집했다. 그런데 둘은 1979년 이혼하면서 수집품도 반으로 나누었다. 마르샤는 자기 몫을 모두 MOCA에 기증했다.

마르샤와 더불어 미술관 설립 초기의 큰 공로자는 당시 LA의 재벌이

면서 큰손 컬렉터였던 브로드(Eli Broad)와 파레프스키(Max Palevsky)다. 브로드는 미술관 설립위원장을 맡았고, 파레프스키는 건물확보위원장을 맡았다. 이들의 노력 덕에 첫해에 1,000만 달러나 되는 기금이 쌓였고, 유명 컬렉터들로부터 6,000점이 넘는 작품을 기증받았다.

MOCA는 컨템퍼러리 미술관이지만 소장품이 비교적 많은 편이다. LA 지역의 컬렉터와 부자들이 좋은 작품들을 많이 기증해 주었기 때문이다. 유명 작가들까지 자기 작품이나 다른 작가들로부터 선물 받은 작품들을 기증했다. 캘리포니아 출신의 유명 컨템퍼러리 작가 샘 프랜시스(Sam Francis, 1925~1994)는 설립 당시부터 이사로 참여했을 뿐만 아니라 그의 대표작들을 미술관에 기증했다. MOCA는 부자와 현역 작가가 함께 만든 미술관이다.

이제 대표적인 컨템퍼러리 작가들의 작품은 거의 다 소장할 정도로 중요한 현대미술관이 되었다. 그리고 유명 작가들과 신인 작가들의 전시회가 수시로 개최되고 있다. LA 현대미술관에서 전시회가 개최되는 작가는 미국의 타 지역과 유럽에서도 주저 없이 초청하는 작가가 된다. 이처럼 LA 현대미술관은 작가를 보증하는 미국 최고의 컨템퍼러리 미술관으로 인정받았다. 관람객은 2010년에 24만 명에 달했는데 60퍼센트 정도만이 LA지역 주민이고 나머지는 타 지역에서 온 관람객이다. MOCA의 유명세가 확대되고 있다는 증거이다.

3. 세 개의 독립된 전시관

LA 현대미술관은 세 개 지역에 분산되어 있는데 그랜드 애비뉴 전시관이 본관이고, 본관이 지어지는 동안 일시적인 전시 공간으로 사용되었던 리틀 도쿄지역의 게펜 전시관(Geffen Contemporary)이 두 번째 미술관이고, 웨스트 할리우드의 퍼시픽 디자인 센터(Pacific Design Center)가 세 번째 전시관이다. 이들은 모두 1940년 이후의 미국 및 유럽 작품을 소장

MOCA 게펜 전시관

하고 전시한다.

본관이라고 할 수 있는 그랜드 애비뉴 전시관(MOCA Grand Avenue)은 말 그대로 그랜드 애비뉴라고 불리는 거리에 있다. 이곳은 LA의 유명한 공연장인 월트 디즈니 콘서트홀(Walt Disney Concert Hall)의 바로 옆이다. 이 전시관은 1940년 이후 작품 5,000여 점을 소장하고 있다. 전시관 건물은 일본인 건축가 이소자키 아라타가 설계한 것으로 1986년 준공되었다. 건설비는 2,300만 달러가 소요되었다고 한다. 주로 1940년에서 1980년 사이에 제작된 소장품을 전시하고, 중요작가의 회고전을 자주 개최한다.

그랜드 애비뉴 전시관을 건축하는 동안 1983년 가을부터 임시 전시장으로 사용했던 곳도 정식 미술관이 되었는데, 이곳이 제2의 LA 현대미술관인 게펜 전시관(Geffen Contemporary at MOCA)이다. 이 건물은 LA의 재팬타운(Japan Town)이라고 불리는 리틀 도쿄의 입구에 있다. 1940년대에 창고로 건축되었던 건물이다. 1년에 1달러를 내고 LA시로부터 임대해 사용하고 있다. 2038년까지 임대계약이 체결되어 있다.

MOCA는 1996년 데이비드 게펜 재단(David Geffen Foundation)으로부터 500만 달러를 기부받았는데, 이를 기념하기 위해 건물 이름을 게펜 전시관으로 바꾸었다. 세 개의 전시관 중에서 가장 큰 전시 공간을 가지고 있으며, 전시 공간이 큰 만큼 대규모의 현대작품을 전시하기에 안성맞춤이다. 신인 작가의 최근 작품들을 많이 전시하고 있다. 전시되는 작품 중에는 이 전시관에만 전시하기 위해 특별 제작하는 작품도 있다.

세 번째 전시관인 퍼시픽 디자인 센터(MOCA at the Pacific Design

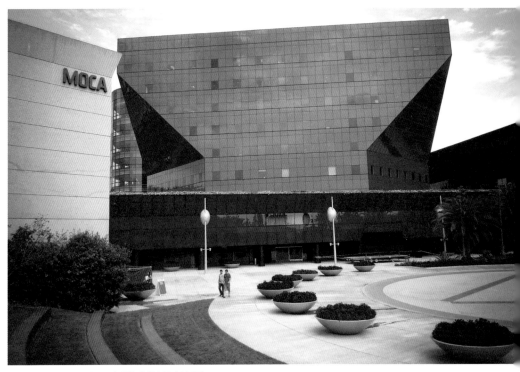

MOCA 퍼시픽 디자인 센터 전시관

Center)는 2000년에 처음 개관했는데, 웨스트 할리우드에 자리 잡고 있
다. 디자인과 건축에 중점을 두고 있는 전시관이다.

4. MOCA의 위기

MOCA는 정부 지원을 거의 받지 않는 민간 미술관이다. 따라서 안정적인 자금원이 없다. 한 해 예산은 2,000만 달러 정도인데 지출액의 80퍼센트를 기부금으로 충당한다. 이사들로부터도 후원금을 받는다. 이사는 참가비로 15만 달러에서 25만 달러를 내고, 매년 7만 5,000달러의 회비를 낸다. 이사로서의 명예에 대한 보답인 것이다. 그러나 이 제도는 점점 퇴색되고 있다.

미술관은 지금 자금난에 봉착해 있다. 2008년의 금융위기로 미술관이 소유한 주식자산조차도 그 가치가 떨어졌다. 캘리포니아 주법 위반이라는 것을 알면서도 5,000만 달러의 수익자산 중 4,400만 달러를 써 버렸다. 거기다가 1년에 300만 달러나 적자가 나고 있다.

지금은 로스앤젤레스 카운티 미술관과의 합병까지 논의되고 있는 실정이다. 2011년부터는 2,400만 달러까지 되었던 1년 예산을 1,600만 달러로 축소하는 긴축운영을 하고 있다. MOCA의 설립 주도자인 LA 재벌 브로드가 타개책으로 4,500만 달러를 내놓고 대대적인 개혁 작업에 들어갔지만, 미술관의 장래는 매우 불확실하다.

유명 작가들이 미술관을 돕기 위해 본인의 작품을 내놓기도 했다. 2015년 5월에는 소더비에서 이틀에 걸쳐 이 작품들을 경매에 부쳐 2,250만 달러를 마련했다. 미술관은 살아남기 위해 몸부림치고 있다. 미국에서도 미술관 운영은 결코 쉬운 일이 아니다. 더군다나 인기 없는 최첨단 미술품만 다루는 컨템퍼러리 미술관에서야 말할 나위도 없다.

5. MOCA에서 보는 바스키아

동시대 작품은 우리 시대 작가의 작품으로서 난해하다는 것이 주된 특징이다. 기존의 작품들과는 아주 다른 기상천외한 작품이 많다. 왜 이런 것이 그림이고 예술작품인지 받아들이기 곤란할 정도이다. 세월이 한참 지나고 나서야 이들에 대한 검증과 평가를 확인할 수 있을 것이다. 지금은 세계 미술사의 걸작으로 인정되고 있는 인상파 작품들도 당시에는 이단아들의 작품이었고 예술작품으로 인정받지 못했다.

이런 동시대 작품 중 후세에도 명작으로 남을 작품이 어느 정도 될지는 아직 예측하기 어렵다. 로스앤젤레스 현대미술관이 소장하고 있는 바스키아(Jean-Michel Basquiat, 1960~1988)의 〈여섯 명의 공범(Six Crimee)〉도 이런 작품으로서, 예술품이라기보다 낙서라고 하는 편이 더 옳을 것 같은 작품이다. 이 그림은 LA의 영화 제작자이면서 현대미술품 컬렉터인 스콧 슈피겔(Scott Spiegel, 1957~)이 1991년 MOCA에 기증한 여러 작품 중 하나이다.

이 작품은 세 쪽의 패널을 연결한 그림이다. 하나의 패널에 두 사람의 머리가 그려져 있으니 전체 작품에는 모두 여섯 사람의 머리가 그려져 있다. 머리에는 눈이 크게 그려져 있는데 작가와 친구들을 나타낸다고 해석한다. 바탕에는 옅은 초록색이 칠해져 있다. 그리고 머리 아래에는 문자와 숫자가 쓰여 있고 선들이 여러 형태로 그려져 있다. 매우 어지러운 그림이 아닐 수 없다. 그러나 아주 독특한 느낌을 주는 작품이다.

그동안 어느 화가도 이런 것을 그림이라고 생각하지 않았고, 이런 그

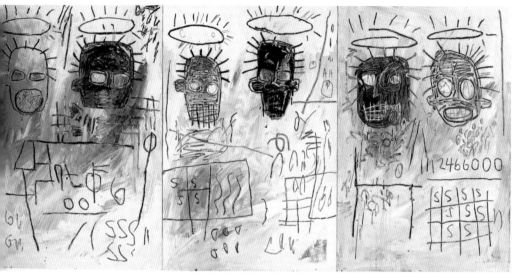

장미셸 바스키아, 〈여섯 명의 공범(Six Crimee)〉, 1982
ⓒ Jean-Michel Basquiat / ADAGP, Paris – SACK, Seoul, 2023

림을 그리지도 않았다. 이런 것도 그림이라고 생각한 것이 바로 바스키아의 독창성이다. 누구나 그릴 수 있지만 그동안 아무도 그리지 않았다. 바스키아는 이것을 그렸기 때문에 유명화가가 된 것이다.

바스키아는 매우 불우한 유년 시절을 보냈다. 뉴욕의 브루클린에서 태어나 어린 시절을 거리에서 방황하면서 지냈다. 아버지는 아이티, 어머니는 푸에르토리코 사람이다. 그는 조숙한 흑인 천재 소년이었다. 11살 때 이미 불어, 스페인어, 영어를 자유자재로 구사할 수 있었다. 일찍부터 예술가적 소양이 보여 어머니는 그의 소양을 키워주려고 많이 노력했다고 한다.

8살 때 길에서 놀다가 교통사고로 크게 다쳤다. 그리고 그해에 부모가 이혼했다. 바스키아는 아버지와 함께 브루클린에서 살다가 14살 때는 푸에르토리코에 가서 2년간 살기도 했다. 뉴욕으로 돌아와서는 가출해 공원 벤치에서 잠을 자기도 하고 경찰에 잡혀가 유치장에서 지내기도 했다. 말하자면 거리의 부랑아 신세였다. 고등학교 때는 학교를 그만두는 바람에 아버지에게서 쫓겨나 친구들 집을 전전하기도 했다. 길거리에서 티셔츠 등을 팔면서 겨우 입에 풀칠을 했다.

16살 때부터는 맨해튼 남쪽 지역의 길거리에서 빌딩이나 벽에 스프레이로 낙서를 하면서 지냈다. 그런데 이것이 새로운 예술영역을 개척하게 될 줄 누가 알았으랴. 예술적 가치를 인정받아 19살 때는 케이블 TV에 출연하기까지 했다. 이런 일이 몇 년간 계속되면서 바스키아는 점점 유명인사가 되어갔다. 20살 때는 독립영화에도 출연했다. 이때 그 유명한 화가 앤디 워홀을 알게 되었고, 둘은 나중에 매우 가까운 사이가 되었다. 21살 때는 미국의 예술세계에서 주목할 정도로 성장했다. 22살부터는 신표현주의(Neo-expressionism) 작가들과도 어울렸다. 그는 이제 뉴욕을 넘어서 LA와 유럽에까지 알려지게 된다.

26살 때 뉴욕타임스 매거진(The New York Times Magazine)에 소개되면서 일약 유명화가로 등극했다. 그러나 불행히도 그는 점점 마약에 빠져들었다. 대인관계도 나빠졌다. 27살(1987) 때 앤디 워홀이 죽자 그는 점점 고립되었고 마약 중독은 더욱 심해졌다. 그리고 이듬해에 28살의 나이로 스튜디오에서 마약과용으로 숨지고 말았다. 천재 예술가의 너무 이른 종말이 안타까울 뿐이다.

부자와 미술관_ 미국 중서부

그가 죽은 4년 후인 1992년 휘트니 미술관에서 그의 회고전이 개최되었다. 이 전시회는 그 이후 2년여에 걸쳐 미국 전역으로 이어져 갔다. 2005년에는 브루클린 미술관에서 바스키아 전시회가 열렸는데 이 전시회도 LA, 휴스턴 등으로 옮겨가면서 2006년까지 계속되었다.

그의 작품은 이제 미술시장의 블루칩이 되었다. 2002년 이전까지는 그의 작품 가격이 330만 달러가 최고였지만, 2002년에는 550만 달러 작품까지 나왔다. 지금까지의 최고가는 2017년에 옥션에서 거래된 1억 1,050만 달러이다.

6. 줄리언 슈나벨

LA 현대미술관이 소장하고 있는 줄리언 슈나벨의 〈Corine Near Armenia〉라는 작품도 한번 감상해볼 만한 작품이다. 여자를 그린 것은 틀림없는데 전체적으로 그림을 해석하기는 쉽지 않다. 신표현주의로 분류되는 미국의 동시대 작가가 이런 그림도 그렸구나 하면서 각자 나름대로 해석해 볼 수밖에 없을 것 같다.

줄리언 슈나벨(Julian Schnabel, 1951~)은 뉴욕의 브루클린에서 태어나 텍사스에서 자랐고 휴스턴대학(University of Houston)을 졸업했다. 그가 미술계의 새 인물로 인정받게 된 것은 28살 때(1979)의 첫 개인전부터다. 이듬해에는 베니스 비엔날레에 참가했고, 1980년대 중반에는 미국의 신표현주의 운동의 선두주자로 나섰다. 이때 그는 바스키아와도 이미 친

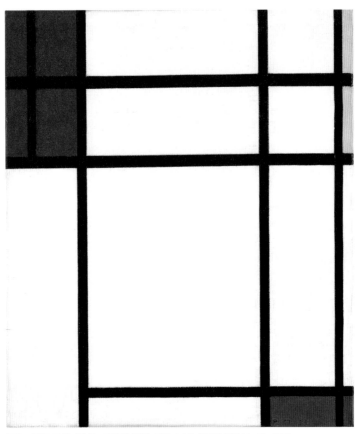

주요 소장품 중 하나인 몬드리안의 〈빨강, 파랑, 노랑, 흰색의 구성 No. 3〉, 1939

주요 소장품 중 하나인 잭슨 폴록의 〈No. 1〉, 1949

하게 지내고 있었다.

슈나벨은 화가이면서 영화예술가(filmmaker)이기도 하다. 사실은 영화예술가로 더 많이 알려져 있다. 많은 예술영화를 만들었다. 바스키아가 죽은 7년 후인 1996년 슈나벨은 〈바스키아(Basquiat)〉라는 제목의 전기 영화를 만들었다. 바스키아와 슈나벨은 미국의 신표현주의를 주도한 작가로 평가받고 있다.

슈나벨의 작품은 LA 현대미술관뿐만 아니라 세계 유명 미술관이 소

장하고 있다. 뉴욕의 메트로폴리탄 미술관, MoMA, 휘트니 미술관, 런던의 테이트 모던, 파리의 퐁피두 미술관 등이 그의 작품을 소장하고 있다.

제이 폴 게티 미술관
J. Paul Getty Museum

1. 미술관으로 영원히 남은 폴 게티의 이름

미국의 최대 석유 재벌이었던 제이 폴 게티(J. Paul Getty, 1892~1976)는 미국 로스앤젤레스에 빛나는 두 개의 보석을 남겼다. 한 곳은 태평양 연안의 퍼시픽 팰리세이즈(Pacific Palisades)에 있는 게티 빌라(Getty Villa)이고, 다른 하나는 샌타모니카산(Santa Monica Mountains) 언덕배기에 자리 잡고 있는 게티 센터(Getty Center)이다. 게티는 이 미술관으로 그 이름을 후세에 영원히 남길 수 있었다.

게티 빌라는 태평양 연안의 전망 좋은 언덕 위에 자리 잡고 있다. 언덕 아래에는 태평양의 검푸른 파도가 끊임없이 밀어닥치고 있다. 저 멀리는 눈부시게 반짝이는 태평양 물결이 끝없이 펼쳐져 있다. 게티 빌라의 야외 식당에서 태평양을 바라보며 식사를 하는 것은 미술품 감상 이상의 즐거움이다. 야외 공연장도 설치되어 있어 가끔 공연이 열리기도 한다. 전시품들은 고대의 조각품이 대부분이어서 취미가 없는 사람들에게

는 다소 지루할 수도 있다. 그러나 궁전 같은 미술관 건물과 잘 가꾸어진 정원은 유럽의 궁궐을 방문한 것 같은 착각을 일으키게 한다.

게티 빌라는 말리부(Malibu)에 있는 것으로 알려져 있는데 그것은 정확한 정보가 아니다. 유명한 말리부 해안에서 가까워 그렇게 알려진 것이지 정확한 행정 주소는 퍼시픽 팰리세이즈(Pacific Palisades)이다. 말리부는 게티 빌라에서 서쪽으로 1마일 정도 떨어진 해안에서부터 시작되고, 게티 빌라를 찾아갈 때는 경치가 일품인 말리부 해안을 드라이브해서 가야 한다. 그래서인지 게티 빌라는 마치 말리부에 있는 것처럼 알려져 있다.

게티 센터는 현대식 건물이다. 산 위에 여러 건물이 복합적으로 연결되어 있고, 정원도 잘 조성되어 있다. 관람객은 미술관으로 바로 진입할 수 없다. 산 아래에 있는 주차 건물에 차를 주차하고, 거기서 트램을 타고 이동해야 한다. 1마일이 채 안 되는 거리에 5분 정도가 걸린다. 트램을 타고 비탈길을 오를 때 발아래에 펼쳐지는 풍광도 일품이다.

게티 센터는 1년에 180만 명의 관람객이 찾아온다. 미국에서 관람객이 가장 많은 미술관에 속한다. 게티 센터에서는 LA시가 한눈에 들어온다. 그리고 언덕 바로 아래에 미국의 명문대학 중 하나인 UCLA가 자리 잡고 있다. 게티 센터는 산 위에 외따로 지어져 있어서 멀리서 바라보면 마치 유럽의 요새에 세워진 고성과도 같다. 건물만 현대건물이라는 차이가 있을 뿐이다.

게티 센터는 완벽한 내진설계와 방재 시설로도 유명하다. 최근에 신축한 건물인 만큼 캘리포니아의 잦은 지진에 대처할 수 있도록 건축되었

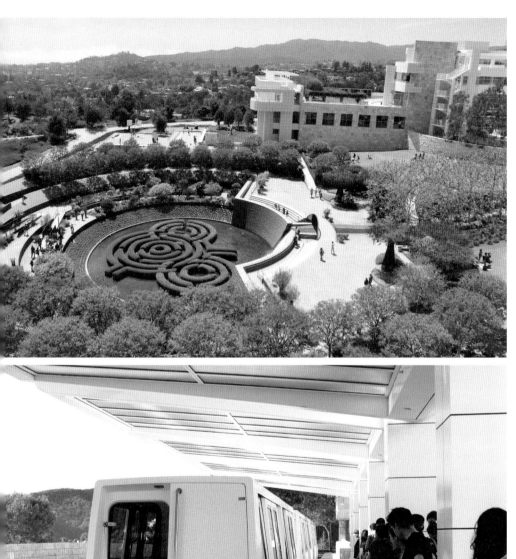

▲ 게티 센터 ▼ 게티 센터로 가는 트램

다. 7.5도의 지진에도 끄떡없도록 지어졌으며, 화재에 대한 대비도 완벽하다. 스프링클러 시설은 물론 소방용 물에 의해 작품들이 손상되는 것도 방지할 수 있는 시설이 갖추어져 있다. 지진이 일어나면 화재도 일어나고, 화재가 발생하면 물을 퍼부어야 하는데, 이런 모든 것으로부터 작품을 보호할 수 있는 시설이 갖추어져 있다니 놀랍지 않을 수 없다.

게티 센터는 많은 부대시설도 갖추고 있다. 그중에서도 게티 연구소(Getty Research Institute)가 특히 유명하다. 이 연구소는 100만 권 이상의 장서와 2백만 장이 넘는 사진을 소장하고 있다. 게티 센터는 1953년에 만들어진 게티 트러스트(J. Paul Getty Trust)가 소유하고 운영하는데, 게티 트러스트의 사무실도 게티 센터에 자리 잡고 있다.

잘나가던 게티 트러스트도 한때 휘청한 적이 있다. 세계 금융위기가 있었던 2008년과 2009년 게티 트러스트가 자금난에 빠지면서 이를 극복하기 위해 1,500여 명에 이르는 직원 중 200여 명을 해고했다. 2007년에 64억 달러였던 게티 트러스트의 재산이 2009년에는 45억 달러로 줄어들었고, 돈 많기로 유명했던 게티 미술관도 자금 문제에 빠졌다. 2013년에는 62억 달러로 복구되었다.

미술관은 만드는데도 많은 돈이 소요되지만, 이를 유지하는데도 그에 못지않은 돈이 필요하다. 게티의 유산이 아니라면 게티 미술관은 유지되기 어려울 것이다.

2. 게티 빌라와 게티 센터

미술품 수집 중독자였던 게티는 수집품이 쌓여가자 1954년 퍼시픽 팰리세이즈(Pacific Palisades)의 자기 집에 갤러리를 열어 소장품들을 전시했다. 소장품이 계속 늘어나자 전시 공간이 부족해 태평양 연안 언덕 위에 고대건물 양식의 새 미술관을 지었다. 그 이름이 게티 빌라(Getty Villa)이다.

게티 빌라는 아름다운 정원을 가진 고대양식의 궁전 같은 건물이다. 1974년에 미술관으로 개관되었지만, 게티는 이 미술관에 가 보지도 못했다고 한다. 개관하고 2년 후에 사망했는데 게티는 그때 이미 82살이었으니 미술관을 둘러볼 형편이 되지 못했던 모양이다. 그가 죽은 후 이 미술관은 게티에게서 6억 6,000만 달러가 넘는 유산을 물려받았다.

소장품이 계속 늘어남에 따라 게티 빌라도 공간이 부족해졌다. 그리고 게티 빌라는 위치가 로스앤젤레스 시내에서 너무 멀어 관람객이 찾아오는데도 매우 불편했다. 미술관 당국은 전시 공간도 늘리고 접근성도 개선하기 위해 여러 가지를 궁리하다가 시내 가까운 곳에 새로운 미술관을 짓기로 결정했다.

미술관 측은 여러 지역을 조사한 끝에 1983년 샌타모니카산(Santa Monica Mountains)의 해발 270미터 높이 언덕에 600에이커 면적의 땅을 확보해 새 미술관을 짓기로 했다. 이곳에서 동쪽으로는 LA시의 스카이라인과 샌 버나디노 산맥이 한눈에 펼쳐지고 서쪽으로는 멀리 태평양까지 보인다. 우여곡절의 건축 과정을 거쳐 드디어 1997년 10월 새 미술관이

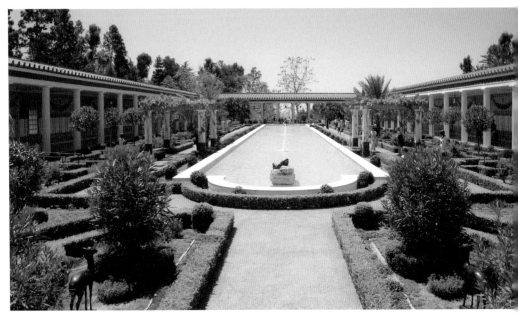

게티 빌라

개관했다. 이렇게 만들어진 새 미술관이 게티 센터(Getty Center)다. 건축비가 무려 13억 달러나 소요되었다고 한다. 처음 예상했던 것보다 4배가 초과한 금액이다.

비록 미술관이라고 할지라도 너무 큰 건물이 들어서면 주변 환경을 해칠 우려가 있었던지 주민들의 반발이 있었고, 새 미술관은 그 때문에 처음 계획했던 것보다 규모를 줄일 수밖에 없었다. 규모가 작아지자 그 이전 미술관인 게티 빌라의 소장품을 모두 이곳으로 가져올 수 없었다. 결국 게티 빌라도 그대로 미술관으로 유지하기로 했다. 게티 센터를 개관한 후 게티 빌라는 대대적인 증개축 공사에 들어갔으며, 2006년 게티 빌

부자와 미술관_ 미국 중서부

게티 빌라 전시실

라도 새롭게 단장해 미술관으로 재개관했다. 이리하여 게티 미술관은 게티 빌라와 게티 센터라는 두 개의 미술관으로 나누어지게 되었다.

게티 빌라에는 고대 그리스, 로마, 에트루리아 유물을 전시하고 있다. 소장품은 BC 6,500년에서 AD 400년까지에 걸쳐 4만 4,000여 점이나 된다. 2016년에서 2018년까지 전시품은 예술사를 강조하기 위해 연대순으로 다시 진열되었다. 반면에 게티 센터에는 미국 및 유럽의 근현대 미술품이 전시되어 있다. 말하자면 게티 빌라는 고대작품 미술관이고, 게티 센터는 현대작품 미술관이다.

3. 돈에 대한 폴 게티의 철학

제이 폴 게티는 게티 오일(Getty Oil Company) 회사를 경영한 미국 최고의 석유 재벌이었다. 1957년 『포춘』지는 그를 생존 미국인 중 최고 부자로 기록했다. 1966년에는 그의 재산이 12억 달러에 달해 세계 최고 부자로 기네스북에도 올랐다. 1976년 사망 시에는 그의 재산이 무려 20억 달러 이상이었다고 한다. 1966년에 발간된 책에 의하면 그는 미국 역사상 67번째 부자로 기록되고 있다. 그럼에도 불구하고 그는 최고의 구두쇠로도 알려진 사람이다.

폴 게티는 미네소타의 석유사업가 집안에서 태어나 출생과 더불어 석유사업과 인연을 맺었고, 유복한 환경에서 자라났다. USC, 캘리포니아 버클리대학, 영국 옥스퍼드대학 등 명문대학을 다녔고, 경제학과 정치학을 공부했다. 그는 학교에 다니면서도 오클라호마에 있는 부친 소유의 유전에서 일했는데, 그때부터 이미 탁월한 사업가 기질을 발휘했다. 곧이어 독립된 유전을 경영하면서 석유사업에 뛰어들었고, 24살에 벌써 백만 달러를 버는 수완을 발휘했다. 사업가로서의 역량을 충분히 갖추고 있었던 것이다.

그는 사업가 특유의 모험적인 투자로 당대 최고의 재벌이 되었다. 중동의 한 사막에 투자했던 배짱은 그의 사업가적 기질을 엿볼 수 있게 한다. 1949년 게티는 사우디와 쿠웨이트의 국경 지역 황무지 사막에 석유 탐사를 위해 천만 달러가 넘게 투자했는데, 4년이 넘도록 석유는 구경조차 할 수 없었다. 그래도 게티는 투자를 멈추지 않고 3,000만 달러나 쏟

아부었다. 1953년 마침내 게티의 도박은 대박을 터트렸는데, 1년에 무려 1,600만 배럴의 석유가 쏟아져 나왔다. 이 유전 덕으로 그는 세계 최고의 부자라는 타이틀을 거머쥐게 된 것이다.

폴 게티는 유명한 수전노이기도 했다. 사무실에도 공중전화를 설치해 놓고 직원들에게 사적 용도일 때는 자기 돈을 내고 공중전화를 사용하라고 했을 정도다. 그의 슬픈 가족사에서도 돈에 대한 그의 철학을 엿볼 수 있다. 1973년 7월 10일 16살 먹은 손자 존 폴 게티 3세(John Paul Getty Ⅲ)가 로마에서 괴한들에게 납치되었다. 미국뿐만 아니라 온 세계를 떠들썩하게 했던 재벌 손자의 납치사건이었다.

범인은 게티에게 석방 대가로 1,700만 달러를 요구했다. 게티의 아들은 범인에게 그 돈을 줘서라도 아들을 구하자고 아버지에게 애걸했다. 그들에게는 그 돈이 손자의 생명을 담보할 만큼 큰돈이 아니었다. 그러나 게티는 이를 거절했다.

4개월 후 잘린 손자의 한쪽 귀와 함께 범인으로부터 수정된 제의가 날아들었다. 10일 안에 320만 달러를 보내지 않으면 다른 쪽 귀도 받게 될 것이라고 했다. 게티가 여기에도 응하지 않자 범인들은 석방금을 300만 달러까지 낮추었다. 그러나 게티는 220만 달러까지는 지불하겠다는 역 제의를 했다. 이 금액은 세금공제를 받을 수 있는 최고 금액이었기 때문이다. 최종적으로는 4퍼센트의 이자율로 80만 달러를 대출받아서 300만 달러를 지불했고, 손자는 남부 이탈리아에서 풀려났다. 이 사건은 2018년 〈올 더 머니(All the Money in the World)〉라는 영화로도 제작되었다.

사랑하는 손자가 납치되고 석방금을 요구할 때 게티처럼 대처할 사람이 과연 얼마나 있을까. 그 방법의 옳고 그름을 따지기 전에 그런 일이 과연 가능할까 라는 의문을 지울 수 없다. 어쨌든 게티라는 사람은 매우 특이한 사람이었다고 생각된다. 잔인하면서도 강인한 인간성의 소유자였을 것이다. 그만한 부를 일군 사람이니 일반 사람과는 다른 면모가 있었음이 틀림없다.

풀려난 손자는 고맙다는 인사를 하기 위해 할아버지에게 전화를 했으나 게티는 손자의 전화를 받지 않았다. 미안해서였는지 미워서였는지는 확실하지 않다. 어쨌든 이것도 게티라는 사람의 잔인성과 강인성을 보여주는 한 사례이다. 나중에 범인들이 붙잡혔으나 9명 중 2명만 유죄판결을 받았다. 사건의 복잡한 내막이야 여기서 파헤칠 필요가 없을 것이다.

손자는 그때의 충격으로 마약과 술에 의존하는 생활을 했다. 말수도 없어지고 거의 장님이 될 정도로 황폐해지고 몸도 반신불수가 되었다. 그는 그렇게 30여 년을 살다가 54세가 된 2011년에 숨지고 말았다. 할아버지를 원망해야 할지 스스로의 허약성을 탓해야 할지 판단하기 어렵다. 그런 할아버지의 손자라면 그 충격을 이겨낼 만한 유전자를 가졌을 법도 하지만, 재벌의 손자라는 그 굴레가 더 큰 짐이 되었는지도 모른다.

게티는 범인들의 첫 요구에 응하지 않은 이유를 두 가지로 설명했다. 첫째는 범인들의 요구에 응하면 나머지 14명의 손자 손녀들이 또 언제 납치될지 모른다는 것이고, 둘째는 범인의 요구에 쉽게 응하면 그런 범죄가 계속 일어날 것이라는 이유였다. 논리적으로는 수긍할 수 있지만 매정한 인간임엔 틀림없다.

부자와 미술관_ 미국 중서부

어쨌든 게티는 돈에 대한 철학만큼은 다른 사람들과 확실하게 달랐다. 모험적인 사업가이면서 소문난 구두쇠였다. 그렇지만 써야 할 곳에는 무진장으로 돈을 쏟아부었다. 매우 특이한 곳이었다.

4. 폴 게티는 어디에 돈을 썼을까

게티는 이미 20대 초반에 석유사업으로 큰돈을 벌었다. 그런데 25살이 되었을 때 게티는 이상하게도 사업을 접고 LA에서 방탕한 삶을 살기 시작한다. 플레이보이로서 수많은 여자와 놀아났다. 돈과 여자, 뭔가 짝이 맞는 단어인데, 게티는 25살이라는 혈기왕성한 나이에 무한정한 돈으로 수많은 여인들과 놀아났다.

왕이 아니고서는 경험할 수 없는 세계를 게티는 마음껏 탐닉했는데, 역시 미래의 대재벌 다운 면모였다고나 할까. 우리나라 재벌 중에서도 그런 분이 있었다는 얘기를 들은 적이 있다. 남자들은 매우 부러워할 인생인 것 같지만 그런 생활은 결코 오래갈 수 없다. 스스로를 망치면서 끝나든지, 아니면 회개해서 제자리로 되돌아오든지, 조만간 결말이 날 수밖에 없는 생활이다.

게티는 27살에 방탕 생활을 접고 오클라호마 유전으로 다시 돌아왔다. 방탕 생활에 대해 나름대로 공부를 마치고 사업가로서의 내공을 쌓았는지는 모르겠지만 아버지로부터는 완전히 신임을 잃었다. 그렇지만 그는 다시 사업가로서의 재능을 발휘하면서 착실히 부를 쌓아나갔다.

어쨌든 그의 여성 편력은 남달랐으며, 사업에 매진하면서도 결혼과 이혼을 되풀이했다. 1920년대에 이미 세 번 결혼했고, 일생 동안 다섯 명의 여자와 결혼했다. 네 사람의 부인에게서 다섯 명의 아들을 두었다. 그의 아버지는 그의 여성 편력에 크게 실망했으며 1930년 사망 시 천만 달러의 유산을 남겼으나 폴 게티에게는 50만 달러만 물려주었다. 아버지는 눈을 감으면서 게티가 가문의 사업을 모두 말아먹을 것이라고 걱정했다고 한다. 50만 달러도 큰돈이지만 아버지가 워낙 부자였으니 그들에게 그것은 유산이라고 할 수 없는 액수였다.

이처럼 게티는 여성 편력이 남다른 재벌이었다. 그 수전노가 여자에게는 엄청난 돈을 썼다. 다섯 명과 결혼했으면 네 번 이혼한 셈인데 위자료도 만만치 않았을 것이다. 어쨌든 여자관계가 복잡하면 돈은 들어가기 마련이다.

그런 재벌도 예술에는 약했다. 아니 예술을 통해 자기의 정신적 고통을 극복하려고 했는지도 모른다. 게티는 미술품에 빠졌고 미술품을 끊임없이 사 모았다. 재벌의 성을 쌓아가는 과정이 그리 녹록지는 않았을 것이다. 평범한 사람으로서는 결코 극복하기 어려운 난관과 고통이 있었을 것이고, 이를 극복하기 위해 나름의 노하우를 갖추고 있었을 텐데, 그 방법의 하나가 미술품 수집이었는지 모른다. 남다른 여성 편력도 마찬가지였을 수 있다. 어쨌든 게티는 편집증으로 보일 정도로 미술품 수집에 빠져들었다.

미술품 수집은 인간의 미적 욕구를 충족시켜주는 수단이 되면서 투자의 수단도 되기 때문에 재벌들에게는 좋은 먹잇감이 아닐 수 없다. 재

벌은 경제력이 뒷받침되기 때문에 마음만 먹으면 얼마든지 미술품 수집에 빠져들 수 있다. 게티는 수전노로 유명한 재벌이었지만 여성 편력과 미술품 수집에는 돈을 아끼지 않았다. 그런 것이라도 없었으면 사업으로 짓눌리는 스트레스를 벗어날 길이 없었는지도 모른다. 어쨌든 그 결과로 게티라는 이름이 후세에 영원히 남을 수 있었다.

게티는 석유를 팔아 번 돈으로 엄청난 양의 미술품을 사들였다. 재벌이 수집한 미술품은 본인이나 자식들이 팔지 않는 한 결국은 미술관으로 가는 길밖에 없다. 공공미술관에 기증하든지, 자기가 직접 미술관을 만들든지 하는 차이가 있을 뿐이다. 게티는 자기 스스로 미술관을 만들어 미국 최고의 미술관으로 키워냈다.

게티가 만든 미술관은 그 자체로서도 어마어마한 재산인데 거기에 7억 달러 가까운 게티의 유산까지 미술관으로 넘어갔다. 재벌의 돈이 이렇게 쓰인다면 재벌을 비판하는 관점은 달라질 수밖에 없을 것이다. 어쨌든 어마어마한 게티의 돈은 미술품과 미술관으로 넘어갔다.

5. 게티 미술관 속의 밀레 그림

게티 미술관은 그 명성만큼이나 명작들도 수두룩하다. 게티 미술관에 걸려 있는 수많은 명작 중에서도 밀레(Jean-Francois Millet, 1814~1875)가 그린 〈괭이를 짚고 있는 남자(Man with a Hoe)〉는 재벌들에게 매우 의미 있는 메시지를 던지는 작품이다. 밀레는 유명한 작품이 수없이 많은 작가

인데, 이 작품은 그중에서도 대표작으로 꼽힌다. 이 작품이 재벌의 수집품이었고, 재벌미술관에 걸려 있다는 것은 게티와 같은 대재벌도 서민들의 고단한 삶에 대해서는 고뇌가 많았다는 것을 암시한다.

〈괭이를 짚고 있는 남자〉는 한 농부가 일을 하다가 고단한 표정으로 괭이를 짚고 서 있는 모습이다. 농업노동이라는 것은 쉬운 일이 아니고 피해갈 수 있는 일도 아니다. 특히 이 당시의 농업이란 100퍼센트 인간의 노동에 의존하는 일이었다. 땅을 파고 고랑을 내고 씨를 뿌려 가꾸어서 수확하는 모든 일이 인간의 노동으로 이루어지던 시절이다. 얼마나 고단하기에 괭이를 짚고 먼 곳을 바라보면서 한숨을 쉬고 있는 것일까. 노동자의 고된 일상의 모습이 잘 표현된 작품이다.

멀리 뒤에서는 짚단을 태우는지 연기가 피어오른다. 유럽의 대부분 농촌이 그렇듯이 산은 없고 끝없는 평원이 펼쳐져 있다. 이 넓은 들을 노동력에만 의존해서 농사를 짓자면 얼마나 많은 농부가 얼마나 많이 일해야 하겠는가. 지주는 땅에 대한 소유권 하나로 온갖 부귀와 영화를 누리지만, 그 뒤에는 이러한 노동자들의 희생이 있는 것이다. 땅이란 태양에서 떨어져 나와 저절로 만들어진 것이고, 원래는 주인이 없었는데, 어떻게 하다가 주인이 정해지고 그 주인을 위해 수많은 노동자들이 끝없는 노동에 시달린다.

근대 역사에서는 지주와 소작인 사이의 갈등, 노동자와 사용자 사이의 갈등이 정치와 경제의 주요 테마였다. 지주와 자본가의 욕심에 대항한 소작인과 노동자들의 투쟁이 역사 발전의 과정이었다. 그 과정에서 사회주의도 나타나고 공산혁명도 있었던 것이다. 자본주의 시장경제에서

부자와 미술관_ 미국 중서부

장 프랑수아 밀레, 〈괭이를 짚고 있는 남자(Man with a Hoe)〉, 1862

는 재벌이 최고의 승자가 되고, 최고의 몫을 차지하는 포식자가 되었다. 이런 재벌들이 노동자를 보는 시각, 농민을 보는 시각이 어떠하나에 따라 그 사회의 성숙도가 정해진다. 그 과실을 어떤 방법으로든 노동자와 농민에게 되돌리려는 재벌도 있고, 더 높은 부의 성을 쌓으려고 안달하는 재벌도 있다.

밀레의 작품은 1863년 파리 살롱전에 처음 나왔을 때부터 많은 논쟁이 있었는데, 이 논쟁은 20세기까지 이어졌다. 이 그림이 노동의 신성함과 고귀함을 나타낸 것인지, 노동자들의 고통을 나타낸 것인지에 대한 논쟁이었다. 사회주의자의 관점에서는 가난한 소작인들의 고통스런 일상을 나타낸 것이라고 주장할 수 있는 그림이고, 그 반대의 관점에서는 자연과 어울려 평화롭게 살아가는 농민들의 일상을 그린 것이라고 볼 수 있는 그림이다. 밀레는 이 논쟁에 대해 중립적인 듯한 입장을 취했다. 대재벌 게티는 어떤 입장이었을까?

밀레는 프랑스 바르비종파(Barbizon School)의 창시자이다. 바르비종파는 밀레가 35살 때부터 정착해 자연과 더불어 그림을 그린 파리 근교의 바르비종이라는 지명에서 유래했고, 자연을 벗 삼아 주로 농촌 풍경을 그리면서 활동한 화가들을 지칭하는 용어이다. 그래서 〈괭이를 짚고 있는 남자〉도 자연주의적 관점에서 바라볼 수 있으나, 그 남자의 고단해 보이는 표정이 너무 강렬해서 관람객의 마음은 오히려 동정심으로 흘러가기도 한다. 그리고 밀레 스스로도 아기의 우유를 구할 수 없을 정도로 가난했던 시절이 있었기 때문에, 당시 농민들의 어려움에 연민을 느꼈을 것이라는 관점이 설득력이 있어 보인다.

주요 소장품 중 하나인 반고흐의 〈아이리스〉, 1889

주요 소장품 중 하나인 폰토르모의 〈미늘창을 가진 군인의 초상화(Portrait of a Halberdier)〉, 1528

밀레는 노르망디 지방의 농촌 마을에서 태어났다. 일찍부터 그림에 재능을 보였으며 23살 때는 파리로 가서 정식 미술학교에 다녔다. 처음에는 초상화 작가로 활동했으나, 나중에는 농촌 풍경과 농민의 모습을 주로 그렸다. 우리나라에 가장 많이 알려진 프랑스 화가이고, 그의 작품은 교과서에도 실려 있다.

천재 화가 반 고흐는 밀레로부터 많은 영향을 받았다고 한다. 그의 초기 작품은 특히 밀레의 영향이 컸다. 고흐는 동생 테오에게 보낸 편지에서 이 사실을 직접 밝히고 있다. 밀레의 후기 작품은 인상파의 선구자 모네에게도 큰 영향을 미쳤다고 한다. 후기 인상파 쇠라도 밀레로부터 영향을 받은 작가이다. 이처럼 미술사의 한 획을 긋는 위대한 작가 밀레는 과연 이 그림에서 농민들의 고된 노동을 어떤 관점에서 표현하려고 했던 것일까?

해머 미술관
Hammer Museum

1. 만만치 않은 대학 미술관

유럽이나 미국의 대도시에는 유명 미술관도 많지만 잘 알려지지 않은 미술관도 많다. 그중에는 숨은 보석도 있다. 특히 대학 부속 미술관을 주목해 볼 필요가 있다. LA에는 UCLA(University of California, LA)라는 캘리포니아 주립대학이 있다. 물론 명문대학이다. 여기에 '해머 미술관(Hammer Museum)'이라고 불리는 부속 미술관이 하나 있다. 사업가 아먼드 해머(Armand Hammer, 1898~1990)가 그의 수집품을 전시하기 위해 1990년에 만든 개인 미술관인데, 1994년 UCLA가 운영을 떠맡은 미술관이다. LA시의 윌셔 블러바드에 자리하고 있으며 UCLA 캠퍼스 바로 옆이다.

해머 미술관은 미국 최대의 석유회사 중 하나인 옥시덴털 페트롤리움(Occidental Petroleum Corporation)의 사장이었던 아먼드 해머가 2억 5천만 달러에 해당하는 개인 수집품을 전시하기 위해 만든 미술관이다. 해머는 20년 가까이 'LA 카운티 미술관'의 이사를 지내면서 그의 수집품을

이 미술관에 기증하기로 약속했다. 그러나 작품전시에 대한 의견이 일치하지 않아 이 약속은 폐기되고 말았다. 그리고 곧이어 1988년 회사 건물 옆에 독립 미술관을 짓기로 결정했다. 그런데 건물을 짓는 중에 회사의 주주들이 반대하고 나섰다. 건축비가 계속 늘어났기 때문이다. 결국 주주들이 소송을 제기해 법원으로부터 6천만 달러를 넘지 않도록 한다는 상한선을 인정받은 후 건축이 이루어졌다.

　미술관은 1990년 개관했는데 개관한 지 한 달 후 해머는 사망했다. 그가 죽은 후 미술관은 운영자금문제와 해머의 재산 처리문제로 소송에 휘말렸다. 미술관의 운영자금은 회사가 미술관을 위해 소유한 3천 6백만 달러 상당의 수익자산으로부터 조달하지만, 미술관 소장품의 소유권과 해머 가족의 역할 및 권한에 대해서는 문제가 해결되지 않았다. 1994년 UCLA가 운영권을 인수하고 나서야 해머 미술관은 안정적인 지배구조를

마련할 수 있었다. UCLA가 99년간 운영권을 떠맡는다는 조건에 '아먼드 해머 재단(Armand Hammer Foundation)'이 합의했기 때문이다.

해머 미술관의 운영권을 인수한 UCLA는 대학의 기존 미술관인 와이트 미술관(Wight Art Gallery)과 그룬왈드 회화예술센터(Grunwald Center for the Graphic Arts)를 해머 미술관으로 귀속시켰다. 그리고 소장품과 수익재산에 대해서는 해머 재단도 일정한 권한을 가질 수 있도록 했다. 그러나 대학 측이 해머 재단의 권한을 축소하려고 하면서 둘은 계속 마찰을 일으켰다.

2007년에 와서야 대학 측과 해머 재단이 새로운 합의에 이르렀고 미술관 운영은 안정 궤도에 들어섰다. 이 합의에서 미술관 설립의 기초가된 195점의 해머 수집품은 재단이 92점을 소유하고, 미술관이 103점을 소유하기로 했다. 92점의 가치는 5,500만 달러이고, 103점의 가치는 2억 5,000만 달러라고 한다. 그리고 미술관이 소유하고 있는 5,500만 달러 상당의 유가증권으로 2020년까지 미술관이 들어있는 건물을 대학이 구매하기로 했다. 전시 공간의 확충 등에 대해서도 양측은 원만히 합의했다.

미술관은 계속 확장되어 1년 예산이 500만 달러에서 2,000만 달러까지 증가했으며 직원도 100명 이상으로 증가했다. 운영자금은 소유하고 있는 수익자산, UCLA의 예술 분야 예산, 기부금, 입장료 등으로 충당한다. 학교 측에서 오는 돈은 운영자금의 10퍼센트 내외이다. 미술관은 조각 정원에서 매년 모금을 위한 갈라 쇼를 개최한다. 2014년에는 여기서 250만 달러를 모금했다. 2013년에는 미술관 관람객이 20만 명에 이르렀다. 주 고객은 예술가들이라고 한다.

2. 신예 작가를 위한 미술관

해머 미술관은 연중 끊임없이 수많은 종류의 행사를 다양하게 개최한다. 일주일에 6일 밤은 행사가 있을 정도이다. 1년에 300회가 넘는다. 각종 교육 프로그램에서부터 강연, 독서회, 심포지엄, 영화상영, 음악회 등등 수많은 종류의 이벤트가 행해진다. 대부분 무료이다. 상설전과 기획전시도 무료이다. 2006년에는 미술관에 300석을 갖춘 빌리 윌더 극장(Billy Wilder Theater)이 마련되었는데, 이는 빌리의 미망인이 500만 달러를 기부해서 만들어진 것이다. 이 덕에 미술관에서 개최하는 각종 행사는 더욱 활기를 띠게 되었다.

해머 미술관은 1990년 11월 28일 개관기념 전시로 말레비치(Kazimir Malevich)의 개인 전시회를 열었다. 그 이후로 유명한 컨템퍼러리 작가의 개인전을 여는 것이 관례화되었다. 이런 전시는 그동안 제대로 인정받지 못했던 작가를 재조명하는 기회도 되고, 이들에게 명성을 안겨주는 기회도 된다. 대표적인 사례가 2003년에 개최된 리 본테쿠(Lee Bontecou)의 회고전이다. 그는 이 전시로 일약 유명 인사가 되었다. 이런 전시로 새로운 미술 사조도 소개된다. 해머 미술관은 50퍼센트 이상의 전시회를 여성 작가에게 할애하고, 매우 창의적인 해외 작가와 지방 작가에게도 전시 기회를 제공한다. 그야말로 예술계의 신예 작가를 발견하고 육성하는 미술관이다.

해머 미술관은 2010년 'Made in L.A.'라고 이름 붙여진 로스앤젤레스 예술가들만을 위한 비엔날레(Biennial)를 만들었고, 2012년에 첫 비엔날

레 전시가 열렸다. LA 지역의 60명 작가가 참여했는데 해머 미술관을 비롯해 이 지역의 여러 장소에서 행사가 열렸다. 2014년에 개최된 제2회 비엔날레 전시에는 30여 작가와 단체가 참여했다. 2012년 행사 때는 10만 달러의 현금을 수여하는 몬 어워드(Mohn Award)가 제정되어 작가 멜레코 목고시(Meleko Mokgosi)에게 주어졌다. 이 상은 개인 작가에게 주어지는 상으로는 국제적으로 가장 큰 액수의 상이다. 'Made in LA. 2014'에서는 3개의 상이 수여되었다. Mohn Award($100,000), Career Achievement Award($25,000), Public Recognition Award($25,000)이다. 상금의 대부분은 이 지역의 유명한 부자 컬렉터인 파멜라 몬(Pamela Mohn)과 몬 가족 재단(Mohn Family Foundation)에서 기부했다.

3. 정재계의 거물 아먼드 해머

아먼드 해머(Armand Hammer, 1898~1990)는 미국의 재계와 정계에서 막강한 영향력을 행사한 거물이다. 컬럼비아 의대를 나온 의사였으나 곧 사업에 뛰어들어 엄청난 부를 축적했으며, 당대 최고의 미술품 수집가로도 그 명성이 자자했다. 특히 소련연방 시대에 소련의 권력자들과 특수한 관계를 유지하면서 1921년부터 10여 년간 소련을 내왕했다. 이 과정에서 소련과 무역을 하는 사업 기반을 일구었는데, 이중 스파이라는 오해까지 받았고, 미국 정보 당국으로부터 감시를 받기도 했다.

유태인인 부모가 소련(우크라이나)에서 뉴욕에 이민 왔기 때문에 해머

는 태생적으로 소련과는 특수 관계에 있었다. 아버지도 의사였는데 의약품 관련 사업을 하면서 소련에 의약품 및 화학제품을 수출, 수입했다. 아버지가 범죄 혐의로 구속된 후 아들들이 아버지의 사업을 떠맡아 크게 성공시켰다. 아버지는 해머를 소련으로 보내 소련과의 교역을 계속 시켰는데 해머는 사업능력을 발휘해 레닌까지 만나면서 미국 제품과 소련 제품을 서로의 필요에 맞추어 적절히 교역하는 등 사업 역량을 마음껏 발휘했다. 러시아는 물론 동유럽 국가와도 거래했으며 그들과의 관계는 냉전이 끝난 후에도 계속 이어졌다.

사업 수완이 특출한 해머는 여러 가지 사업에 손을 댔으며 1957년에는 미국에서 가장 큰 석유회사 중 하나인 옥시덴털 페트롤리움의 최고 경영자가 되었다. 그리고 죽을 때까지 이 회사를 지배했고 이 회사의 지원으로 해머 미술관을 만들 수 있었다. 그는 인상파와 후기 인상파 작품을 많이 수집했으며, 이 작품들은 해머 미술관을 만드는 종자 작품이 되었다.

해머는 유력 정치인과도 깊은 교류가 있었다. 닉슨 대통령에게 많은 후원금을 냈으며 앨 고어 부통령과는 매우 가까운 친구였다. 그리고 교육, 의료, 예술 분야에 많은 자선사업을 했으며 노벨 평화상 후보로까지 지명되었다. 물론 받지는 못했다. 1986년 포브스 지는 그의 순 재산이 2억 달러라고 발표했다.

4. 다섯 부문으로 분리되어 관리되는 소장품

해머 미술관은 소장품이 다섯 부문으로 나누어져 관리되고 있다. 첫째는 그룬왈드 센터(UCLA Grunwald Center for the Graphic Arts), 둘째는 프랭클린 머피 조각 정원(Franklin D. Murphy Sculpture Garden), 셋째는 아먼드 해머 컬렉션(Armand Hammer Collection), 넷째는 도미에와 현대작품 컬렉션(Daumier and Contemporaries Collection), 다섯째는 해머 현대작품 컬렉션(Hammer Contemporary Collection)이다. 이렇게 나뉘는 이유는 미술관의 역사성에 기인한다. 일부는 UCLA가 해머 미술관을 인수함에 따라 대학의 기존 소장품을 미술관이 떠맡은 것이고, 또 일부는 본래의 해머 소장품이다. 그리고 최근에 수집하는 작품도 별도부문으로 관리되고 있다.

'그룬왈드 센터'는 본래 UCLA 내의 미술관이었는데 대학이 해머 미술관을 인수하면서 해머 미술관에 귀속시킨 부문이다. 이것은 1956년 프레드 그룬왈드(Fred Grunwald)가 대량의 작품을 UCLA에 기증하면서 설립되었다. 그룬왈드 센터는 4만 점이 넘는 판화, 드로잉, 사진, 작가 도록, 작가의 스케치북, 작품 아카이브 등을 소장하고 있다. 해머의 소장품 중 종이 위에 그려진 작품은 대부분 그룬왈드 센터가 관리하는 소장품이다. 르네상스 시대부터 현재까지의 작품이 망라되어 있다. 유럽의 옛날 판화는 물론 우키요에 등 일본의 에도시대 판화 작품까지 고르게 소장하고 있다. 알브레히트 뒤러, 렘브란트, 히로시게, 세잔, 피카소 등의 작품이 포함되어 있다. 그룬왈드의 기증 이후에도 LA 지역의 많은 독지가로부터

기증 릴레이가 이어져 오늘날의 소장 목록이 만들어졌다. LA 지역의 주요 컨템퍼러리 작가들의 종이 위 작품은 거의 다 망라되어 있다.

'프랭클린 머피 조각 정원'도 본래는 UCLA의 조각 정원이었는데 대학이 해머 미술관을 인수하면서 운영권이 해머 미술관으로 넘어간 것이다. 물론 UCLA의 캠퍼스에 자리하고 있다. 이 조각 정원은 1967년에 만들어져 UCLA 초대총장인 프랭클린 머피(1916-1994)에게 헌정된 것이다. 여기에는 칼더, 마티스, 호안 미로, 헨리 무어, 이사무 노구치, 로댕, 데이비드 스미스 등 현대 유명 작가들의 70점이 넘는 명품 조각들이 전시되어 있다. 아름다운 조각 작품들이 명문대학의 캠퍼스 잔디에서 캘리포니아의 찬란한 태양을 받으면서 LA시를 더욱 돋보이게 하고 있다. 해머 미술관에 온라인으로 예약하면 그룹으로도 관람할 수 있다.

'아먼드 해머 컬렉션'은 이름 그대로 해머의 수집품으로, 해머 미술관 설립의 기초가 된 수집품이다. 말하자면 해머 미술관의 종자 작품이다. 이 컬렉션은 많지는 않지만 유럽 및 미국의 명품들로 구성되어 있다. 해머는 수십 년에 걸쳐 미술시장을 관찰하면서 나름대로 엄선된 정예 작품만 사들였다. 수집 작품은 16세기 작품까지 커버하지만 주로 19세기 및 20세기 초의 프랑스 인상파와 후기 인상파 작품에 집중되어 있다. 미술관에 상설 전시된 작품은 이 수집품에서 선택된 작품들이 많다. 여기에는 렘브란트, 고야, 모로, 고갱, 고흐 등의 작품도 포함되어 있다.

'도미에와 현대작품 컬렉션'은 19세기 프랑스의 저항 화가 오노레 도미에(Honore Daumier, 1808~1879)의 작품과 그 당시 삽화 작가들의 작품으로 구성된 컬렉션이다. 해머 미술관은 도미에의 작품을 대량 소장하고

있다. 도미에 작품이 7,500점 이상인데 프랑스 밖에서는 도미에 작품이 가장 많은 컬렉션이다. 도미에는 캐리커처의 미켈란젤로라고 불릴 정도로 당대 최고의 캐리커처 작가였는데, 주로 부르주아, 정치인, 귀족들의 위선을 풍자하는 작품을 많이 그렸다. 이 때문에 구속되어 옥살이까지 했다. 대부분의 소장품이 캐리커처 작품이다. 그리고 도미에 시대 다른 작가들의 캐리커처 작품도 소장하고 있다. 이 부문의 소장품도 중요 작품은 상설 전시되고 있다.

'해머 현대작품 컬렉션'은 동시대 작가들의 작품이다. 1999년부터 시작된 이 부문의 작품 수집은 현대 및 컨템퍼러리 작품인데 소장 작품 수가 빠르게 증가하고 있다. 1960년부터 현재까지의 남 캘리포니아 작가 작품과 함께 국제적 명성이 있는 타 지역 작가들의 작품을 수집한다. 최근 급부상하는 작가로서 해머 미술관에서 전시가 기획된 작가의 작품도 사들인다. 2009년에는 29명의 LA 지역 작가들이 50점의 조각 작품을 기증했는데, 이 기증은 해머 미술관이 남 캘리포니아 작가 작품을 수집하는 중요한 이정표가 되었다. 2012년에는 오랜 기간 미술관을 후원해 온 독지가 2명이 국제적 작가 100명의 2차 대전 이후 작품 150점을 기증했다. 여기에는 잭슨 폴록, 빌렘 드쿠닝, 필립 거스턴 등 미국의 1세대 추상표현주의 작가들의 작품들도 포함되어 있다. 이 부문 수집품에는 새롭게 두각을 나타내는 컨템퍼러리 작가들의 작품이 거의 다 망라되어 있다.

5. 해머의 주요 수집품

해머가 가장 자랑한 수집품은 '코덱스 레스터(Codex Leister)'이다. 해머는 레오나르도 다빈치가 자필로 쓴 과학에 관한 공책인 코덱스 레스터를 1980년 한 경매에서 512만 달러에 구입했다. 이 공책은 18장이 반으로 접혀 앞뒤에 글이 쓰여 있기 때문에 모두 72페이지에 해당하는 공책이다. 이것은 다빈치가 쓴 30여 개의 저널 중에서 가장 유명한 것이고, 해머가 가장 자부심을 느끼는 컬렉션이다. 해머는 이 공책을 구입한 후 그 명칭을 '코덱스 해머'로 바꾸었다. 그러나 해머 미술관은 미술관의 운영자금을 마련하기 위해 1994년 11월 뉴욕 크리스티 경매에 이를 내놓았다. 빌 게이츠가 3,080만 달러에 낙찰받았다. 자연히 이름은 코덱스 레스터로 환원되었다. 빌 게이츠는 이를 마이크로소프트의 홍보에 매우 유익하게 이용하고 있다.

해머 미술관에는 도미에 작품이 많이 전시되어 있다. 소장품이 많고 작품에 자신감이 있기 때문이다. 그중 꼭 눈여겨보아야 할 작품은 〈돈키호테와 산초 판자(Don Quixote et Sancho Panza)〉이다. 해머 미술관이 소장하고 있는 도미에 작품 중 대표적인 작품이라고 할 수 있다. 이 작품은 소설의 내용을 그대로 연상시키고 있다.

도미에는 1808년에서 1879년까지 살았으니 파리에서 인상파가 출현한 시기에 작품 활동을 했다. 그러나 인상파 작가들보다는 훨씬 선배이다. 19세기 초 프랑스의 대표 화가인 카미유 코로(Jean-Baptiste-Camille Corot, 1796~1875)와 친하게 지냈으며 그의 도움을 많이 받기도 했다.

오노레 도미에, 〈돈키호테와 산초 판자(Don Quixote et Sancho Panza)〉, 1866~1868

도미에는 프랑스 남부의 지중해 항구인 마르세유(Marseille)에서 가난한 유리공 노동자의 아들로 태어났다. 8살 때 파리로 이주했으며 그곳에서 어려운 유년 시절을 보냈고 정규학교에는 다니지 못했다. 그러나 예술에 남다른 재능을 보여 잠시 미술 교육을 받기도 했지만 거의 독학으로 공부했다.

그는 시사 만화가로 명성을 떨쳤다. 사회를 풍자하고 권력을 비판하는 삽화를 많이 그려 대중들의 사랑을 받았다. 도미에는 결국 루이 필립 왕을 비판한 삽화 때문에 6개월간 옥살이까지 했다. 그러나 그의 삽화는 억압받는 민중들의 가슴을 시원하게 해주었다. 오늘날 우리 사회로 치면 민중미술 작가나 좌파 미술가라고나 할까. 그는 생전에 '캐리커처의 미켈란젤로'라는 칭송을 받을 정도로 시사만화에서 발군의 실력을 보였다. 서민을 대변하고 서민과 함께한 작가였다. 말년에는 실명하는 불운을 겪기도 했다.

해머 미술관에서는 고흐 작품도 접할 수 있다. 대 수집가 해머가 고흐 작품을 그냥 지나쳤을 리 없다. 고흐의 〈생레미 병원(Hospital at Saint-Rémy)〉은 고흐가 아를에서 고갱과 크게 다툰 후 생레미에 있는 정신병원에 입원해 있을 때 그린 작품이다. 생레미 병원은 고흐가 머무르던 아를에서 32킬로미터 정도 떨어진 곳이다. 생레미 병원에서 그린 〈별이 빛나는 밤〉은 그의 최고 걸작으로 뉴욕의 MoMA에 걸려 있다. 이 시기가 고흐에게는 정신적으로 고통의 시기였지만 작품은 오히려 더 무르익어갔다.

〈생레미 병원〉도 결코 가벼이 할 수 없는 고흐의 작품이다. 한눈에 고흐 작품임을 알 수 있을 정도로 색감과 붓의 흐름이 현란하다. 사이프러

빈센트 반고흐, 〈생레미 병원(Hospital at Saint-Rémy)〉, 1889

스 나무 사이로 보이는 병원 건물은 일면 평범하다. 그러나 캔버스를 가득 메우고 있는 나뭇잎과 땅은 어지럼증을 일으킬 정도로 파도치고 있다. 당시 고흐의 마음이 이랬는지도 모른다. 안정되지 못한 심정의 표현인 것 같지만 에너지가 넘치고 있다.

부자와 미술관_ 미국 중서부

렘브란트 반레인, 〈검은 모자를 들고 있는 남자(Portrait of a Man Holding a Black Hat)〉, 1637

고흐(Vincent Van Gogh, 1853~1890)는 생전에는 인정받지 못했지만, 지금은 세계 미술사의 최고 작가로 대접받고 있다. 고흐는 어렸을 때도 그림을 그렸지만, 본격적으로 그림을 그리기 시작한 것은 20대 후반이다. 그리고 그의 대부분의 걸작은 죽기 2년 전부터 그려진 작품들이다. 그의

주요 소장품 중 하나인 반고흐의 〈씨 뿌리는 사람〉, 1888

주요 소장품 중 하나인 폴 고갱의 〈안녕하세요 고갱 씨〉, 1889

작품은 2,100점 정도 남아 있는데 이 중 860점이 유화이고 나머지는 수채화, 드로잉, 스케치, 판화 등이다.

렘브란트의 〈검은 모자를 들고 있는 남자(Portrait of a Man Holding a Black Hat)〉도 해머 미술관에서 꼭 눈여겨보아야 할 작품이다. 이 작품도 물론 해머의 수집품이다. 렘브란트는 자화상을 많이 그렸다. 이 그림도 자화상 같기는 하지만 제목에는 자화상이라고 붙어 있지 않다. 그러나 렘브란트 작품이라는 것을 당장 알 수 있을 정도로 그가 그린 다른 초상화와 비슷한 화풍이다.

렘브란트(Rembrandt van Rijn, 1606~1669)는 17세기 네덜란드의 황금시대에 활동한 네덜란드 화가이다. 유럽 미술사 최고의 화가 중 한 명으로 꼽히는 만큼 세계 유명 미술관은 거의 빠짐없이 그의 작품을 소장하고 있다.

헌팅턴 라이브러리
The Huntington Library Art Collections
and Botanical Gardens

1. 대 정원 속의 전원 미술관

로스엔젤레스 인근의 산마리노라는 도시에는 대규모의 인공 정원이 조성되어 있다. 도서관, 식물원, 미술관 등으로 구성된 드넓은 문화 공간이다. 공식명칭은 The Huntington Library Art Collections and Botanical Gardens(또는 The Huntington)이다. 간단하게 헌팅턴 라이브러리(Huntington Library)로 더 많이 알려져 있다. 이름에서 보듯이 이 공간은 헌팅턴(Henry E. Huntington, 1850~1927)이라는 사람이 만들었고 수많은 종류의 예술품과 식물을 감상할 수 있는 곳이다.

전체 면적은 15만 평 정도 되는데 미술관은 정원의 한복판에 자리 잡고 있다. 두 개의 건물로 분리되어 한 건물에는 유럽 미술품이, 다른 건물에는 미국 미술품이 전시되어 있다. 산마리노(San Marino)라는 도시는 헌팅턴이 130여만 평의 땅을 사서 직접 개발한 도시이다. 헌팅턴은 60살 때

헌팅턴 라이브러리 미술관 전경

(1910) 샌프란시스코에서 이곳으로 이주해 정착하면서 이 정원을 만들었고, 오늘날은 도서관, 식물원, 미술관을 품은 세계 최고의 정원으로 발전했다. 1년에 60만 명 이상이 찾아오는 유명 관광지가 되었다.

　　미술관은 영국의 18세기 초상화 작품과 프랑스의 18세기 가구 및 20세기 초까지의 미국 미술품들이 핵심을 이루고 있다. 헌팅턴은 영국의 18

프랜시스 래트로프가 그린 헨리 헌팅턴

세기 초상화 작품 중 최고 걸작을 소장한 개인 수집가로 알려져 있다. 정원의 한복판에 있는 헌팅턴의 저택을 개조해 헌팅턴 미술관(Huntington Art Gallery)을 만들었는데, 이 미술관은 헌팅턴이 죽은 다음 해인 1928년부터 일반인에게 개방되었다. 남 캘리포니아에서 일반에게 개방된 첫 미술관이다.

헨리 헌팅턴은 뉴욕주 출신이다. 삼촌인 콜리스 헌팅턴(Collis Potter Huntington, 1821~1900)이 캘리포니아에서 철도사업으로 큰 성공을 거두자 그 인연으로 헨리 헌팅턴도 캘리포니아로 와서 철도재벌이 되었다. 1800년대 중반 철도는 미국에서 최고의 성장산업이었다. 당시 최고의 수송수단이었으며 황금알을 낳는 거위와 같은 사업이었다. 미국에서 철도는 국영사업이 아니고 민간인이 설립하고 운영하는 민영사업이다.

드넓은 미 대륙에 수많은 철도가 건설되었으며 철도사업으로 일확천금을 손에 넣은 재벌이 쏟아져 나왔다. 콜리스 헌팅턴도 그중 한 사람이었고, 조카 헨리 헌팅턴은 삼촌 밑에서 철도사업을 하다가 나중에는 삼촌의 사업까지 인수해 대재벌이 되었다.

콜리스 헌팅턴은 가난한 농부의 아들로 태어나 자수성가한 사업가인데, 캘리포니아에서 소위 말하는 철도왕 4인방(Big Four)의 한 사람이 될 정도로 크게 성공했다. 미국의 첫 대륙횡단 철도 중 서부지역 구간을 장악한 철도회사인 센트럴 퍼시픽 레일로드(Central Pacific Railroad)를 설립한 4명을 철도왕 4인방이라고 불렀다. 리랜드 스탠퍼드(Leland Stanford), 콜리스 헌팅턴(Collis Huntington), 마크 홉킨스(Mark Hopkins), 찰스 크로커(Charles Crocker)가 그들이다. 리랜드 스탠퍼드는 서부의 하버드대학이

라고 하는 스탠퍼드대학(Stanford University)을 설립한 사람이다.

2. 스토리가 있는 작품

예술작품에는 재미있는 이야기가 따라 다니는 경우가 많다. 때로는 그 이야기 때문에 작품도 유명해지고 미술관도 유명해진다. 헌팅턴 미술관에도 그런 그림이 있다. 유럽 미술 작품을 전시하는 한 전시실에 미소년과 미소녀의 그림이 서로 마주 보고 걸려 있다. 소년의 그림은 〈파란 옷을 입은 소년(The Blue Boy)〉이고, 소녀의 그림은 〈핑키(Pinkie)〉이다. 두 그림은 원래 아무 관련도 없었는데, 1920년대부터 하나의 쌍이 되어 많은 이야기를 만들어내고 있다.

〈파란 옷을 입은 소년〉은 1770년경 영국의 화가 토마스 게인즈버러(Thomas Gainsborough, 1727~1788)가 그린 그의 가장 유명한 그림 중 하나이다. 입증되지는 않았지만, 모델이 된 소년은 당시 거상의 아들이라고 한다. 정장 차림의 미소년 전신초상화이다. 화려한 복장은 복식사의 연구 자료로 활용될 정도이다. 18세기에 그린 그림이지만 복장은 17세기식이다.

소년의 이름은 조나단 부탈(Jonathan Buttal)이라고 하는데 그의 사업이 망한 1796년까지는 본인이 직접 이 그림을 소유하고 있었다고 한다. 그 이후 여러 사람의 손을 거쳐 1921년에 영국의 화상 조셉 듀빈(Joseph Duveen)에게 넘어갔다. 듀빈은 이 그림을 73만 달러(현재가치로는 800만

토마스 게인즈버러, 〈파란 옷을 입은 소년(The Blue Boy)〉, 1770

토마스 로렌스, 〈핑키(Pinkie)〉, 1794

달러)에 헌팅턴에게 팔았다.

당시로는 기록적인 그림 가격이었다. 이 그림은 1922년 헌팅턴 미술관으로 옮겨지기 전 런던의 내셔널 갤러리(National Gallery)에서 잠시 전시되었는데 무려 9만 명의 관람객이 다녀갔다고 한다. 미국의 유명한 팝 아티스트 라우센버그(Robert Rauschenberg)는 이 그림에 감동을 받아 화가가 되기로 작심했다고 알려져 있다.

〈파란 옷을 입은 소년〉를 그린 게인즈버러는 초상화와 풍경화를 많이 그린 영국 화가이다. 그는 왕과 왕비 등의 초상화를 많이 그렸지만, 초상화보다는 풍경화 그리기를 더 좋아했다. 18세기 영국 풍경화 파의 창시자이기도 하다.

〈파란 옷을 입은 소년〉과 뗄 수 없는 그림이 되어 버린 〈핑키(Pinkie)〉는 토마스 로렌스(Thomas Lawrence, 1769~1830)라는 영국 화가가 1794년에 그린 11살 소녀의 전신초상화이다. 〈파란 옷을 입은 소년〉보다는 24년 뒤에 그려진 그림이다. 평화로운 풍경을 배경으로 모자와 치마가 바람에 부드럽게 나부끼는 앳된 소녀의 모습이다. 이 소녀의 이름은 사라 몰튼(Sarah Barrett Moulton)이다. 사라는 1783년 자메이카에서 태어났으며 아버지는 플랜테이션 농장의 주인이었다. 핑키는 몰튼 가족의 별칭이다. 아쉽게도 소녀는 그림을 그린 1년 후 사망했다고 한다.

이 그림은 몰튼의 가족이 소유하다가 1927년 헌팅턴의 손으로 넘어갔다. 1927년에 사망한 헌팅턴이 마지막으로 수집한 작품 중 하나이다. 이때부터 〈파란 옷을 입은 소년〉와 〈핑키〉의 한 지붕 인연이 시작되었다.

〈핑키〉를 그린 로렌스 경은 영국의 유명한 초상화가이면서 로열아카

부자와 미술관_ 미국 중서부

데미(Royal Academy) 회장을 지낸 화가이다. 그는 신동으로 알려진 화가였다. 정식 학교 교육은 받지 못하고 독학으로 그림을 공부했으나 당대 영국 최고의 화가로 인정받았다. 명성에 비해 재정적으로는 매우 어려웠으며 평생 결혼도 하지 않았다. 여러 여자와 염문은 있었으나 해피엔딩은 아니었다. 당시는 유럽에서 가장 인기 있는 초상화가였으나 빅토리아시대 때는 한때 그 명성이 주춤하다가 최근에 다시 인정받는 화가이다.

이처럼 〈핑키〉와 〈파란 옷을 입은 소년〉은 헌팅턴 미술관에 들어올 때까지는 전혀 관련이 없는 그림이었다. 그러나 함께 전시되면서 유명세를 탔다. 두 그림은 너무나 잘 어울리는 한 쌍이기 때문에 어떤 문학가는 이 그림을 로미오와 줄리엣의 로코코 초상화라고 묘사하기도 했다. 그리고 많은 TV쇼에서 두 그림은 한 쌍이 되어 등장하곤 한다. 영화에서도 가끔 한 쌍이 되어 화면에 나타난다.

관람자들은 두 그림이 같은 작가가 같은 시기에 그린 것으로 착각하기도 한다. 두 그림이 그려진 시기는 25년 정도 차이가 난다. 그러나 입고 있는 복식은 150년 이상 차이가 난다. 소년이 입고 있는 복식은 17세기 초반의 복식이기 때문이다. 게인즈버러는 자기가 존경하는 화가인 반 다이크(Anthony Van Dyck)의 그림 풍을 따라 반 다이크 시대의 복식을 그려 넣었다. 반면에 소녀의 복식은 그림을 그릴 당시(1794)의 복식이다.

3. 숙모와 결혼한 헨리 헌팅턴

헨리 헌팅턴은 미술품을 수집하기는 했지만 유럽에 가 본 적도 없었고, 1년에 한두 점 구매하는 정도였다. 그러나 63세 이후부터 미술품 수집에 열을 올렸다. 1차 대전이 끝났을 때 유럽 미술시장에 유명 작품들이 헐값에 쏟아져 나오자 전문가의 조언을 받아가면서 적극적으로 미술품을 수집했다.

헨리 헌팅턴은 당시 샌프란시스코 사회에 충격을 준 사생활의 주인공이다. 그는 삼촌 콜리스 헌팅턴의 도움으로 캘리포니아에서 철도사업을 시작했으며, 삼촌의 사후에는 삼촌의 사업을 이어받았다. 그런데 삼촌이 죽은 후 그는 부인과 이혼하고 미망인이 된 숙모와 결혼했다. 이것은 미국에서도 비난을 피할 수 없는 일이었다.

삼촌은 62살 때(1883) 첫 번째 부인이 죽고, 그 이듬해에 아라벨라(Arabella D. Worsham, 1850~1924)라는 여인과 재혼했다. 이때 아라벨라는 34살, 콜리스 헌팅턴은 63살이었다. 16년 후 콜리스 헌팅턴은 79살(1900)로 사망했고, 아라벨라는 50살에 미망인이 되었다.

조카인 헨리 헌팅턴(Henry Huntington)은 1910년(60살) 부인과 이혼했고 이혼한 부인은 곧 사망했다. 그러자 헌팅턴은 숙모인 아라벨라와 재혼한 것이다(1913). 둘은 동갑내기로 결혼 당시 63살이었다. 미국에서도 세간의 입에 오르내릴 일이었다.

아라벨라는 헌팅턴의 미술품 수집에 지대한 영향을 미친다. 아라벨라는 본 남편의 사망 후 막대한 유산을 물려받아 당시 여성으로서는 미국

부자와 미술관_미국 중서부

최고의 부자가 되었다. 그러한 부를 바탕으로 당시 최고의 미술품 수집가로 군림했다. 아라벨라는 헨리 헌팅턴에게 미술품 수집을 조언하면서 그의 미술품 수집을 독려하기도 하였다. 헨리 헌팅턴도 미술품 수집에 열과 성을 다했으며 이 노력은 1924년 아라벨라가 사망할 때까지 계속되었다. 헌팅턴은 부인이 죽은 후에도 부인을 생각하며 미술품 수집을 계속하는데, 3년 후 79살로 생을 마감했다.

정원의 입구 북서쪽 끝에는 헌팅턴과 아라벨라의 웅장하고 화려한 무덤이 자리하고 있다. 예술작품과도 같은 아름다운 대리석 건물이다. 이 무덤에서는 정원이 한눈에 내려다보인다. 이곳을 무덤으로 선택한 사람은 아라벨라라고 한다. 헌팅턴은 생전에 당시 최고의 건축가에게 의뢰해서 이 무덤을 설계했다. 그리스 사원을 본떠 설계했는데 이 건축가는 나중에 워싱턴 D.C.(Washington D.C.)의 제퍼슨 메모리얼을 설계하기도 했다. 제퍼슨 메모리얼은 미국의 3대 대통령이자 독립선언서를 작성한 토머스 제퍼슨의 동상이 세워진 기념관이다.

헌팅턴은 미술품과 더불어 희귀본 서적과 원고를 수집하는 데도 집착했다. 60세가 되어서는 재산의 많은 부분을 처분해 그 돈으로 희귀서적과 원고 수집에 열을 올렸다. 그 결과 헌팅턴 도서관은 세계 최고의 도서관이 되었다. 도서관에는 100만 권이 넘는 희귀서적과 650만 개가 넘는 희귀 원고가 보관되어 있다. 거기에는 구텐베르크 성경(Gutenberg Bible), 제프리 초서의 엘즈미어 원고(Ellesmere manuscript of Chaucer), 링컨(Abraham Lincoln)의 수많은 역사적 문서 등이 포함되어 있다.

도서관에 보관되어 있는 희귀본은 미국에서 가장 많이 열람하는 희

▲ 중국 정원 ▼ 일본 정원

귀본이다. 그런데 진본은 아무나 열람할 수 없다. 적어도 박사학위를 가진 전문가나 거기에 준하는 사람이 유명 인사로부터 추천서를 받아와야 진본을 열람할 수 있다. 도서관은 소장품에 관해 연구하는 학자들에게 연구비를 지급하기도 한다.

헌팅턴 대정원에는 식물원도 있고, 희귀식물로 구성된 테마정원도 있다. 모두 12개가 넘는 별도의 정원이 만들어져 있다. 사막 정원, 일본 정원, 중국 정원, 셰익스피어 정원 등이 있다. 이 정원들을 모두 둘러보는데도 만만찮은 시간이 걸린다. 헌팅턴 라이브러리를 제대로 관람하려면 하루로는 부족하다.

4. 인상파 전시회의 미국화가 메리 커셋

헌팅턴 미술관에는 미국 출신의 인상파 여류화가 메리 커셋(Mary Cassatt, 1844~1926)의 작품 〈침대에서의 아침 식사(Breakfast in Bed)〉도 유명하다. 화가도 유명하지만 그림 자체가 매우 정감 있는 장면을 묘사하고 있기 때문이다. 엄마가 아기를 껴안고 침대에 누워서 매우 사랑스럽게 쳐다보고 있는 평화로운 장면이다. 침대 옆 탁자에 커피잔과 빵이 올려져 있다. 아기도 빵을 쥐고 있다.

커셋은 엄마와 아기를 많이 그렸고, 또 이런 그림이 그의 대표작이기도 하다. 엄마와 아기는 언제나 그림의 아름다운 주제일 수밖에 없다. 모성애만큼 고귀한 사랑은 없기 때문이다. 커셋은 이 그림에서도 모성애를

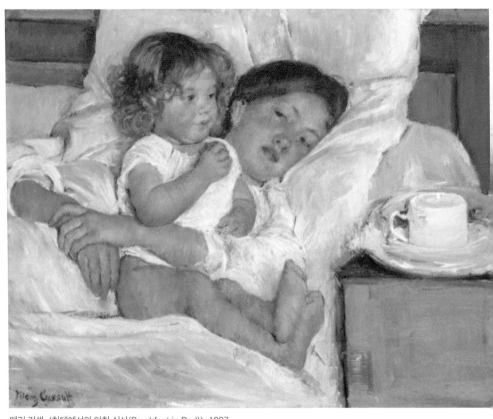

메리 커셋, 〈침대에서의 아침 식사(Breakfast in Bed)〉, 1897

매우 잘 나타내고 있다.

메리 커셋은 미국 출신의 여류화가이면서 세계 미술사의 흐름을 일거에 바꿔 놓은 파리 인상파 전에 참가한 화가이기도 하다. 말하자면 인상파 전에 참가한 유일한 미국 화가이다. 커셋은 1844년 미국의 피츠버그에서 태어났다. 부유한 가정에서 자랐는데, 아버지는 증권업과 부동산업으로 성공한 사업가였고, 어머니는 은행가 가문 출신이었다.

커셋이 6살 때 가족이 필라델피아로 이사했고, 커셋도 그곳에서 학교를 다녔다. 어렸을 때 유럽에서 5년이나 살았고, 파리, 런던, 베를린 등 유럽의 여러 곳도 여행했다. 가족들은 그녀가 화가가 되는 것을 원하지 않았지만, 커셋은 15살 때 필라델피아에 있는 펜실베이니아 미술아카데미에 다녔다. 이곳에서 나중에 미국의 유명화가가 되는 토머스 에이킨스(Thomas Eakins)와도 함께 공부한다.

22살(1866)이 되어서는 아버지의 반대에도 불구하고 파리로 건너가서 파리 화가들로부터 그림 수업을 받았다. 그리고 루브르 박물관에 드나들면서 유명작품들을 모사하는 훈련도 받았다. 당시 미술학도들에게 루브르 박물관은 그림 수련장이면서 동시에 사교장이기도 했다. 이곳에서 만난 남녀 화가들은 서로 결혼하기도 했다.

1870년 보불전쟁이 터지자 커셋은 미국으로 돌아왔다. 아버지는 여전히 딸이 화가가 되는 것을 반대했고 재정 지원도 하지 않았다. 커셋은 미국에서 자기 작품들을 소개했지만 팔리지 않았다. 1871년에는 시카고를 방문했는데 이때 시카고 대화재가 발생해 많은 작품을 잃어버리는 일이 일어났다.

이때가 그녀에게는 매우 어려운 시기였는데 의외의 기회가 그녀를 찾아왔다. 피츠버그 대주교의 주선으로 그림 모사를 위해 이탈리아로 가게 된 것이다. 새로운 돌파구가 마련된 셈이었다. 이탈리아에서의 작업을 끝내고는 스페인으로 가서 많은 그림을 그렸다. 드디어 1874년(30살) 커셋은 파리에 정착하기로 결정한다. 이때 여동생 리디아(Lydia)도 파리에서 함께 살았다. 1877년에는 부모님도 파리로 왔다. 커셋에게는 행복한 시간이었다. 여동생 리디아와 커셋은 독신으로 살았다. 커셋은 결혼이 화가로서의 자기 커리어와 양립하기 어렵다고 생각했기 때문이다. 여자에게 결혼은 인생의 장애물이라는 것인가?

커셋은 기존 화단에 실망을 느끼고 자신만의 것을 찾고 있었다. 살롱으로부터도 거부당했다. 그러던 중 드가(Edgar Degas)로부터 인상파 전에 참여하라는 권유를 받는다. 커셋은 드가를 존경했으며, 드가는 커셋의 그림 세계에 많은 영향을 미쳤다. 커셋은 드가의 제의를 받아들여 드디어 1879년 인상파 전에 참가한다. 당시 인상파는 정통미술에 대한 이단이었고 아방가르드였다. 커셋은 인상파에 매료되었고 인상파 화가들과 어울려 지냈다. 1879년의 인상파 전은 대성공이었다.

초기 인상파 작가 중 일부가 인상파 전에서 탈퇴하는 가운데서도 커셋은 1880년, 1881년 연이어 인상파 전에 참가했으며, 1886년까지 적극적인 인상파 회원이었다. 1886년에는 화상 뒤랑-뤼엘(Paul Durand-Ruel)의 주선으로 미국에서 개최된 첫 인상파 전에 작품 두 점을 출품하기도 한다.

1886년 이후부터는 어느 하나에 집착하지 않고 다양한 시도를 추구

해 나갔다. 1890년대에 와서 커셋은 전성기를 구가한다. 그런데 눈이 점점 나빠져 1914년에는 그림을 그릴 수 없을 정도까지 되었다. 70살 때의 일이다. 그러나 여성참정권 운동을 위해 전시회에 작품을 출품하는 등 그녀의 적극적이고 긍정적인 인생은 계속되었다.

노턴 사이먼 미술관
Norton Simon Museum

1. 패서디나의 보물섬

로스앤젤레스 북동쪽에 인구 140만 명 정도 되는 패서디나(Pasadena) 라는 도시가 있다. 패서디나도 LA 카운티에 속해 있으니 LA시에서 그리 멀지 않은 곳이며 LA시와 연이어 붙어 있는 여러 도시 가운데 하나이다. 이 도시 한복판에 보물섬같이 자리 잡고 있는 아름다운 미술관이 있는데, 그 이름이 노턴 사이먼 미술관(Norton Simon Museum)이다. 이름에서 짐 작할 수 있듯이 노턴 사이먼이라는 사람이 만든 개인 미술관이다.

이 미술관의 본래 이름은 패서디나 미술관(Pasadena Art Museum)이 었다. 패서디나 미술관은 1970년대 초에 야심적인 확장계획을 추진하다 가 빚더미에 올라앉고 말았다. 이때 마침 캘리포니아에서 식료품 사업으 로 엄청난 돈을 번 노턴 사이먼(Norton Simon, 1907~1993)이라는 재벌이 4,000여 점이 넘는 수집 작품을 보관하고 전시할 공간을 찾고 있었다. 노 턴 사이먼은 1960년대에 미국 최고의 미술품 수집가였는데, 그는 점점

늘어나는 소장품을 전시하고 보관할 공간이 없어서 고민하던 중이었다.
노턴 사이먼은 빚에 허덕이고 있는 패서디나 미술관이 자기의 고민을 해
결해줄 수 있다고 판단했다.

1974년 사이먼은 패서디나 미술관의 빚과 확장사업, 그리고 소장품
까지 모두 책임지는 조건으로 패서디나 미술관을 인수하고 미술관 이름
을 노턴 사이먼 미술관으로 바꾸었다. 그 이후 사이먼은 미술관을 확장
보수하는데 300만 달러 이상을 투입했다.

노턴 사이먼 미술관 연꽃 정원

　그런데 노턴 사이먼의 미술관 인수는 지역사회로부터 많은 비판을 받았다. 당시 이 미술관은 샌프란시스코와 샌디에이고 사이에 있는 유일한 현대미술관(contemporary art museum)이었는데, 노턴 사이먼이 이 미술관을 인수해버리면 이 지역의 유일한 현대미술관이 없어지기 때문이었다.

　사이먼이 인수하기 전의 패서디나 미술관은 1954년부터 불리던 이름이고 주로 현대작품을 전시하는 현대미술관이었다. 1962년에는 여기서

미국의 팝아트 전시회도 열렸다. 1969년에는 새 건물이 완공되어 더 훌륭한 현대미술관이 되었다. 그러니 지역사회의 반발도 이해가 간다. 그런데 공교롭게도 사이먼이 이 미술관을 인수한 후 1979년 LA시에 새롭게 현대미술관(Museum of Contemporary Art, LA)이 만들어졌다. 재미있는 것은 이 미술관이 노턴 사이먼의 누이가 주도해서 만들어졌다는 사실이다. 어쨌든 결과적으로는 새로운 현대미술관도 만들어지고 노턴 사이먼 미술관도 만들어진 것이다.

현재 노턴 사이먼 미술관에는 1만 1,000점이 넘는 소장품이 있으며, 이 중에는 세계적인 귀중품도 많다. 대부분의 예술품은 노턴 사이먼 재단(Norton Simon Foundation)과 노턴 사이먼 예술재단(Norton Simon Art Foundation)으로부터의 장기 임대 방식으로 소장되어 있다. 이 중 전시되는 작품은 900점 정도이다.

1975년 이후부터는 미술관 소장품을 외부에 임대하지 않고 있는데, 2007년부터는 선별적으로 워싱턴 국립미술관(National Gallery in Washington) 등에 순회 전시하는 것을 허용하고 있다. 이는 노턴 사이먼 미술관을 널리 알리기 위해서라고 한다. 2009년에는 뉴욕의 프릭 컬렉션(Frick Collection)과도 상호 교류하면서 임대하는 협약을 맺었다.

노턴 사이먼 미술관의 소장품을 시가로 환산하면 25억 달러가 넘을 것이라고 한다. 재벌 아니면 결코 이런 미술관을 만들 수 없다는 것을 말해준다. 노턴 사이먼 미술관은 현재 공익재단에 의해 운영되고 있다. 이는 노턴 사이먼 미술관이 더 이상 사이먼 개인의 소유물이 아니고 공익재산이 되었다는 것을 의미한다. 재벌이 그 많은 돈을 들여 만든 미술관

정원에 설치되어 있는 로댕의 조각 〈칼레의 시민(The Burghers of Calais)〉

이 재벌 후손의 소유가 아닌 공익재산이 된다는 것, 미국에서나 가능한
일이다.

노턴 사이먼 미술관의 1년 예산은 200만 달러이며, 관람 수입금, 수
익재산, 기부금, 정부 보조금, 회원의 회비 등으로 충당하고 있다. 미술관
건물은 패서디나시로부터 1년에 1달러로 임대한 땅에 세워져 있다. 땅은
2050년까지 75년간 임대되어 있다. 공익기관의 아름다운 모습이 아닐 수
없다.

부자와 미술관_ 미국 중서부

2. 유명 여배우와 결혼한 식료품 재벌, 노턴 사이먼

노턴 사이먼은 오리건주 출신으로 버클리대학을 다닌 인텔리 사업가이다. 그는 대학을 중퇴하고 일찍부터 사업에 뛰어들어 사업가로서의 역량을 발휘하기 시작했으며, 식료품 사업에서 대성공을 거두어 재벌 대열에 들어섰다. 그 유명한 식료품 회사 헌트 푸드(Hunt's Foods)가 바로 사이먼의 회사이다. 그는 식료품 사업의 성공을 바탕으로 다른 사업에도 손을 대 엄청난 부를 축적했다.

사이먼은 직접 정치에 나서지는 않았지만, 재계에서의 막강한 영향력으로 정치권에서도 큰 힘을 발휘했다. 그가 반대했던 공화당 상원의원은 재선을 위한 선거에서 떨어지기도 했다. 재벌과 정치인이 대립해서 재벌이 이긴 것이다. 이 당시는 로널드 레이건(Ronald Reagan)이 캘리포니아 주지사를 할 때였는데 그는 나중에 재벌들의 후원으로 대통령이 되었다. 재벌의 힘이 얼마나 막강한지를 실감할 수 있다.

사이먼은 막대한 재력을 바탕으로 미술품 수집에 뛰어들었다. 그는 높은 안목을 가지고 유럽의 명품들을 대거 사들였다. 그리고 소장품을 전 세계의 미술관에 대여하는 전략을 추구했다. 소위 말하는 '벽 없는 미술관(museum without walls)'이라는 개념을 도입해 가능한 한 많은 사람들이 명작을 감상할 수 있도록 했다.

노턴 사이먼의 미술품 수집에는 재미있는 일화들이 많다. 1972년에는 뉴욕의 한 딜러로부터 10세기 남인도 동 조각상을 90만 달러에 구입했다. 그런데 인도 정부는 이 조각품이 절에서 도난당한 것이며 해외로

밀반출된 것이라고 통보했다.

이 말을 들은 사이먼은 자기도 불법 반출물이라는 사실을 알았고, 지난 2년간 아시아 예술품 구입에 1,600만 달러를 이미 썼는데 그들 대부분이 밀반출된 것이라는 것도 알고 있었다고 말했다는 기사가 뉴욕타임스에 실렸다(뉴욕타임스, 1973. 5. 12). 그러나 그다음 날에는 반대로 로스앤젤레스 타임스에 이를 강력히 부인하는 기사가 올라왔다. 그는 이 작품이 합법적으로 미국에 수입된 것이라고 주장했다.

어쨌든 많은 우여곡절을 거친 후, 1976년 사이먼은 그 작품을 인도에 되돌려 줄 것을 결정했다. 대신 인도 정부는 되돌려 주기 전에 9년간 그 작품을 사이먼 미술관에 전시할 수 있도록 했다.

2012년에는 캄보디아 정부가 10세기에 사암으로 만든 크메르 동상을 반환하라고 미국 정부에 요청했다. 1970년대의 정치적 혼란기에 캄보디아 사원에서 도난당한 유물이라고 주장했다. 노턴 사이먼 예술재단 소유로 1980년부터 노턴 사이먼 미술관이 전시하고 있는 작품이다. 2014년 미술관은 이 조각 작품도 캄보디아에 반환했다.

노턴 사이먼은 부인과 이혼한 후 1971년 유명한 할리우드 여배우 제니퍼 존스(Jennifer Jones)와 재혼했다. 재혼 후 그는 미술관 운영에 전념하면서, 로스앤젤레스 지역의 여러 교육기관에 임원으로 참여하는 등 많은 봉사활동을 했다. 노턴 사이먼이 죽은 후에는 제니퍼 존스가 미술관 운영에 적극 참여해, 미술관을 증개축하고 미술관 전체를 새롭게 단장했다.

미술관 건물 주변은 아름다운 정원이 둘러싸고 있으며 정원에는 유명한 조각품들이 전시되어 있다. 미술관 건물과 정원 사이에는 조그마한

연못도 만들어져 있다. 제니퍼 존스는 그레고리 펙, 탐 브로코 등 할리우드와 언론계의 유명 인사들을 미술관 이사로 참여시켰다.

3. 드가에 빠진 노턴 사이먼

노턴 사이먼 미술관에 들어서면 유럽 최고 작가들의 주옥같은 작품들이 즐비하다는 것을 바로 알 수 있다. 사이먼은 렘브란트, 루벤스, 쿠르베, 드가, 로댕, 피사로 등을 특히 좋아했다. 노턴 사이먼 미술관에서는 이들의 명작들을 어렵지 않게 발견할 수 있다. 사이먼의 안목이 어느 정도였는지를 짐작하고도 남을 것 같다.

노턴 사이먼 미술관에는 프랑스의 인상파 화가 드가(Edgar Degas, 1834~1917)의 작품이 유달리 많다. 그것도 드가의 걸작들이 눈에 많이 띈다. 사이먼은 1955년부터 1983년까지 작품을 집중적으로 구매했다. 조각품 87점을 소장하고 있을 뿐만 아니라 그림 등도 40점 소장하고 있다. 만만치 않은 가격이었을 텐데 이렇게 많이 구입한 것을 보면 드가에 대한 사랑이 남달리 각별했다는 것을 알 수 있다.

드가는 특히 무희의 그림을 많이 그렸다. 그리고 여인의 누드도 많이 그렸다. 누드는 목욕하는 여인이나 목욕 후의 여인을 많이 그렸다. 목욕 후의 여인만큼 풋풋하고 아름다운 모습이 어디 있을까? 여인의 살 냄새와 비누향기가 후각을 자극하는 장면이 아닐 수 없다. 옛날 대중목욕탕 시절에 갓 목욕을 끝내고 발그스레한 얼굴로 목욕탕 문을 나서는 젊은

에드가 드가, 〈목욕 후 몸을 말리는 여인(Woman Drying Herself After the Bath)〉. 1876~1877

여인의 모습은 아직도 내 머릿속에서 지워지지 않는 장면이다.

드가의 〈목욕 후 몸을 말리는 여인(Woman Drying Herself After the Bath)〉은 나의 상상을 그대로 묘사해준 매우 고마운 그림이다. 그런데 당시는 집에 샤워 시설이 따로 없었던 모양이다. 목욕하는 곳에 침대가 있는 것을 보니 침실에 물을 떠다 대야에 부어놓고 목욕을 한 것 같다. 오른

　　　　　　　　　　　　　　부자와 미술관_ 미국 중서부

쪽에는 벗은 옷들이 걸려 있다. 목욕하는데 문이 열려 있는 것도 특이하다. 매우 개방적이었거나 집에 혼자만 있었던 모양이다. 흥미로운 장면을 잘 포착하고 있는 작품이다.

드가는 파리의 비교적 유복한 가정에서 태어났다. 그는 일찍부터 그림에 재능을 보였지만 아버지는 변호사가 되기를 원했다. 아버지의 뜻대로 19살 때 파리대학의 법학과에 등록했으나 열심히 공부하지는 않았다. 21살에 당시 최고의 고전주의 화가였던 앵그르를 만나 그의 조언을 듣고부터 드가는 본격적으로 화가의 길로 들어섰다고 한다.

드가는 1870년(36살) 보불전쟁이 터지자 참전했다가 눈을 다쳐 평생 어려움을 겪었다. 전쟁이 끝난 후에는 미국의 뉴올리언스에 잠시 체류하다가 1873년 파리로 되돌아왔다. 드가는 1874년에 시작된 인상파 전의 창립 멤버였으나 인상파라고 불리는 것을 좋아하지 않았고, 사실주의자(realist)라고 불리기를 원했다.

드가는 수많은 무희의 그림을 남겼다. 무희의 춤추는 모습에 집중하다 보니 자동적으로 인체의 동작과 움직임에 관심이 많았고 많은 연구를 했다. 따라서 드가는 인체와 근육의 움직임을 매우 역동적으로 표출한 조각품들을 많이 만들었다.

드가는 외부 접촉이 매우 제한된 은둔생활을 했다. 예술가는 혼자 살아야 하고 사적 생활은 밖으로 알려지지 않아야 한다고 생각했다. 따라서 외관상으로는 매우 평온한 인생을 살았지만, 홀아비 염세주의자라는 명성을 얻었을 만큼 보수적이고 변화를 매우 싫어한 사람이었다.

드가는 수많은 조각 작품을 남겼다. 그런데 그가 직접 발표한 조각 작

품은 오직 한 점뿐이고, 나머지는 그의 사망 1년 후인 1918년의 전시회 때까지 미공개로 남아 있었다. 그가 직접 발표한 유일한 조각 작품은 〈열네 살의 어린 무용수(Little Dance of Fourteen Years)〉이다. 이 작품은 미국 주요 미술관이 거의 다 소장하고 있는데 노턴 사이먼 미술관에서도 이 작품을 볼 수 있다.

이 작품은 드가가 마리(Marie van Goethem)라고 하는 어린 무용학생을 모델로 1881년경 만든 조각이다. 드가와의 관계에 대해서는 여러 추측과 논쟁만이 있을 뿐이다. 이 작품은 1881년에 있었던 제6차 인상파 전에서 처음 선을 보였는데 매우 복잡한 평가를 받았다. 대부분은 혹평이었다. 의학용 복제품 같은 몹시 추한 작품이라는 평가를 받았다. 유리통 속에 넣어서 전시했기 때문이기도 했다. 더러는 머리와 얼굴이 원시인 같다고도 했다.

이 작품은 본래 왁스로 만들어졌다. 드가가 죽은 후 부인과 딸이 이 조각을 동으로 주조할 것을 결정하고 1920년에 그 작업을 시작해 오랜 기간에 걸쳐 동 작품을 여러 개 주조했다. 오늘날 세계의 주요 미술관이 이 작품을 소장하고 있는데, 리본과 스커트는 별도로 만들어 붙였다. 따라서 미술관마다 스커트는 제각각이다.

4. 인상파의 대부 피사로

노턴 사이먼 미술관에서는 피사로(Camille Pissarro, 1830~1903)의 작품도 놓쳐서는 안 된다. ⟨The Boulevard Des Fossés, Pontoise⟩는 피사로가 1866년부터 1883년까지 살았던 작은 마을 퐁투아즈를 그린 풍경화이다. 일견하여 피사로의 풍경화라는 것을 알 수 있을 만큼 피사로의 특징이 잘 드러난 작품이다. 아름다운 프랑스 시골 마을의 가을 풍경을 그린 그림으로 가로수가 원근법으로 처리되어 있다. 도로에는 마차가, 보도에는 사람이 평화롭게 배치되어 있다.

피사로는 인상파의 리더로 잘 알려져 있다. 1874년부터 1886년까지 열렸던 8번의 인상파 전에 모두 참가했던 유일한 화가이다. 그는 후기 인상파에도 참여했다. 후기 인상파라 분류되는 쇠라, 세잔, 고흐, 고갱과도 친하게 어울리면서 작품 활동을 했다. 54세가 되어서도 쇠라와 시냐크로부터 새로운 회화기법인 점묘법을 배우면서 함께 작업할 정도로 열정적인 화가였다.

피사로는 인상파 화가 중 가장 연장자로서 많은 화가들을 물심양면으로 지원했다. 멘토 역할을 하기도 하고 힘들어하는 화가들에게 용기를 북돋아 주기도 했다. 특히 세잔에게는 정신적으로 많은 힘이 되었다. 세잔은 불과 9살 위인 피사로를 아버지 같은 분이라고 말하기도 했다.

피사로는 카리브해의 버진아일랜드에서 태어나고 자랐다. 아버지는 프랑스 국적의 포르투갈계 유태인이고 어머니는 서인도제도 원주민이었다. 아버지는 상인이었는데 사업상 프랑스에서 버진아일랜드로 가서 살

카미유 피사로, 〈The Boulevard Des Fosses, Pontoise〉, 1872

고 있었다. 피사로는 12살 때 학교에 다니기 위해 프랑스로 왔으며 이때부터 그림 공부를 시작했다. 17살 때 버진아일랜드로 되돌아가는데, 아버지는 그가 사업하기를 원해 화물회사에 취직시켰다. 그러나 피사로는 직장생활을 하던 5년 동안에도 틈만 나면 그림을 그렸다. 피사로는 21살 때 직장을 그만두고 베네수엘라로 가서 2년 동안 본격적으로 그림 수업을 받았다. 그리고 25살이 되는 1855년 파리로 와서 화가의 길로 들어섰다.

피사로는 41살이 되는 1871년 어머니의 하인과 결혼했다. 포도밭 관리자의 딸이었다. 7명의 아이를 가졌으며 파리 근교에 살면서 많은 풍경화를 그렸다.

피사로가 유태인이었던 만큼 피사로 작품은 독일 나치와 악연이 있었다. 1930년대 초 나치가 집권하면서 독일이 반유태인 정책을 펴자 유태인들은 소장하고 있던 명품들을 헐값에 처분할 수밖에 없었다. 이들 중 일부를 나치 권력자들이 부당하게 확보하기도 했다. 2차 대전이 끝나자 유태인들 손을 떠났던 많은 명품들이 유럽과 미국의 여러 미술관에 나타나기 시작했다. 이들 중 일부는 소송을 거쳐 원소유자에게 되돌아가기도 했다. 그러나 대부분은 그 미술관이나 다른 미술관에 기증되었다.

그런 그림 중에는 1897년 피사로가 그린 명작도 있다. 이 작품은 마드리드의 국립미술관에 걸려 있었다. 원소유주는 캘리포니아에 살고 있었고, 그는 작품이 나치에게 불법적으로 강탈당했다는 것을 입증했다. 그러나 스페인 정부는 반환하라는 미국의 요구를 거절했다. 이 사건은 LA 법원에서 아직도 소송이 진행 중이다. 나치 시절에 사라진 작품은 65만점이나 되는 것으로 추정하고 있다.

주요 소장품 중 하나인 라파엘로의 〈성모와 책을 든 아기 예수〉, 1502~1503

주요 소장품 중 하나인 루벤스의 〈Portrait of Anne of Austria, Queen of France〉, 1622~1625

피사로는 생존 시에 많은 작품을 팔지 못했다. 그러나 최근에 와서는 그의 작품들이 100만 달러를 능가하고 있다. 2007년 뉴욕 크리스티에서는 4점 묶음이 1,500만 달러 가까이에 팔렸다. 단일작품으로는 2009년 뉴욕 소더비에서 700만 달러 넘게 팔린 작품도 나왔다.

서부 지역

포틀랜드 미술관

샌프란시스코 현대미술관

샌디에고
샌디에이고 미술관

샌디에이고 미술관
San Diego Museum of Art

1. 스페인풍이 빛나는 미술관

샌디에이고는 미국에서 가장 살기 좋은 도시를 선정할 때 항상 선두에 뽑히는 도시이다. 살기 좋은 곳을 정하는 기준이 간단할 수는 없다. 사람에 따라 살기 좋다는 개념이 각기 다르기 때문이다. 이 사람에게 살기 좋은 곳이 저 사람에게도 살기 좋은 곳이라는 보장은 없다. 그렇지만 샌디에이고가 살기 좋은 도시라는데 이의를 다는 사람은 별로 없다. 살기 좋은 도시에 좋은 미술관까지 있다면 금상첨화가 아닐 수 없다. 그 미술관이 바로 샌디에이고 미술관(San Diego Museum of Art)이다.

샌디에이고 미술관은 건물 자체도 스페인풍이고 소장품도 스페인을 비롯한 라틴아메리카에 강점을 가진 미술관이다. 지정학적으로 그럴 수밖에 없는 이유가 있다. 샌디에이고는 처음에 스페인 지배하에 있다가 멕시코가 스페인으로부터 독립한 후에는 멕시코 지배하에 들어갔다. 이러한 배경을 가지고 있는 지역의 미술관인 만큼 이 미술관은 스페인풍이

부자와 미술관_ 미국 중서부

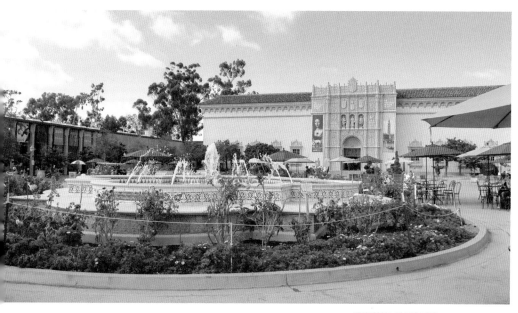

샌디에이고 미술관 전경

강하지 않을 수 없다.

샌디에이고 미술관은 공식적으로 1926년에 개관한 미술관이다. 개관 당시에는 이름이 샌디에이고 예술갤러리(The Fine Arts Gallery of San Diego)였다가, 1978년에 현재의 이름인 샌디에이고 미술관으로 바뀌었다. 소장품은 1만 2,000점 정도이며, 1년에 50만 명의 관람객이 찾아드는 미술관이다.

샌디에이고 미술관은 샌디에이고 시내에 넓게 펼쳐져 있는 발보아 공원(Balboa Park)에 자리 잡고 있다. 이 공원은 1868년에 만들어진 공원인데, 1910년 공모를 통해 스페인 탐험가 발보아(Basco Nunezde Balboa)

의 이름을 붙인 공원이다. 발보아는 대륙을 횡단하여 처음으로 태평양에 발을 디딘 서양인이다.

발보아 공원에는 없는 것이 없다. 수많은 종류의 박물관, 여러 종류의 극장, 온갖 놀이시설, 상점, 식당 등이 곳곳에 자리잡고 있다. 그 유명한 샌디에이고 동물원도 이 공원에 있다. 미국뿐만 아니라 세계 각처에서 끊임없이 관광객이 찾아드는 곳이다. 샌디에이고는 뉴욕시 다음으로 시내에 큰 공원을 만들어 놓은 도시인데, 뉴욕시는 1858년에 센트럴 파크(Central Park)를 만들었고, 샌디에이고는 1868년에 발보아 파크(Balboa Park)를 만들었다.

샌디에이고는 미국에서 8번째로 큰 도시이고, 캘리포니아에서는 두 번째로 큰 도시이다. 캘리포니아의 최남단 멕시코 국경에 자리 잡고 있다. 스페인이 멕시코를 거쳐 캘리포니아로 진출했기 때문에 샌디에이고는 캘리포니아의 첫 서양인 주거지이기도 하다. 인구는 130만 정도다. 사시사철 기후가 좋은 곳으로 유명하다. 따라서 관광이 주산업일 것 같지만 사실은 미 해군이 주둔하는 군사도시이다. 방위산업이 샌디에이고의 주력 산업이다.

2. 박람회 전시관에서 미술관으로

1542년 처음으로 스페인이 샌디에이고 항구에 도착해 그 지역을 스페인령으로 선포했다. 그 이후 이곳을 중심으로 200여 년 동안 캘리포니

부자와 미술관_미국 중서부

아는 스페인 지배하에 있었다. 샌디에이고는 캘리포니아에서 유럽인의 첫 정착지였고, 1769년 샌디에이고에 군사 요새와 관청이 만들어졌다. 1821년에는 독립한 나라 멕시코의 지배 지역이 되었고, 미국과 멕시코의 전쟁이 끝난 1850년부터는 미국 땅이 되었다. 이때 샌디에이고가 포함된 캘리포니아는 미국의 31번째 주로 편입된다. 이처럼 샌디에이고는 오랫동안 스페인과 스페인 문화의 영향력 아래 있었기 때문에 오늘날도 샌디에이고는 스페인 향기가 가장 많이 풍기는 미국 도시이다.

2011년 기준의 인구 구성을 살펴보면 히스패닉 인구가 29퍼센트를 차지하고 있다. 비록 미국 땅이라고 해도 미국 속 멕시코라고 할 정도로 샌디에이고는 스페인 문화가 많이 스며있는 곳이다. 샌디에이고 미술관도 이런 영향에서 벗어날 수 없었다. 미술관 건물도 스페인풍의 아름다운 석조 건물이다. 미국의 다른 도시 미술관들은 그리스풍의 대리석 건물인데 비해 샌디에이고 미술관은 스페인풍이 한껏 돋보이는 건물이다. 거기다가 소장품도 멕시코 등 라틴아메리카의 유명작가들 작품이 많다.

샌디에이고 미술관은 1915년에 샌디에이고에서 개최된 '파나마-캘리포니아 국제박람회(Panama-California International Exposition)'와 깊은 관계가 있다. 1914년에 파나마 운하가 개통되었는데 샌디에이고는 이 운하를 통과한 배가 북쪽으로 항해할 때 첫 기항지가 되는 곳이다. 이를 홍보하기 위해 샌디에이고는 국제박람회를 기획했다. 오늘날로서는 이해가 잘 가지 않는 일이지만 당시만 해도 샌디에이고가 성장하기 위해 발버둥을 치던 시기라, 멀고 먼 파나마 운하의 개통을 구실 삼아 이런 행사를 개최할 필요가 있었던 모양이다. 하기야 샌디에이고보다 더 먼 샌프란

시스코도 파나마 운하 개통을 구실로 같은 해에 '파나마-태평양 국제박람회(Panama-Pacific International Exposition)'을 개최했으니 그럴 수도 있는 일이다.

박람회 행사의 일환으로 예술품 전시회도 기획되었다. 그리고 예술품을 전시할 건물도 마련했다. 예술품 전시를 주도했던 사람들은 박람회가 끝난 후에도 예술품 수집을 계속해 나갔고, 박람회 때의 건물에 전시를 계속해 나가고 있었다. 이들은 독립된 미술관을 만들고 싶어 했는데, 1922년 브리지스(Bridges)라는 이름의 부부가 샌디에이고에 영구적인 갤러리를 짓겠다고 발표하자 그 소원이 결실을 보게 되었다.

브리지스 부부(Appleton and Amelia Bridges)는 1899년 동부의 메인(Maine)주로부터 샌디에이고로 이주해 온 사람이다. 금융업으로 큰 부를 쌓은 재벌로 시내에 많은 재산을 소유하고 있었다. 브리지스 부부의 발표 이후 시의 유지들과 예술 애호가들도 힘을 보태주었다. 이렇게 해서 결실을 본 것이 1926년 발보아 공원에 만들어진 현재의 샌디에이고 미술관이다.

샌디에이고 미술관의 바로 옆에는 아름다운 서양 중세 미술 작품을 전시하고 있는 조그마한 미술관이 하나 더 있다. 팀켄 미술관(Timken Museum of Art)이다. 샌디에이고 미술관의 후원 기관이었던 퍼트남 재단(Putnam Foundation)의 소장품을 전시하기 위해 개관한 미술관이다. 샌디에이고 미술관에 오면 이 미술관도 꼭 둘러봐야 한다.

3. 로트레크의 애환이 샌디에이고까지

나는 샌디에이고 미술관에서 툴루즈 로트레크(Henri de Toulouse-Lautrec, 1864~1901)의 작품을 유달리 많이 발견하고 깜짝 놀랐다. 샌디에이고와 로트레크를 연결시킬 수 있는 고리가 별로 없었기 때문이다. 19세기 후반을 잠시 살다 간 불우한 프랑스 화가 로트레크의 작품이 어떻게 해서 샌디에이고까지 오게 되었을까. 매우 궁금했다.

로트레크는 세잔, 고흐, 고갱 등과 함께 후기 인상파로 분류되는 작가이다. 그는 대귀족 집안의 맏아들로 태어났다. 그의 가문은 12세기부터 프랑스의 귀족이었고 아버지는 백작 칭호를 가지고 있었다.

로트레크는 남프랑스에서 태어나 8살 때 학교에 다니기 위해 이혼한 엄마가 있는 파리로 갔다. 그는 이때부터 그림에 재능을 보이기 시작했다. 스케치나 캐리커처 솜씨가 보통이 아니었다. 아버지 친구로부터 간단한 그림지도를 받기는 했지만 타고난 재능을 부인할 수 없었다.

그런데 그는 어렸을 때부터 병약했다. 부모가 사촌 간이었는데 근친결혼 때문이라는 이야기도 있다. 사고로 13살 때는 오른쪽 다리가 부러지고 이듬해에는 왼쪽 다리까지 부러졌는데 잘 낫지 않았다. 현대 의학자들은 이를 유전적인 요인으로 보고 있다. 다리는 더 자라지 못했다. 키는 154센티미터에서 더 크지 않았다. 그는 꼽추 아닌 꼽추가 되고 말았다.

로트레크는 귀족들의 취미인 승마나 사냥을 즐길 수 없었다. 자연스럽게 그림에 몰두하게 되고 화가가 되었다. 그런데 매우 독특한 화가였다. 오늘날로 보면 포스터와 같은 상업 그림을 그리는 화가였다. 당시 화

로트레크, 〈물랭루주-라굴뤼(Moulin Rouge-La Goulue)〉, 1891

가들의 화풍과는 완전히 달랐다. 이런 그의 그림들을 샌디에이고 미술관이 대량 소장하고 있다는 것이 나에게는 매우 신기했다.

연유를 자세히 살펴보니 역시 기증자의 안목 덕택이었다. 샌디에이고 미술관에 있는 로트레크의 작품은 미술관 후원자였던 볼드윈(Baldwin) 부부가 기증한 작품들이다. 남편이 죽자 부인(Maruja Baldwin)은 남편 수집품을 1972년 모두 샌디에이고 미술관에 빌려주었다가, 15년 후에는 아예 미술관에 기증했다. 여기에 32점으로 구성된 로트레크의 포스터 전질이 포함되어 있었던 것이다.

그 작품 중 〈물랭루주-라굴뤼(Moulin Rouge-La Goulue)〉는 1891년에 그린 대형 포스터이다. 이것은 로트레크의 첫 포스터이기도 하다. 여기에는 인상파의 특징에서부터 당시 파리 화가들의 마음을 사로잡았던 일본의 우키요에가 갖는 특성까지 함께 녹아들어 있다. 당시로서는 가장 현대적인 그림이 아닐 수 없다. 물랭루주는 오늘날까지 내려오는 극장식 식당이다. 라굴뤼는 물랭루주의 프로그램 이름이다. 이 프로그램에는 루이즈 베베르(Louise Weber, 1866~1929)라는 유명한 무희가 있었다. 몽마르트르의 여왕으로 불렸다. 〈물랭루주-라굴뤼〉는 이 프로그램을 선전하기 위해 그린 포스터이다. 오늘날의 포스터와 비교해도 전혀 손색이 없는 그림이다.

로트레크는 귀족의 후예였지만 신체적 요인 때문에 불우한 인생을 살았다. 그는 술에서 위안을 찾았고 결국 알코올 중독자가 되고 말았다. 처음에는 맥주, 와인 등을 마셨지만 나중에는 칵테일을 즐겼다. 자기 나름의 독창적인 칵테일을 만들어 마시기도 했다. 주위의 염려에도 불구하

고 그는 술에서 벗어나지 못했고, 결국 요양소로 보내졌으며 36세의 젊은 나이에 생을 마감하고 말았다.

그가 죽은 후 어머니와 화상이 그의 그림을 적극적으로 홍보했다. 어머니는 그가 태어난 마을에 미술관을 세웠는데, 로트레크의 작품을 가장 많이 소장하고 있는 미술관이 되었다. 오늘날 그의 그림은 미술시장에서 최고의 대접을 받는다. 2000년의 크리스티 경매에서 2,240만 달러에 낙찰된 작품이 나오기도 했다.

4. 디에고 리베라

샌디에이고는 미국과 멕시코의 국경인 만큼 샌디에이고 미술관은 스페인과 중남미의 라틴풍 그림이 강하지 않을 수 없다. 또 이런 미술관에 멕시코의 독보적 화가 디에고 리베라(Diego Rivera, 1886~1957)의 작품이 없을 리 없다. 매우 복잡 미묘한 그의 작품이 미술관에 걸려 있다. 제목부터가 어렵다. 〈Majandrágora Aracne Electrosfera en Sonrisa〉이다. 번역 자체가 잘 안 되는 제목이다. 새 신부 같은 예쁜 여자가 해골을 안고 있다. 도대체 무슨 의미일까? 오른쪽 위에는 어떤 식물이 자라고 있는 것 같고, 왼쪽 위에는 거미줄이 그려져 있다. 이 식물은 마취제로 사용되는 맨드레이크라는 식물이라고 한다.

예쁜 여자가 하얀 스페인산 멘틸라 망토를 입고 멕시코식 의자에 앉아 있다. 모델은 마야 카리나(Maya Guarina)라는 젊은 여인이다. 붉고 긴

디에고 리베라, ⟨Majandrágora Aracne Electrosfera en Sonrisa⟩, 1939

손톱의 손가락에 커다란 보석으로 장식된 반지를 끼고 있다. 참 복잡하고 난해한 그림이 아닐 수 없다. 리베라는 초현실주의 작가로 꼽힌다. 그는 이 그림에서 젊은 여자들의 이중성을 표현했다고 한다. 여자는 아름다우면서도 위험하다는 것이다.

리베라는 공산주의자였다. 그는 멕시코의 유명한 여류화가 프리다 칼로(Frida Kahlo)의 남편이기도 하다. 그들은 헤어졌다가 다시 결합했다(1929~1939, 1940~1954). 리베라는 유복한 집안에서 태어나 10살 때부터 정식으로 그림공부를 시작했다. 1907년에는 유럽으로 건너가 스페인과 파리 등에서 그림공부를 하고 유럽의 화가들과 사귀었다. 특히 모딜리아니와 친하게 지냈다. 리베라는 1921년 멕시코로 돌아와 정부가 주도하는 여러 가지 벽화작업에 참여했다.

1922년에는 멕시코 공산당에 가입하면서 급진적인 사회운동에 참여했다. 러시아의 유명한 공산주의자 레온 트로츠키(Leon Trotsky)가 멕시코에서 망명 생활을 할 때는 몇 달간 리베라 집에 머물기도 했다. 리베라는 미국에서도 많은 벽화를 그렸다. 그런데 1933년 뉴욕의 록펠러센터에 그린 벽화가 사회적 물의를 일으켰다. 대규모 노동궐기 데모대를 이끄는 레닌을 그렸기 때문이다. 그림을 의뢰했던 넬슨 록펠러(Nelson Rockefeller)는 레닌의 얼굴만이라도 무명의 지도자로 바꾸어 달라고 요청했다. 리베라는 거절했다. 록펠러는 그림값을 모두 지불한 후 그 그림을 없애버렸다. 대재벌 록펠러의 위세와 좌파 예술가의 꺾이지 않는 기개가 맞부딪친 사건이었다.

리베라는 칼로와 만나기 전에 이미 두 번 결혼했었다. 1929년에 42

살이었던 리베라는 20살이나 아래인 제자 칼로와 세 번째 결혼을 했다. 1939년에는 이혼을 했다가 1940년에 다시 결혼했다. 칼로가 죽은 후에는 또 다른 여자와 다시 결혼했다. 이처럼 리베라는 격정적이고 자유분방한 인생을 산 예술가이다.

5. 인상파를 거부한 화가

샌디에이고 미술관에서는 아름다운 그림 하나를 결코 놓치고 지나갈 수 없다. 윌리앙 부그로(William Bouguereau, 1825~1905)가 그린 〈어린 여자 목동(The Young Shepherdess)〉이다. 순진하고 예쁜 어린 아가씨를 잘 표현한 너무나 예쁜 그림이다. 특히 흙을 밟고 있는 맨발이 감상자의 마음을 흔들어 놓는다. 바람에 살며시 나부끼는 머리카락은 이 아가씨를 더욱 청순한 모습으로 만든다. 넓은 초원에는 양들이 평화롭게 풀을 뜯고 있다. 구태여 양을 지키고 있을 필요도 없다. 이 그림은 전통적인 아카데미즘 그림이다. 부그로는 예쁜 여자 누드를 많이 그린 화가이기도 하다.

부그로는 어렸을 때부터 그림에 재능을 보였다. 그의 아버지가 와인과 올리브를 거래하는 상인이었기 때문에 그도 그 사업을 권유받았으나 그림에 대한 재능이 워낙 뛰어나서 파리로 가 그림공부를 하고 화가가 되었다. 그는 전통적인 아카데미즘 화가이고 평생 파리 살롱에 그의 그림이 전시되었다. 그는 생전에 부와 명예를 누렸다. 그러나 1920년 이후부터는 그의 그림이 평가 절하되기 시작한다. 대중의 기호가 인상파 스타일

윌리앙 부그로, 〈어린 여자 목동(The Young Shepherdess)〉, 1885

을 선호하는 쪽으로 변해버렸기 때문이다. 그러나 그는 한평생 완고하게 인상파를 거부했다. 한때 그의 이름은 백과사전에서도 사라져 버렸다. 그러나 그림이 너무나 예쁜 것을 어찌할 것인가.

6. 문화에 목말라한 신천지의 부자들

샌디에이고는 신천지였다. 외지에서 많은 사람들이 새 사업을 위해 신천지로 몰려왔고 많은 부자들이 탄생하였다. 또는 다른 곳에서 이미 사업으로 성공한 후 살기 좋은 샌디에이고로 이주해 오기도 했다. 그런데 새롭게 만들어진 도시인지라 이들의 문화적 욕구를 충족시킬 수 없었다. 이들은 스스로 나서서 이곳을 문화의 성지로 만들고자 했다. 이 노력의 일환으로 탄생한 것이 바로 샌디에이고 미술관이다. 그들은 새로운 문화 성지를 만들기 위해 샌디에이고 미술관에 많은 돈을 기부하고 작품을 기증했다.

샌디에이고 미술관이 새 건물을 만들 때부터 열성적으로 노력을 기울여 온 브리지스 부부는 많은 작품까지 미술관에 기증했을 뿐만 아니라 이사회 멤버로서 직접 미술관을 위해 일하기도 했다. 그리고 많은 돈도 기부했다. 브리지스 부인은 1929년 남편이 사망하자 그림 구입을 위해 10만 달러를 쾌척하기도 했다.

샌디에이고 미술관의 초창기에 미술관의 초석을 든든히 한 사람은 레지날드 폴란드(Reginald Poland) 관장이다. 그는 새 건물이 완성된 1926

년부터 1950년까지 25년간 관장을 지내면서 미술관을 반석 위에 올려놓았다. 많은 기증자와 기부자를 확보했을 뿐만 아니라 소장품 구성을 훌륭하게 만드는데도 지대한 공헌을 했다. 어떤 기관이든 초창기에 어떤 사람이 어떤 능력으로 얼마 동안 그 기관을 위해 일했느냐가 그 기관의 발전을 가늠할 수 있는 잣대가 된다. 탁월한 능력을 지닌 사람이 장기간에 걸쳐 헌신한 기관은 발전하기 마련이다. 반대로 무능한 사람이 장기간에 걸쳐 그 기관을 장악하고 있으면 어떻게 될까.

퍼트넘이라는 성을 가진 자매(Anne and Amy Putnam)는 1920년대부터 1950년까지 샌디에이고 미술관을 끊임없이 후원한 대표적 후원자이다. 그들은 미국 북동부의 버몬트주 사람인데 삼촌인 헨리 퍼트넘(Henry W. Putnam)이 발명가로 대성해 샌디에이고에서 백만장자가 되자 삼촌을 따라 1913년 아버지와 함께 샌디에이고로 이주했다. 두 자매는 미술관에 끊임없이 작품을 기증하고 돈을 기부했다. 초기에 미술관을 일으키는 데 크게 공헌한 사람들이다.

그런데 1950년대에 와서 어떤 이유에서인지 폴란드 관장과 이들 사이에 불화가 생겼다. 이때부터는 퍼트넘 자매의 소장품이 퍼트넘 재단(Putnam Foundation)으로 갔고, 이 재단은 샌디에이고 미술관 바로 옆에 '팀켄 미술관(Timken Art Gallery)'이라는 작은 미술관을 새로 만들어 소장 작품을 전시했다. 샌디에이고 미술관 옆에 별도 미술관이 하나 더 만들어지는 희한한 일이 벌어졌다. 두 미술관은 바로 붙어 있고 팀켄 미술관은 입장료가 없으니 관람객에게야 별로 나쁠 것이 없다.

1950년대에 오면 또 다른 두 사람의 중요한 기부자가 나타난다. 그랜

트(Earle W. Grant)와 멍거(Pliny F. Munger)다. 이들은 뉴욕에서 인테리어 사업을 동업했는데 1941년에 샌디에이고의 라호야(La Jolla)로 이주해 사업을 이어갔다. 그들은 인테리어 사업을 했던 만큼 예술에 조예가 깊었고 작품 수집에 많은 열정을 쏟았다. 그리고 수집한 작품을 일반인들과 함께 감상하려고 샌디에이고 미술관에서 전시회를 열기도 했다. 나중에는 소장 작품을 미술관에 기증하기 시작했다. 이어서 많은 작품과 함께 현금도 기부했다.

1962년 멍거가 죽자 그랜트는 친구를 기념하기 위해 1965년 샌디에이고 미술관에 그랜트-멍거 전시실을 만들었다. 그리고 많은 현금도 기부했다. 1972년 그랜트가 죽자 그의 모든 소장품과 재산은 샌디에이고 미술관에 기증되었다. 그의 기부 재산은 350만 달러가 넘었다. 그랜트와 멍거의 기부 덕분에 샌디에이고 미술관은 그 면모를 일신할 수 있었다.

1960년대에 오면 샌디에이고 미술관에 월브리지(Walbridge)라는 새로운 구세주가 나타난다. 월브리지는 은퇴하면서 온 가족이 샌디에이고로 이주해 온 부자이다. 그들 역시 살기 좋은 샌디에이고를 찾아온 이방인이었다. 남편 노턴(Norton Walbridge)은 성공한 사업가였고, 부인 바버라(Barbara)는 예술학교를 나온 예술 애호가였다. 작품 수집과 기부는 부인이 더 적극적이었다. 이처럼 샌디에이고 미술관은 외지에서 들어온 부자들이 많은 작품과 돈을 내놓았다.

월브리지 부부가 기증한 첫 작품은 인상주의 여류화가 베르트 모리조(Berthe Morisot)의 작품이었는데, 이 작품은 샌디에이고 미술관에 들어온 첫 인상파 그림이기도 하다. 1976년 남편이 죽자 부인은 그림, 조각 등

주요 소장품 중 하나인 디에고 리베라의 〈무어 박사의 손〉, 1940

28점을 기증했다. 그 이후에도 기증은 계속되었으며, 100점이 넘는 작품을 샌디에이고 미술관에 기증했다.

월브리지 부부는 20세기의 훌륭한 정원 조각품도 많이 기증했다. 그들의 조각 기증에 힘입어 1960년 말에는 미술관 뜰에 큰 조각 전시장이 마련된다. 월브리지 부부는 특히 20세기 이후 현대작품을 많이 수집하고 기증했다. 부인 바버라는 2010년 96세에 타계할 때까지 40년 이상 샌디에이고 미술관을 후원했다.

부자와 미술관_ 미국 중서부

주요 소장품 중 하나인 앙리 마티스의 〈La Gerbe〉, 1916~1917

　　미술관은 작품을 기증하는 사람과 돈을 기부하는 사람이 있는데, 작품을 기증하는 사람은 대부분 그림 수집가들이다. 그런데 이 경우에는 미술관이 필요로 하는 그림과 수집가가 기증하려는 그림이 반드시 일치하지 않을 수도 있다. 따라서 오랜 기간 미술관과 인연을 가지고 작품을 기증하는 사람들에게는 작품 수집 단계에서부터 미술관의 전문가들이 직접 조언을 하기도 한다. 수집가가 좋아하는 그림이면서 미술관에도 필요한 작품이면 더 이상 좋을 수 없기 때문이다.

미술관은 미술관의 품격과 특성을 위해 나름대로 필요로 하는 작품 구성이 있다. 여기에 맞추어 작품을 구입해야 한다. 이 경우에는 돈을 기부받는 것이 더 반가울 수 있다. 미술관은 그 돈으로 필요로 하는 그림을 직접 구매할 수 있기 때문이다. 그동안 샌디에이고 미술관에도 크고 작은 자금을 직접 기부한 사람들이 많다. 그중에서도 가장 큰 현금을 기부한 사람은 액슬린(Axline)이라는 사람이다. 이 부부는 3,000만 달러라는 거금을 미술관에 기부해 주었다.

부자와 미술관_ 미국 중서부

포틀랜드 미술관
Portland Museum of Art

1. 서부 개척의 하이라이트

미국은 동부 해안에서부터 시작된 나라이다. 동부에서 서부로의 끊임 없는 전진이 바로 미국의 역사였다. 이를 서부 개척이라고 한다. 서부 개 척의 최후 종착지가 오늘날의 오리건, 아이다호, 와이오밍, 몬태나, 워싱 턴주라고 불리는 서북부 지방이다. 오리건은 이 지역 개척의 베이스캠프 였고, 오리건 개척의 베이스캠프는 포틀랜드였다.

포틀랜드는 태평양 연안의 항구도시이다. 미 대륙에서 태평양에 연해 있는 주는 캘리포니아, 오리건, 워싱턴 세 개 주인데, 캘리포니아주의 LA 와 샌프란시스코, 워싱턴주의 시애틀 등은 우리에게 잘 알려져 있지만 오 리건주의 포틀랜드는 다소 생소하다. 그렇지만 포틀랜드도 작지 않은 도 시이고 캘리포니아 위쪽에서는 역사가 가장 오래된 도시이다. 그리고 서 북지역 개척의 전진 기지였다.

그런 만큼 이곳에도 볼만한 미술관이 없을 리 없다. 미술관은 문명

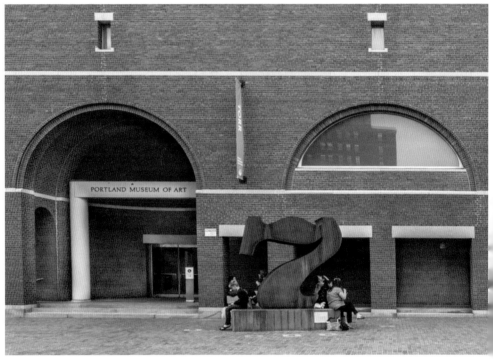

포틀랜드 미술관 입구

화의 귀착지이고 개척의 종착점이다. 서북지역 개척과 더불어 포틀랜
드에도 아름다운 미술관이 들어섰다. 바로 포틀랜드 미술관(Portland Art
Museum)이다. 서부 개척시대에 서민들의 사랑을 한껏 받은 민들레 같은
미술관이었는데 LA, 샌프란시스코, 시애틀 등에 크고 훌륭한 미술관들이
만들어지면서 이제는 서부의 외로운 민들레 취급을 받고 있다.

　　포틀랜드 미술관은 1892년에 만들어졌다. 역사와 전통이 있는 미술
관이다. 서부에서는 가장 오래된 미술관이고, 미국 전체에서는 7번째로

오래된 미술관이다. 크기로는 미국에서 25번째에 불과하지만, 소장품은 4만 2,000점이 넘는다. 소장품 중 일부는 항상 외부에 순회 전시 중일 정도로 소장품이 풍부하고 볼만한 작품도 많다. 건물 밖에는 조각 정원도 조성되어 있다. 관람객은 연 50만 명이 넘는다.

포틀랜드 미술관은 미국 서북부의 중심 미술관이다. 미국 원주민 작품을 많이 소장하고 있을 뿐만 아니라 아시아 작품도 많다. 한국, 중국, 일본 등의 작품을 상설전시하고 있다. 1892년 미술관 설립 시에 크럼패커 가족 도서관(Crumpacker Family Library)도 만들었다. 여기에는 4만 점이 넘는 미술 관련 카탈로그를 소장하고 있다.

Northwest Film Center도 이 미술관의 부속 기관이다. 미국 서북부 지역의 미디어아트 발전을 촉진하기 위해 1978년에 설립되었다. 미디어 예술과 영화 예술을 연구하고 진흥시키기 위해 각종 전시회와 교육 프로그램을 개최하고 정보제공 업무를 수행한다.

포틀랜드 미술관은 미국의 서부지역에서 선두 미술관이 되려고 노력하고 있다. 2007년부터는 2년마다 CNAA(Contemporary Northwest Art Awards) 전시회가 열린다. 일종의 비엔날레이다. 여기서는 오리건주, 워싱턴주, 아이다호주, 와이오밍주, 몬태나주의 예술가 중 한 사람에게 알린 슈니처(Arlene Schnitzer) 상이 수여된다. 이 지역의 예술가를 발굴하고 키우기 위한 행사이다.

미술관은 전시실도 많고, 많은 작품이 전시되어 있다. 시간을 꽤 할애해야 작품을 제대로 감상할 수 있다. 초창기 미국 작가들의 서북지역 풍경화는 미술관이 자부심을 가지는 작품들이다. 일본 작품들이 유달리 많

이 걸려 있는 것도 특징이다. 한국 작품도 물론 전시되어 있다.

2. 오리건 테리토리

미국의 서북부 지역은 미국에서 가장 마지막으로 개척된 곳이다. 지금의 오리건주, 아이다호주, 워싱턴주, 와이오밍주, 몬태나주, 캐나다의 브리티시컬럼비아주 등은 1800년대 전반까지 영국과 미국이 공동으로 관리하고 있었다. 별도의 지방정부 조직은 만들어지지 않았다. 그러다가 1846년 미국은 영국과 합의해서 이 지역을 분할했다. 브리티시컬럼비아주는 영국에 귀속시켜 캐나다의 한 부분으로 만들고, 나머지는 미국으로 귀속시켰다. 미국은 자기들이 차지한 땅에 1848년 '오리건 테리토리(Territory of Oregon)'라는 공식 지명을 붙였다. 그리고 정부가 관리를 임명해 이 지역을 직접 지배하기 시작했다.

1859년 미국 정부는 '오리건 테리토리'에서 지금의 오리건주 지역을 분리해 미국의 33번째 주로 편입시켰다. 수도는 세일럼(Salem)으로 정했다. 그렇지만 가장 큰 도시는 포틀랜드이다. 포틀랜드는 태평양에 연한 항구도시로서 1830년대에 마을이 형성되었고, 서북부 개척을 위한 물자를 공급하는 교통의 요충지였다.

초창기에는 오리건 삼림 지대에서 벌목한 목재를 중심으로 관련 산업이 발전했다. 도시는 급성장했고 한때는 범죄가 늘고 불법적인 거래가 성행하는 매우 위험한 도시로 악명을 떨쳤다. 그렇지만 지금은 미국에

서 가장 살기 좋은 도시 8번째에 기록되고 있다. 기후 조건이 장미 재배에 최적이라 포틀랜드는 한 세기 이상 장미의 도시(City of Roses)라고 불리고 있다. 현재 포틀랜드시 인근 지역에는 300만 명이 넘는 인구가 살고 있으며, 미국에서 17번째로 인구가 많이 몰려 사는 곳이 되었다. 오리건주 인구의 60퍼센트가 이곳에 살고 있는 셈이다.

3. 개척지의 부자들도 좋은 미술관을 갖고 싶어 했다

포틀랜드 미술관은 1892년 7인의 포틀랜드 유지가 '포틀랜드 예술협회'를 만들면서 시작되었다. 예술협회를 만든 목적은 모든 포틀랜드 주민들이 즐길 수 있는 최고급 미술관을 만드는 것이었다. 7인의 발기인은 Henry Corbett, Dr. Holt Wilson, Henry Failing, William Ladd, Winslow Ayer, Rev. Thomas Eliot, C. E. S. Wood이다. 이들은 당시 포틀랜드에서 가장 영향력 있는 인물들로 이후 미술관을 만들고 발전시키는데 많은 공헌을 한 사람들이다.

포틀랜드의 사업가 헨리 코버트(Henry Corbett, 1827~1903)가 먼저 만 달러를 내놓고 이 돈으로 첫 작품을 사들였다. 사들인 작품은 그리스 로마 시대 조각의 석고상 100여 점이었다. 이 작품들은 7인의 발기인 중 한 사람인 윈즐로 에이어(Winslow Ayer)가 메트로폴리탄 미술관과 보스턴 미술관의 전문가들로부터 조언을 받아 구매한 것이다.

이 수집품은 '코버트 컬렉션'으로 명명되었는데 초기 오랜 기간 미술관에 전시되었다. 이것들은 곧 포틀랜드의 가장 소중하고 인기 있는 문화재가 되었다. 학생들과 많은 단체 관람객이 찾아 들었다.

포틀랜드 미술관을 만드는데 가장 큰 공헌을 한 사람은 오리건주의 개척자이면서 이 지역 최고 사업가이고 가장 영향력 있는 인물인 헨리 코버트이다. 미술관 설립의 발기인이면서 이사회 초대 의장을 지냈고, 미술관에 거금을 기부했다.

코버트는 본래 동부의 매사추세츠주 출신이다. 조상은 필그림보다 불

과 30년 후인 1620년에 매사추세츠에 도착한 미국 개척의 선구자다. 매사추세츠주에서 대대로 살다가 아버지가 사업을 하면서 뉴욕주로 옮겼는데, 코버트는 신 개척지인 오리건의 포틀랜드로 옮겨와서 사업 기반을 닦고 거기서 상원의원(1867~1873)까지 지내는 등 대 성공을 거둔다. 그는 오리건 개척의 선구자였다.

코버트는 23살이 되는 1850년 신개척지 포틀랜드에서 사업을 하기로 마음먹는다. 서북부 오지에는 공산품이 절대적으로 부족했다. 그곳에서 생산되고 있지 않은 커피, 설탕, 담배, 의약품 등의 생필품과 총, 화약 등 무기류는 동부에서 그곳으로 가져갈 수만 있다면 황금알을 낳는 거위나 마찬가지였다. 코버트는 뉴욕에서 당시 화폐로 2만 5,000달러에 해당하는 다양한 생필품, 잡화 물건, 무기류 등을 배에 실어 포틀랜드로 보낸다.

배는 뉴욕항을 출발해 남아프리카의 희망봉을 거쳐 태평양을 건너 포틀랜드로 간다. 지금으로는 상상하기 어려운 여정이다. 당시에는 대륙 횡단 철도도 없었고, 파나마 운하(코버트가 죽고 10년 후에 개통)도 없었으니 다른 선택의 여지가 없었다. 코버트의 화물을 실은 배는 해를 넘겨 1851년 5월 포틀랜드 항에 입항한다. 코버트는 대륙을 횡단해 이보다 두 달 앞서 3월에 도착해 화물 처분을 준비했다. 이 화물에서 그는 2만 달러의 순이익을 냈다. 이윤은 뉴욕에 있는 화물 공급회사와 반씩 나누어 가졌다.

그의 포틀랜드 정착은 대성공이었다. 코버트는 '오리건 테리토리'의 첫 번째 대상인이 된 셈이다. 처음에는 이 지역의 생필품과 산업용품 등을 뉴욕에서 직접 조달하는 무역 상인이었다. 이후 코버트는 은행, 금융, 보험, 선박, 철도, 텔레그래프, 철강, 건설, 부동산 등 온갖 사업에 진출해

포틀랜드 최고의 사업가로 등극한다. 그리고 포틀랜드에서 이루어지는 자선사업에는 항상 첫손에 꼽히고 있었다. 이런 기반을 바탕으로 남북전쟁 직후 공화당으로 연방 상원의원까지 지낸다.

4. 미술관의 발전

1905년 이곳에서 개최된 '루이스-클라크 박람회(Lewis & Clark Centennial Exposition)'는 미술관이 급성장하는 계기가 된다. 이 박람회는 서북지역에서 개최된 첫 국제박람회이다. 이 박람회를 계기로 미술관은 새 건물로 이전했고 전시회도 열렸다.

1909년에는 크로커(Anna Belle Crocker)가 미술관 큐레이터를 맡았는데 1936년 은퇴할 때까지 미술관을 크게 발전시켰다. 성공한 대부분의 미국 미술관이 설립 초기에 유능한 관장이나 큐레이터가 오랜 기간 근무하면서 그 초석을 닦는다. 포틀랜드 미술관도 크로커가 27년간 근무하면서 미술관을 반석 위에 올려놓았다.

크로커는 1909년 미술관 예술학교(Museum Art School)를 만들어 초대 교장까지 맡았는데 이 학교는 오늘날의 '태평양 서북 예술대학(Pacific Northwest College of Art)'으로 발전했다. 1913년에는 뉴욕에서 유럽의 현대미술을 미국에 소개하는 아모리 쇼(Armory Show)가 열렸는데 포틀랜드 미술관은 이 쇼가 끝나자마자 여기에 출품했던 주요 작품들을 가져와서 큰 전시회를 개최했다. 이 전시회에는 세잔, 고흐, 고갱, 마티스, 마네,

부자와 미술관_ 미국 중서부

르누아르 등의 작품이 전시되었고, 신개척지의 주민들에게 예술의 새로운 세계를 선보였다. 당시 큰 논란을 일으켰던 마르셀 뒤샹의 〈계단을 내려오는 누드(Nude Descending a Staircase)〉도 전시되었다. 뒤샹의 이 작품은 지금 필라델피아 미술관이 소장하고 있다.

1920년대에 미술관은 급성장했다. 포틀랜드 유지 집안의 딸 샐리 루이스(Sally Lewis)는 유럽과 뉴욕의 유명 화가들과 교우하면서 이들의 작품을 가져와 전시회를 개최했다. 1923년에 개최한 첫 전시회에는 피카소, 마티스, 드랭의 작품뿐만 아니라 당시 유명한 미국 현대 작가들의 작품까지 44개 작품을 유치해 전시회는 대성공을 거두었다. 1년 후에 두 번째 전시회를 개최했는데 이 전시회에는 브란쿠시(Brancusi)의 조각 작품 〈A Muse〉를 가져와 전시하기도 했다. 이 작품은 루이스가 소장하고 있다가 1959년 미술관에 기증했다.

지금의 미술관 건물은 1932년에 마련되었다. 시내 한복판이고 옆에는 공원이 있다. 이 건물은 미술관 초기에 그리스 로마 석고상을 사들여 온 에이어가 10만 달러를 내놓으면서 건축이 시작되었다. 그래서 이 건물은 에이어 관(Ayer Wing)이라고 불린다. 그 이후에 엘라 허쉬(Ella Hirsch)가 부모님을 기려 희사한 돈으로 허쉬 관(Hirsch Wing)을 증축했다. 이 증축이 완료된 1939년에는 미술관 전시 공간이 두 배로 늘어났다. 1943년의 소장품 재고 조사에 의하면 이미 항구적 소장품이 3만 3,000점이고, 장기 계약으로 소장하고 있는 소장품도 750점이나 되었다.

1950년대에는 유명한 전시회가 여러 번 열렸다. 1956년에는 크라이슬러 자동차의 창업자 월터 크라이슬러가 수집한 '월터 크라이슬러 컬렉

선'을 유치해 6주간 전시했는데 5만 5,000명이 넘는 관람객이 찾아왔다. 이 전시회는 포틀랜드 미술관이 주관해서 만들어졌지만, 인기에 힘입어 9개의 다른 도시에도 초청받아 전시회가 개최되었다.

1959년에는 고흐 전시회가 열렸는데 8만 명 이상이 찾아왔다. 미술관은 이때의 입장 수익금으로 모네의 수련을 구매할 수 있었다. 1960년대에는 미술관 관장을 두 번이나 지낸 호프만을 기념해 호프만 기념관 (Hoffman Memorial Wing)을 신축함으로써 미술관이 대폭 확장되었다. 1978년에는 길키 부부(Vivian and Gordon Gilkey)가 미술관과 인연을 맺었고, 이들은 판화, 드로잉, 사진 등을 수천 점 수집해 1998년 미술관에 그래픽아트 센터(Vivian and Gordon Gilkey Center for Graphic Arts)를 열었다.

2001년에는 미술관 역사상 최고의 미술품 구매가 있었다. 유명한 뉴욕의 예술 비평가 클레멘트 그린버그(Clement Greenberg)의 개인 소장품 159점을 사들인 것이다. 여기에는 케네스 놀런드(Kenneth Noland), 줄스 올리츠키(Jules Olitski), 앤서니 카로(Anthony Caro) 등 쟁쟁한 20세기 현대 작가와 컨템퍼러리 작가들의 작품이 포함되어 있다. 미국은 알려지지 않은 도시의 알려지지 않은 미술관도 이처럼 그 저력이 만만치 않다.

5. 만만치 않은 소장품들

1908년 미술관은 미국의 대표적 인상파 화가이면서 20세기 초 미국에서 가장 영향력 있는 작가 중 한 명인 차일드 하삼(Childe Hassam,

차일드 하삼, 〈Afternoon Sky, Harney Desert〉, 1908

1859~1935)의 〈Afternoon Sky, Harney Desert〉를 확보했다. 이 작품은
미술관이 소장하게 된 첫 그림이었다. 하삼의 작품들이 미술관에 전시된
후 바로 구매했던 것이다.

　하삼은 미술관 발기인 중 한 명인 우드(Wood)와 가까운 친구였다.
하삼은 동부의 보스턴 출신인데 1904년 처음으로 오리건을 방문했다가
1908년에 다시 오리건을 찾았다. 두 번째 방문 목적은 친구 우즈의 집을

장식하기 위해 만들어 둔 벽화 패널을 설치하기 위해서였다. 그해 여름에 하삼과 우드는 오리건의 하니 카운티(Harney County)에 두 달간 머물면서 사냥도 하고, 낚시도 하고, 그림도 그렸다. 하삼은 이 지역의 아름다움에 도취해 30점이 넘는 작품을 완성했다. 〈Afternoon Sky, Harney Desert〉는 이때 만들어진 작품 중 하나이다.

하삼은 1886년에서 1889년까지 파리에 유학했다. 이 당시 파리는 인상파 화가들이 미술 혁명을 일으켰던 시기이다. 하삼 역시 인상파에 빠져들었다. 그리고 매우 적극적으로 인상파 운동에 참여했으며 미국 컬렉터들에게 인상파를 열정적으로 홍보했다. 미술관의 이 작품은 인상파의 특징이 가득한 작품이다. 특히 대평원과 하늘의 색조는 인상파 화가들이 즐겨 사용하는 색조 그대로이다.

1898년 미국 동부에는 '미국화가 10인방(Ten American Painters or The Ten)'이라는 화가 모임이 있었다. 이들은 뉴욕과 보스턴 등지에서 20여 년간 그룹 전 등을 개최하면서 화단에서 큰 영향력을 발휘했다. 모두가 그 당시 아방가르드 미술이었던 인상파 화가였다. 하삼은 이 모임을 주도적으로 이끌었던 화가이다. 하삼은 다작하는 작가였던 만큼 미국의 대부분 미술관에서 그의 작품을 접할 수 있다.

포틀랜드 미술관에는 꼭 놓치지 않아야 할 조각 작품이 하나 있다. 1959년 루이스로부터 기증받은 브란쿠시의 조각 〈A Muse〉이다. 현대 조각의 거장 브란쿠시의 냄새를 그대로 맡을 수 있는 작품이다. 아주 작은 작품이지만 브란쿠시 작품 중에서는 사람의 모습이 가장 분명하게 묘사된 작품이다. 깜찍한 인형과 같다. 1918년 작이다.

콘스탄틴 브란쿠시, 〈A Muse〉, 1912

브란쿠시(Constantin Brancusi, 1876~1957)는 루마니아 시골의 작은 마을에서 가난한 소작인의 아들로 태어났다. 1904년(28살)부터는 프랑스에 거주하면서 프랑스인이 되었다. 프랑스에 갈 때는 부쿠레슈티에서 파리까지 걸어서 갔다고 한다. 그는 천재 조각가고, 뛰어난 현대 조각가이다. 정규 교육을 받지는 못했지만, 손재주가 뛰어났다. 18살 때 한 독지가가 그의 재능을 알아보고 예술학교에 보냈는데, 이때부터 타고난 재능을 발휘했다. 작가가 되어서는 피카소, 뒤샹 등 당대의 수많은 유명 작가와 교류하며 지냈다.

브란쿠시는 10대와 20대 시절에는 보헤미안 분위기에서 낙천적이고 쾌락적인 생활을 했으며, 항상 고향에 대한 향수에 젖어 살았다. 시가와 와인을 즐기고 많은 여자와 어울려 지냈다. 아들이 하나 있었으나 자기 아들로 인정하지는 않았다. 재능이 많은 만큼 필요한 가구나 도구들은 스스로 만들어서 조달했다. 그의 작품 한 점이 경매에서 3,720만 달러에 팔리면서 그때까지 조각 작품으로는 최고가를 기록하기도 했다.

모네의 〈수련(Water Lilies)〉 연작은 모네의 대표작이고, 다양한 작품에 작품 수도 많다. 〈수련〉은 전 세계 유명 미술관이 거의 모두 소장하고 있는 작품이다. 모네의 대표작일 뿐만 아니라 인상파의 대표작이고 컬렉터들의 사랑을 많이 받는 작품이기 때문이다. 모네의 〈수련〉이 없는 미술관은 한 수 아래로 칠 정도이다. 그러나 〈수련〉도 그 크기, 작품성, 가치, 의미가 작품에 따라 모두 다르다. 따라서 '좋은' 〈수련〉도 있고, 그렇지 않은 〈수련〉도 있다.

포틀랜드 미술관도 〈수련〉(160.7×180.7cm)을 소장하고 있다. 나름대

클로드 모네, 〈수련(Water Lilies)〉, 1914~1915

로 큰 〈수련〉 작품인데 미술관은 좋은 〈수련〉이라고 자부하고 있다. 1959
년 개최한 고흐 전시회의 수익금으로 구매했다.

모네(1840~1926)는 인상주의를 대표하는 프랑스 화가이다. '인상주의
(Impressionism)'라는 말 자체가 모네의 〈해돋이-인상〉이라는 작품에서

사과 그림이 있는 미술관의 카페테리아

유래했다. 이 작품은 제1회 인상파 전에 출품했던 작품이다. 모네는 파리
에서 태어났지만 5살 때 가족이 노르망디로 이사하는 바람에 거기서 자
랐다. 어렸을 때부터 시골 풍경을 마음껏 즐길 수 있었으며, 미술에서 빛
의 의미와 빛의 역할을 체험적으로 깨달을 수 있었다. 나중에 인상파로
나아가게 되는 소양은 이때부터 가꾸어졌다고 볼 수 있다.

　아버지는 모네가 가족 사업인 야채상을 이어받기를 바랐으나 모네는

미술관 전시장 내부

화가가 되기를 원했다. 그림에 소양이 있었기 때문이다. 학교에서도 정식
으로 그림 수업을 받았다. 스무 살이 넘어서는 파리로 가서 그림을 그리
기 시작했는데 나중에 인상파의 동료가 되는 젊은 작가들과 일찍부터 교
류하면서 그림을 그렸다.

1883년(43살)부터는 파리 교외 지베르니(Giverny)에 집을 짓고 전원생
활을 하면서 많은 작품을 생산해냈다. 정원에 연못을 파고 다리를 놓고 수

빈센트 반고흐, 〈The Ox-Cart〉, 1884

런을 키웠다. 그 정원을 배경으로 수많은 그림을 그렸다. 2008년 내가 그
곳을 방문했을 때도 집과 정원을 비롯해 모네의 발자취는 그대로 보존되
어 있었다. 수많은 관광객들이 모네의 그림 속 정원 모습 그대로인 정원
을 거닐며 모네와 그림에 빠져들었다. 모네는 1899년부터 〈수련〉 연작을
그리기 시작했는데 포틀랜드의 〈수련〉은 1915년에 그려진 작품이다.

부자와 미술관_ 미국 중서부

미술관은 2007년 고흐(Vincent Willem van Gogh, 1853~1890)가 1884년에 그린 〈The Ox-Cart(60×80cm)〉를 기증받았다. 이것은 서북 아메리카 지역 최초의 고흐 작품이다. 〈Cart with Black Ox〉라고도 불린다. 검은 황소가 수레를 끄는 그림이기 때문이다. 그림은 전체적으로 색깔도 어두울 뿐만 아니라 분위기도 어둡다. 황소도 늙었고 수레도 낡았다. 주위에 까마귀가 날고 있는 것도 어두운 분위기를 한층 더 짙게 한다.

이 그림은 어떤 가족이 1950년 직접 구매해서 소장하고 있다가 2007년 포틀랜드 미술관에 기증한 것이다. 2010년까지는 포틀랜드 미술관에 들어온 기증 작품 중 가장 값진 것이었다.

샌프란시스코 현대미술관
San Francisco Museum of Modern Art

1. 캘리포니아 현대미술의 개척자

샌프란시스코는 미국에서 가장 자유분방한 도시이다. 히피 문화가 성행했고, 반전운동이 시작되었으며, 동성애자가 터를 잡은 곳이다. 그리고 시대를 선도하는 예술가들이 모여드는 도시이다. 이런 도시에 현대미술관이 만들어지지 않았을 리 없다. 바로 샌프란시스코 현대미술관(San Francisco Museum of Modern Art: SFMOMA)이다.

샌프란시스코는 캘리포니아주의 북쪽 끝에 자리 잡고 있다. 인구 470만으로 미국에서 12번째로 크고 2019년 기준 경제 규모는 미국 도시 중 4번째이다. 미국이 독립선언서를 발표한 1776년에서야 스페인의 식민지로 늦게 개척되기 시작한 도시이지만, 1849년 캘리포니아 골드러시가 시작되면서 급속도로 발전했다. 1870년에서 1900년 사이에는 태평양 연안에서 가장 큰 도시로 성장했다. 1906년에는 대지진으로 도시가 거의 파괴되는 불운을 겪지만, 그 이후 재건설이 급속도로 진행되었다. 1915년

샌프란시스코 현대미술관 전경

에는 파나마 운하 개통을 축하하는 '파나마-태평양 국제박람회'를 개최
해 재도약의 기틀을 마련했다. 그 이후 100년의 세월이 흐르면서 오늘날
의 샌프란시스코가 만들어졌다.

　　샌프란시스코는 미국에서 가장 살기 좋은 도시의 앞 순위에 꼽히는
도시이다. 기후가 좋고 문화 예술이 풍부하기 때문이다. 샌프란시스코의

이런 위상에 크게 한몫하는 곳이 샌프란시스코 현대미술관(SFMOMA)이다. SFMOMA는 20세기 미술과 동시대 미술에 집중하고 있는 현대미술 전문 미술관으로 미국 서부해안 최초의 현대미술관이기도 하다. 1987년에 'LA 현대미술관'이 만들어지기까지, 그리고 'LA 카운티 미술관'에 현대미술 전시관이 들어서기 전까지는 SFMOMA가 캘리포니아의 현대미술과 동시대 미술을 선도하는 역할을 수행했다. 소장품은 3만3,000여 점이다. 5천 평이 넘는 전시 공간을 가진 대형 미술관으로 면적으로는 미국에서 가장 큰 미술관 중 하나이고, 현대작품 미술관으로는 세계에서 가장 큰 미술관이기도 하다. 연 관람객은 100만 명이 넘는다.

미술관은 1935년 처음 설립되는데 그때의 이름은 그냥 샌프란시스코 미술관(San Francisco Museum of Art)이었고 위치도 지금과는 다른 곳이었다. 40년이 지난 1975년 미술관의 명칭이 현대미술관으로 바뀌었다. 그리고 설립 60주년을 맞는 1995년 현재의 위치로 이전해 오늘날의 미술관으로 발전했다. 당시 미술관 건축비로 6천만 달러가 소요됐다고 한다.

미술관은 설립 다음 해에 마티스 전시회를 개최했다. 설립 초기에 의미 있는 기획전을 연 것이다. 그리고 이때부터 사진 작품을 소장하기 시작했는데 사진을 예술작품으로 인정한 최초의 미술관 중 하나이다. 이후 사진 작품의 소장이 꾸준히 증가했다. 사진 작품으로는 미국에서 가장 앞서가는 미술관이다.

샌프란시스코 현대미술관은 추상표현주의를 가장 먼저 읽어낸 현대미술관이기도 하다. 1945년에 잭슨 폴록의 첫 전시회가 SFMOMA에서 개최되었고, 이어서 클리포드 스틸(Clyfford Still), 아실 고르키(Arshile

Gorky) 등 추상표현주의 1세대 대가들의 첫 전시회도 이 미술관에서 개최되었다.

미술관은 20세기 최고 작가들의 작품을 소장하고 있다. 앙리 마티스 (Henri Matisse), 장 메챙제(Jean Metzinger), 파울 클레(Paul Klee), 마르셀 뒤샹(Marcel duchamp), 앤디 워홀(Andy Warhol), 잭슨 폴록(Jackson Pollock), 리처드 디벤콘(Richard Diebenkorn), 클리포드 스틸(Clyfford Still), 도로시아 랭(Dorothea Lange), 안셀 애덤스(Ansel Adams) 등의 주요 작품을 소장하고 있다.

2. 늘어나는 소장품

설립과 더불어 샌프란시스코의 유명한 그림 수집가 앨버트 벤더 (Albert M. Bender, 1866~1941)가 디에고 리베라의 작품 〈꽃을 나르는 사람 (The Flower Carrier)〉와 함께 36점의 작품을 기증했다. 이로써 미술관은 작품 소장의 기초를 만들 수 있었는데 벤더는 평생 1,100여 점 이상의 작품을 SFMOMA에 기증했다. 그리고 처음으로 미술관에 작품 구매기금도 마련해주었다.

디에고 리베라(Diego Rivera, 1886~1957)는 멕시코의 전설적 벽화 전문 화가이다. 1931년에는 뉴욕현대미술관에서 회고전이 개최되었다. 회고전 이후 1932년에서 1933년 사이 디트로이트에서 그린 27개의 벽화 연작 〈Detroit Industry Murals〉는 작가 스스로 자신의 대표작이라고 말

디에고 리베라, 〈꽃을 나르는 사람(The Flower Carrier)〉, 1939

했다. 이 작품은 2014년 미국 정부가 국립역사기념물(National Historic Landmark)로 지정했다. 벤더는 디에고 리베라의 첫 미국인 후원자 중 한 사람이기도 하다.

미술관 설립의 초석을 닦는 데 결정적 공헌을 한 앨버트 벤더는 당시 샌프란시스코 최고의 그림 수집가이면서 최고의 예술 후원자였다. 그는 아일랜드 더블린 태생으로 15살 때 외가 식구들을 따라 샌프란시스코로 이주해 보험업으로 큰돈을 벌었다. 벤더는 어렸을 때부터 문학을 좋아하는 소년이었는데 사업에 성공하자 희귀도서를 수집하기 시작했다. 이어서 샌프란시스코 지역의 예술가, 문학가와 어울리면서 지역 작가들의 작품을 수집했다. 그는 작품을 수집하면서 동시에 그 작품들을 샌프란시스코 지역의 미술관과 대학, 도서관 등에 기증했다.

SFMOMA는 소장품 확보에 꾸준히 노력을 기울였다. 끊임없는 작품 기증과 자금 기부가 있었고 미술관 자체적으로도 직접 많은 작품을 구매했다. 1952년에는 미국의 1세대 사진작가 알프레드 스티글리츠의 전 생애에 걸친 작품 68점을 확보했다. 일부는 구매했고 일부는 부인이기도 했던 유명 여류화가 조지아 오키프(Georgia O'Keeffe)가 기증한 것이다. 1975년에는 클리포드 스틸이 본인의 기념비적 작품 28점을 기증했다. 그 외에도 수많은 작가와 독지가들이 헤아릴 수 없는 작품을 기증했다. 사진 작품의 소장과 전시에는 타 미술관의 추종을 불허한다.

뉴욕의 휘트니 미술관 관장을 지냈던 로스(David A. Ross)가 1998년에서 2001년까지 관장을 맡으면서 SFMOMA의 소장품에 획기적인 변화가 온다. 그는 중요 현대작품을 대량으로 사들였다. 거기에는 엘즈워드

샌프란시스코 현대미술관 전시실. 마르셀 뒤샹의 〈샘(Fountain)〉이 보인다.

켈리(Ellsworth Kelly), 로버트 라우센버그(Robert Rauschenberg), 르네 마그리트(René Magritte), 피에트 몬드리안(Piet Mondrian), 재스퍼 존스(Jasper Johns), 마크 로스코(Mark Rothko), 프랜시스 베이컨(Francis Bacon), 알렉산더 칼더(Alexander Calder), 척 클로즈(Chuck Close), 프랭크 스텔라(Frank Stella) 등 20세기 최고 작가들의 작품이 포함되어 있다. 여기에 더해 미술의 개념을 바꿔버린 마르셀 뒤샹(Marcel Duchamp)의 샘(Fountain)도 구입했다. 이로써 SFMOMA는 명실공히 미국 현대미술관의 최고봉으로 올라섰다. 이를 위해 무려 1억 4,000만 달러의 자금이 투입되었다.

부자와 미술관_ 미국 중서부

2009년에는 유명 의류회사 GAP을 설립한 피셔 부부(Doris and Donald Fisher)의 수집품을 미술관이 관리하도록 하는 협정을 맺는다. SFMOMA가 100년간 임차하는 형식이었다. 이 수집품은 185명 작가의 1,100여 점에 이르는 동시대 작품으로 구성된다. 여기에는 알렉산더 칼더(Alexander Calder), 척 클로스(Chuck Close), 빌렘 드쿠닝(Willem de Kooning), 리처드 디벤콘(Richard Diebenkorn), 안젤름 키퍼(Anselm Kiefer), 엘즈워드 켈리(Ellsworth Kelly), 로이 리히텐슈타인(Roy Lichtenstein), 브라이스 마던(Brice Marden), 아그네스 마틴(Agnes Martin), 게르하르트 리히터(Gerhard Richter), 리처드 세라(Richard Serra), 사이 톰블리(Cy Twombly), 앤디 워홀(Andy Warhol) 등의 작품이 들어 있다. 이로써 SFMOMA는 미국 최고의 현대미술관이 된다.

GAP은 설립자 부부가 샌프란시스코 출신이고, 사업도 샌프란시스코에서 시작했고, 본사도 샌프란시스코에 있다. GAP은 미국에서 가장 큰 소매 의류 브랜드로, 미국 내에 2,400여 개의 점포를 가지고 있다. 설립자 피셔 부부는 1969년 사업을 시작하면서부터 동시대 작품을 수집했다. 1993년에 오면 세계 10대 수집가의 목록에 오른다. 수집한 작품들은 샌프란시스코 본사에 전시하거나 보관했다. 피셔 부부는 소장품으로 미술관을 설립할 계획을 발표했으나(2007년) 여러 가지 예기치 않은 난관에 봉착해, 결국 미술관 설립은 포기하고 수집품을 SFMOMA에 임차하는 협약을 체결했다(2009년).

3. 프리다 칼로의 〈프리다와 디에고 리베라〉

SFMOMA에서는 멕시코의 전설적 여류화가 프리다 칼로(Frida Kahlo, 1907~1954)가 그린 〈프리다와 디에고 리베라(Frieda and Diego Rivera)〉를 놓치지 말아야 한다. 이 작품은 프리다 칼로가 1931년에 그린 부부 초상화이다. 두 사람이 결혼하고 2년 후에 그렸는데 결혼 초상화로 널리 알려져 있다. 칼로와 디에고가 나란히 서 있는 전신초상화이다.

칼로와 디에고는 서로 손을 꼭 잡고 있지만 왠지 어색하다. 표정도 밝지 않다. 남편 디에고는 오른손에 팔레트와 네 개의 붓을 들고 있고, 신부 칼로는 머리를 남편 쪽으로 비스듬히 제치고 있다. 관람자를 쳐다보고 있는데 웃지도 않는다. 오히려 화난 모습 같기도 하다. 칼로는 양어깨에 붉은 숄을 넓게 걸치고 있다. 디에고는 칼로에 비해 너무 거구로 그려져 있다. 그들 뒤에는 비둘기가 기다란 배너를 물고 있는 모습이 그려져 있는데 거기에는 이런 글귀가 쓰여 있다. "지금 여러분은 나 프리다 칼로와 나의 사랑하는 남편 디에고 리베라를 보고 있습니다. 나는 우리들의 친구 앨버트 벤더 씨를 위해 아름다운 도시 샌프란시스코에서 이 그림을 그렸습니다. 때는 1931년 4월입니다." 이 작업은 미술품 수집가이면서 리베라의 후원자인 앨버트 벤더의 의뢰로 이루어졌다.

이 작품에 대해 평론가들은 여러 가지 다른 해석들을 내놓고 있다. 결혼 후 그들의 관계가 그만큼 드라마틱했기 때문이다. 칼로와 디에고는 이혼했다가 다시 결혼하는 우여곡절을 겪는다. 앨버트 벤더는 1936년 이 작품을 SFMOMA에 기증했고 그 이후 미술관의 상설전시 작품이 되었다.

프리다 칼로, 〈프리다와 디에고 리베라(Frieda and Diego Rivera)〉 1931

그리고 70여 년의 세월이 지난 2008년 SFMOMA는 3개월간 프리다 칼로 특별전을 개최해 40만 명이 넘는 관람객이 다녀가는 기록을 세운다.

4. 마티스의 〈모자를 쓴 여인〉

마티스가 1905년에 그린 〈모자를 쓴 여인(Woman with a Hat)〉은 SFMOMA의 간판 소장품 중 하나이다. 이 그림은 마티스가 부인을 모델로 해서 그린 작품으로 1905년 가을 파리의 살롱 전에 전시되었다. 이때 앙드레 드랭(André Derain)과 블라맹크(Maurice de Vlaminck)의 작품도 함께 전시되었는데 프랑스의 미술평론가 루이 보셀(Louis Vauxcelles, 1870~1943)은 이들의 작품을 보고 야수와 같다고 했다.

이 전시실에는 르네상스 타입의 아름다운 조각이 함께 전시되어 있었는데 이 조각이 마치 야수들에게 둘러싸여 있는 것과 같다고도 묘사했다. 그 이후부터 이들의 그림은 야수파(Fauvism)라고 불리기 시작했다. 그 이후 루이 보셀은 입체파(Cubism)라는 용어도 만들어냈다(1908).

마티스는 이 작품을 기점으로 화풍이 완전히 달라졌다. 매우 거칠고 미완의 작품처럼 느껴지는 화풍이 나타나기 시작한다. 아름다움과는 거리가 멀다. 이런 화풍이 처음에는 많은 비난을 받기도 했지만, 나중에는 미술의 한 사조로 인정받았다.

〈모자를 쓴 여인〉은 당시 파리에서 활동 중이던 미국인 자매 미술 수집가 거트루드 스타인과 레오 스타인이 500프랑에 구입했다(이들에 대해서는 볼티모어 미술관 편에 자세히 기술되어 있다). 비난에 고통스러워했던 마티스는 당시 유명한 미술 애호가이면서 영향력 있는 파리 문화계 인사였던 이들의 작품 구매로 큰 용기를 얻었다.

이 작품은 1950년대에 샌프란시스코의 억만장자 하스 가족(Haas

앙리 마티스, 〈모자를 쓴 여인(Woman with a Hat)〉, 1905

▲ 디에고 리베라의 대형작품 앞의 관람객들 ▼ 모던한 감각이 돋보이는 미술관 로비

family)에게로 넘어갔다가 1990년 다른 작품들과 함께 SFMOMA에 기증
되었다. 이때 하스 가족은 37점의 작품을 함께 미술관에 기증했다.

5. 미술관의 대규모 확장

1995년 현 위치에 지어진 미술관 건물은 세계적 건축가 마리오 보타
(Mario Botta, 1943~)의 작품이다. 1992년 신축이 시작되어 미술관 설립
60주년이 되는 1995년에 완성되었다. 보타의 대표작이다. 서울의 리움
미술관도 보타의 작품이다(2004). 보타는 스위스 출신이다.

이후 미술관은 관람객과 소장품이 폭발적으로 증가한다. 이에 미술관
은 2009년 대규모 확장계획을 발표하고, 2010년 확장공사 담당자로 노르
웨이의 유명한 건축회사 스노헤타(Snøhetta)를 지정한다.

확장공사는 2013년에 시작되어 2016년 완성되는데 이 확장공사로
미술관은 전체적으로 6,000평의 공간이 늘어났다. 전시 공간은 이전과
비교해 3배나 증가했다. 기존 건물에 새 건물이 하나 더 붙여졌다. 미술관
에 획기적인 변화가 이루어진 것이다. 세계 최대 규모의 현대미술관으로
재탄생했다. 새 건물은 매우 효율적이고 친환경적으로 설계되었다. 전시
공간의 확장은 물론 관람객의 편의를 위한 여러 부대시설도 대폭 확대되
었다.

미술관 정보

- 미술관 관람 시간은 수시로 변동되며, 특히 공휴일과 연휴 운영 일정은 홈페이지 등을 참조할 것.
- 관람료가 무료인 경우라도 특별 전시에는 별도 요금을 받는 경우가 있다.

미국 동부

Part 1. 뉴욕시와 그 인근 지역

메트로폴리탄 미술관

주소 1000 5th Ave, New York City, NY 10028-0198
관람시간 수요일 휴관, 10:00-17:00
관람료 30(USD)
홈페이지 metmuseum.org
전화 +1 212-535-7710
책에 소개된 작품 〈수확하는 사람들〉(피테르 브뤼헐), 〈삼등열차〉(오노레 도미에), 〈마오〉(앤디 워홀)
기타 주요 소장품 〈사이프러스 나무〉(빈센트 반고흐), 〈사과〉(폴 세잔), 〈소크라테스의 죽음〉(자크 루이 다비드), 〈초원의 소녀들〉(피에르 오귀스트 르누아르) 등

휘트니 미술관

주소 99 Gansevoort Street, New York City, NY 10014
관람시간 화요일 휴관, 10:30-18:00 (변동가능)
관람료 25(USD)
홈페이지 whitney.org
전화 +1 212-570-3600
책에 소개된 작품 〈햇빛 속의 여인〉(에드워드 호퍼), 〈Gelmeroda, Ⅷ〉(라이오넬 파이닝거), 〈거트루드 밴더빌트 휘트니〉(로버트 헨리)
기타 주요 소장품 〈No. 27〉(잭슨 폴록), 〈Music, Pink and Blue No. 2〉(조지아 오키프) 등

프릭 컬렉션

주소 1 E. 70th St. Fifth Ave., New York City, NY 10021-4994
관람시간 목, 금, 토, 일 10:00-18:00 월, 화 수 휴관

관람료 22(USD)
홈페이지 frick.org
전화 +1 212-288-0700
책에 소개된 작품 〈칼레 항구에 들어서는 어선들〉(윌리엄 터너), 〈군인과 웃고 있는 소녀〉(페르메이르), 〈오송빌 백작부인〉(앵그르)
기타 주요 소장품 〈자화상〉(렘브란트), 〈빨간 모자를 쓴 남자〉(티치아노) 등

구겐하임 미술관

주소 1071 Fifth Ave. at 89th St., New York City, NY 10128
관람시간 일~금 11:00-18:00, 토 11:00-20:00 (변동가능)
관람료 25(USD)
홈페이지 guggenheim.org
전화 +1 212-423-3500
책에 소개된 작품 〈구성 8〉(바실리 칸딘스키), 〈안티포프〉(막스 에른스트)
기타 주요 소장품 〈빛의 제국〉(르네 마그리트), 〈붉은 풍선〉(파울 클레), 〈눈 내린 풍경〉(빈센트 반고흐) 등

뉴욕현대미술관

주소 11 West 53rd Street, New York City, NY 10019-5401
관람시간 매일 10:30-17:30 (변동가능)
관람료 25(USD)
홈페이지 moma.org
전화 +1 212-708-9400
책에 소개된 작품 〈별이 빛나는 밤〉(빈센트 반고흐), 〈아비뇽의 처녀들〉(파블로 피카소), 〈브로드웨이 부기우기〉(몬드리안), 〈나와 고향마을〉(마크 샤갈), 〈원〉(잭슨 폴록)
기타 주요 소장품 〈기억의 지속〉(살바도르 달리), 〈잠자는 집시〉(앙리 루소), 〈짧은 머리의 자화상〉(프리다 칼로) 등

디아비컨 미술관

주소 3 Beekman Street, Beacon, NY 12508
관람시간 월, 금, 토, 일 10:00-18:00 화, 수, 목 휴관
관람료 20(USD)
홈페이지 diaart.org
전화 +1 845-440-0100
책에 소개된 작품 〈이중 회전력 타원〉(리처드 세라), 〈북, 동, 남, 서〉(마이클 하이저), 〈Luftschlos〉(존 체임벌린)
기타 주요 소장품 〈6 Gray Mirrors〉(게르하르트 리히터), 〈Crouching Spider〉(루이즈 부르주아), 〈Daddy in the Dark〉(존 체임벌린) 등

스톰 킹 아트센터

주소 1 Museum Rd New Windsor, NY 12553
관람시간 토, 일 10:00-16:30
관람료 20(USD)
홈페이지 stormking.org
전화 +1 845-534-3115
책에 소개된 작품 〈Pyramidian〉(마크 디수베로), 〈Iliad〉(알렉산더 리버먼), 〈Momotaro〉(이사무 노구치)
기타 주요 소장품 〈Suspended〉(메나쉐 카디쉬만), 〈Five Swords〉(알렉산더 칼더), 〈Schunnemunk Fork〉(리처드 세라) 등

올브라이트-녹스 미술관(버팔로 AKG 미술관으로 개칭 후 재개장 예정)

주소 1285 Elmwood Avenue Buffalo, NY 14222
관람시간 공사로 인해 일시 휴관 중(~2023.5.25.)
관람료 —
홈페이지 buffaloakg.org
전화 +1 716-882-8700
책에 소개된 작품 〈황색의 그리스도〉(폴 고갱), 〈망자의 영혼이 지켜보다〉(폴 고갱), 〈Man in Hammock〉(알베르 글레이즈)
기타 주요 소장품 〈늦은 오후의 노트르담 풍경〉(앙리 마티스), 〈Cupid as a Link Boy〉(조슈아 레이놀드), 〈Numbers in Color〉(재스퍼 존스) 등

필라델피아 미술관

주소 2600 Benjamin Franklin Pkwy, Philadelphia, PA 19130-2302
관람시간 월, 목, 토, 일 10:00-17:00 금 10:00-20:45 화, 수 휴관
관람료 25(USD)
홈페이지 philamuseum.org
전화 +1 215-763-8100
책에 소개된 작품 〈샘〉(마르셀 뒤샹), 〈대수욕도〉(폴 세잔), 〈그로스 클리닉(토마스 에이킨스), 〈공간 속의 새〉(콘스탄틴 브란쿠시)
기타 주요 소장품 〈해바라기〉(빈센트 반고흐), 〈대수욕도〉(르누아르), 〈지옥의 문〉(오귀스트 로댕) 등

Part 2 워싱턴 D.C.와 그 인근 지역

워싱턴 내셔널 갤러리

주소 Constitution Ave NW 6th Street and Constitution Avenue NW, Washington, DC 20002
관람시간 매일 10:00-17:00
관람료 무료
홈페이지 nga.gov

전화　　　+1 202-737-4215
책에 소개된 작품 〈거울을 보는 비너스〉(티치아노), 〈지네브라 데벤치〉(레오나르도 다빈치), 〈알바 마돈나〉(라파엘로)
기타 주요 소장품 〈파라솔을 든 여인〉(클로드 모네), 〈자화상〉(빈센트 반고흐), 〈성모자〉(라파엘로) 등

필립스 컬렉션

주소　　　1600 21st St NW, Washington, DC 20009
관람시간　월요일 휴관, 11:00-18:00
관람료　　16(USD)
홈페이지　phillipscollection.org
전화　　　+1 202-387-2151
책에 소개된 작품 〈선상 위의 오찬〉(르누아르), 〈아라비아의 노래〉(파울 클레), 〈초록과 밤색〉(마크 로스코)
기타 주요 소장품 〈푸른 방〉(피카소), 〈스트레칭하는 무용수늘〉(에드가 드가) 등

허시혼 미술관

주소　　　Independence Ave SW &, 7th St SW, Washington, DC 20560
관람시간　매일 10:00-17:30
관람료　　무료
홈페이지　hirshhorn.si.edu
전화　　　+1 202-633-1000
책에 소개된 작품 〈그림자〉(앤디 워홀), 〈Two Discs〉(알렉산더 칼더)
기타 주요 소장품 〈Needle Tower〉(케네스 스넬슨), 〈Last Conversation Piece〉(후안 무뇨스), 〈칼레의 시민들〉(오귀스트 로댕) 등

볼티모어 미술관

주소　　　10 Art Museum Dr, Baltimore, MD 21218
관람시간　수, 금, 토, 일 10:00-17:00, 목 10:00-21:00 월, 화 휴관
관람료　　무료
홈페이지　artbma.org
전화　　　+1 443-573-1700
책에 소개된 작품 〈블루 누드〉(앙리 마티스), 〈비베뮈 채석장에서 바라본 생트 빅투아르 산〉(폴 세 잔〉, 〈생각하는 사람〉(오귀스트 로댕)
기타 주요 소장품 〈리날도와 아르미다〉(안토니 반 다이크), 〈구두〉(빈센트 반고흐) 등

Part 3 보스턴 지역

보스턴 미술관

주소 465 Huntington Ave Avenue of the Arts, Boston, MA 02115-5597
관람시간 월, 목, 금, 토, 일 10:00-17:00 화, 수 휴관
관람료 27(USD)
홈페이지 mfa.org
전화 +1 617-267-9300
책에 소개된 작품 〈우리는 어디서 와서, 무엇을 하고, 어디로 가는가?〉(폴 고갱), 〈목욕실의 남자〉(귀스타브 카유보트), 〈누드 연인〉(오스카 코코슈카)
기타 주요 소장품 〈성모를 그리는 성 루카〉(얀 판에이크), 〈일본 여인〉(클로드 모네), 〈노예선〉(윌리엄 터너) 등

이사벨라 미술관

주소 25 Evans Way, Boston, MA 02115
관람시간 월, 수, 금 10:00-17:00 목 11:00-17:00 토, 일 10:00-17:00
관람료 20(USD)
홈페이지 gardnermuseum.org
전화 +1 617-566-1401
책에 소개된 작품 〈엘 잘레오〉(존 싱어 사전트), 〈갈릴리 호수의 폭풍우〉(렘브란트, 도난), 〈에우로페의 납치〉(티치아노), 〈콘서트〉(요하네스 페르메이르, 도난)
기타 주요 소장품 〈용을 죽이는 성 게오르기우스〉(카를로 크리벨리), 〈Chez Tortoni〉(에두아르 마네)

미국 중·서부

Part 1 중부 지역

시카고 미술관

주소 111 S Michigan Ave, Chicago, IL 60603-6110
관람시간 월, 금, 토 11:00-17:00 목 11:00-20:00 화, 수 휴관
관람료 25(USD)
홈페이지 artic.edu
전화 +1 312-443-3600
책에 소개된 작품 〈그랑드자트섬의 일요일 오후〉(조르주 쇠라), 〈아메리칸 고딕〉(그랜트 우드), 〈나이트호크〉(에드워드 호퍼), 〈파리의 거리; 비오는 날〉(귀스타브 카유보트)
기타 주요 소장품 〈기타를 치는 노인〉(파블로 피카소), 〈아를의 침실〉(빈센트 반고흐), 〈수련 연못〉(클로드 모네) 등

클리블랜드 미술관

주소 11150 East Blvd, Cleveland, OH 44106
관람시간 화, 목, 토, 일 10:00-17:00, 수, 금 10:00-19:00 월요일 휴관
관람료 무료
홈페이지 clevelandart.org
전화 +1 216-421-7350
책에 소개된 작품 〈샤키의 수컷〉(조지 벨로스), 〈음악의 힘〉(윌리엄 마운트), 〈7월〉(제임스 티소)
기타 주요 소장품 〈인생〉(파블로 피카소), 〈에로스와 프시케〉(자크루이 다비드), 〈성 안드레아의 순교〉(카라바조) 등

세인트루이스 미술관

주소 1 Fine Arts Dr, St. Louis, MO 63110
관람시간 화, 수, 목, 토, 일 10:00-17:00, 금요일 10:00-21:00 월요일 휴관
관람료 무료
홈페이지 slam.org
전화 +1 314-721-0072
책에 소개된 작품 〈푸른 재킷을 입은 자화상〉(막스 베크만), 〈열네 살의 어린 무용수〉(드가), 〈카드놀이를 하는 뗏목 위의 사람들〉(조지 케일럽 빙엄), 〈키스〉(척 클로스)
기타 주요 소장품 〈아폴로와 마르시아스〉(바르톨로메오 만프레디), 〈The County Election〉(조지 케일럽 빙엄), 〈테이블에 기대고 있는 엘비라〉(아메데오 모딜리아니) 등

포트워스 킴벨 미술관

주소 3333 Camp Bowie Blvd, Fort Worth, TX 76107
관람시간 화, 수, 목 10:00-17:00 금 12:00-20:00 일 12:00-17:00 월요일 휴관
관람료 무료
홈페이지 kimbellart.org
전화 +1 817-332-8451
책에 소개된 작품 〈성 안토니오의 고통〉(미켈란젤로), 〈카드 사기꾼〉(카라바조)
기타 주요 소장품 〈에이스 카드를 든 사기꾼〉(조르주 드 라 투르), 〈라자로의 부활〉(두초 디 부오닌세냐) 등

포트워스 현대미술관

주소 3200 Darnell St, Fort Worth, TX 76107
관람시간 화, 수, 목, 토, 일 10:00-17:00 금 10:00-20:00 월요일 휴관
관람료 8(USD)
홈페이지 themodern.org
전화 +1 817-738-9215
책에 소개된 작품 〈Vortex〉(리처드 세라), 〈스페인 공화국에 대한 애가〉(로버트 머더웰)
기타 주요 소장품 〈Gun〉(앤디 워홀), 〈Camouflage Botticelli〉(알랭 자크) 등

포트워스 아몬 카터 미국 작품 미술관

주소　　3501 Camp Bowie Blvd, Fort Worth, TX 76107
관람시간　화, 수, 금, 토 10:00-17:00 목 10:00-20:00 일 12:00-17:00 월요일 휴관
관람료　　무료
홈페이지　cartermuseum.org
전화　　+1 817-738-1933
책에 소개된 작품 〈A Dash for the Timber〉(프레더릭 레밍턴)
기타 주요 소장품 〈The Swimming Hole〉(토마스 에이킨스), 〈Parson Weems' Fable〉(그랜트 우드) 등

조지아 오키프 미술관

주소　　217 Johnson St, Santa Fe, NM 87501
관람시간　월, 목, 금, 토, 일 10:00-17:00 화, 수 휴관
관람료　　20(USD)
홈페이지　okeeffemuseum.org
전화　　+1 505-946-1000
책에 소개된 작품 〈페데르날〉(조지아 오키프), 〈무어 박사의 손〉(디에고 리베라
기타 주요 소장품 〈Abstraction〉(조지아 오키프), 〈시리즈 Ⅰ〉(조지아 오키프) 등

Part 2 　로스앤젤레스와 인근 지역

로스앤젤레스 카운티 미술관

주소　　5905 Wilshire Blvd, Los Angeles, CA 90036
관람시간　월, 화, 목 11:00-18:00 금 11:00-20:00 토, 일 10:00-19:00 수요일 휴관
관람료　　25(USD)
홈페이지　lacma.org
전화　　+1 323-857-6000
책에 소개된 작품 〈촛불 앞의 막달라 마리아〉(조르주 드 라 투르), 〈절벽 주민들〉(조지 벨로우스),
　　　　　　〈Urban Light〉(크리스 버든), 〈공중에 뜬 바윗덩어리〉(마이클 하이저)
기타 주요 소장품 〈체리와 복숭아가 있는 정물〉(폴 세잔), 〈And so was his grandfather〉(프란시
　　　　　　스코 고야), 〈달콤한 눈물〉(프리다 칼로) 등

로스앤젤레스 현대미술관

주소　　250 S Grand Ave, Los Angeles, CA 90012
관람시간　화, 수, 금 11:00-17:00 목 11:00-20:00 토, 일 22:00-18:00 월요일 휴무
관람료　　무료
홈페이지　moca.org
전화　　+1 213-626-6222
책에 소개된 작품 〈빨강, 파랑, 노랑, 흰색의 구성 No. 3〉(몬드리안), 〈여섯 명의 공범〉(장미셸 바스
　　　　　　키아), 〈No. 1〉(잭슨 폴록)

기타 주요 소장품 〈No. 15〉(잭슨 폴록), 〈Vote McGovern〉

제이 폴 게티 미술관

주소 1200 Getty Center Dr, Los Angeles, CA 90049
관람시간 화, 수, 목, 금, 일 10:00-17:30 토 10:00-20:00 월요일 휴무
관람료 무료
홈페이지 getty.edu/museum
전화 +1 310-440-7300
책에 소개된 작품 〈괭이를 짚고 있는 남자〉(장프랑수아 밀레), 〈아이리스〉(빈센트 반고흐)
기타 주요 소장품 〈현대 로마〉(윌리엄 터너), 〈그리스도의 1889년 브뤼셀 입성〉(제임스 앙소르) 등

해머 미술관

주소 10899 Wilshire Blvd, Los Angeles, CA 90024
관람시간 월요일 휴관, 11:00-18:00
관람료 무료
홈페이지 hammer.ucla.edu
전화 +1 310-443-7000
책에 소개된 작품 〈검은 모자를 들고 있는 남자〉(렘브란트), 〈생레미 병원〉(빈센트 반고흐), 〈돈키호테와 산초 판자〉(오노레 도미에)
기타 주요 소장품 〈유노〉(렘브란트), 〈Dr. Pozzi at Home〉(존 싱어 사전트) 등

헌팅턴 라이브러리

주소 1151 Oxford Rd, San Marino, CA 91108
관람시간 화요일 휴무, 10:00-17:00
관람료 25(USD)
홈페이지 huntington.org/art-museum
전화 +1 626-405-2100
책에 소개된 작품 〈파란 옷을 입은 소년〉(조슈아 레이놀드), 〈핑키〉(토머스 로렌스), 〈침대에서의 아침식사〉(메리 커셋)
기타 주요 소장품 〈성모와 아기 예수〉(로히어르 판데르베이던), 〈비극의 뮤즈〉(조슈아 레이놀즈) 등

노턴 사이먼 미술관

주소 411 W Colorado Blvd, Pasadena, CA 91105
관람시간 월, 목, 금, 일 12:00-17:00 토 12:00-19:00 화, 수 휴무
관람료 15(USD)
홈페이지 www.nortonsimon.org
전화 +1 626-449-6840
책에 소개된 작품 〈목욕 후 몸을 말리는 여인〉(에드가 드가), 〈The Boulevard Des Fosses, Pontoise〉(카미유 피사로), 〈성모와 책을 든 아기 예수〉(라파엘로)
기타 주요 소장품 〈브란치니의 마돈나〉(조반니 디 파올로), 〈Ragpicker〉(에두아르 마네), 〈스트로

베리와 구스베리가 있는 정물〉(루이즈 무알롱) 등

Part 3 서부 지역

샌디에이고 미술관

주소 1450 El Prado, San Diego, CA 92102
관람시간 월, 화, 목, 금, 토 10:00-17:00 수요일 휴무
관람료 20(USD)
홈페이지 dmart.org
전화 +1 619-232-7931
책에 소개된 작품 〈물랭루주-라굴뤼〉(로트레크), 〈Majandragora Aracne Electrosfera en
 Sonrisa〉(디에고 리베라), 〈어린 여자 목동〉(윌리앙 부그로)
기타 주요 소장품 〈그리스도의 체포〉(히에로니무스 보슈), 〈Maria at La Granja〉(호아킨 소로야) 등

포틀랜드 미술관

주소 1219 SW Park Avenue Portland, OR 97205
관람시간 수, 목, 금, 토, 일 10:00-17:00
관람료 25(USD
홈페이지 https://portlandartmuseum.org/
전화 +1 207-775-6148
책에 소개된 작품 〈수련〉(클로드 모네), 〈우마차〉(빈센트 반고흐), 〈Afternoon Sky, Harney
 Desert〉(차일드 하삼)
기타 주요 소장품 〈성모와 아기 예수〉(프란체스코 그라나치), 〈베네치아 대운하〉(토머스 모런),
 〈No. 12〉(잭슨 폴록) 등

샌프란시스코 현대미술관

주소 151 3rd St, San Francisco, CA 94103
관람시간 월, 화 10:00-17:00 목 13:00-20:00 금, 토, 일 10:00-17:00 수요일 휴무
관람료 25(USD)
홈페이지 sfmoma.org
전화 +1 415-357-4000
책에 소개된 작품 〈모자를 쓴 여인〉(앙리 마티스), 〈꽃을 나르는 사람〉(디에고 리베라), 〈프리다와
 디에고 리베라〉(프리다 칼로)
기타 주요 소장품 〈선셋 스트리트〉(웨인 티보), 〈Black Place Ⅰ〉(조지아 오키프) 등